斯卡羅 SEQALU

FORMOSA
1867

公共電視　曹瑞原

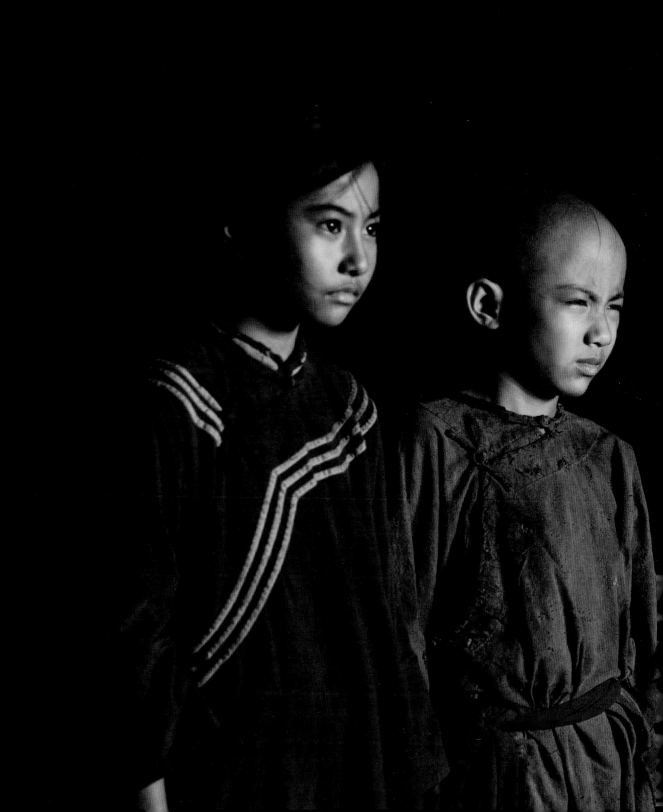

公廣集團董事長 陳郁秀

讓「臺灣的故事」
一部一部拍下去

緣起

這是一趟探索安身立命，尋找「心靈故鄉」的旅程，歷時很長很久，但永不間斷，不管我在哪個單位服務，都會竭盡所能、整合資源、累積鋪陳，完整地把「臺灣的歷史故事」呈現出來。

年少時赴巴黎留學，主修音樂，但課程中也得學習法國文學、哲學、藝術史、戲劇史，經過幾部主題策劃的電視電影洗禮，為我打開認識法國，乃至於歐洲文化之門。除此之外，師長們更建議我們多看話劇及電視節目，因那是進入法式生活的最佳捷徑，也可透過節目了解法國歷史。

品牌臺灣

各類藝術中，影響一般民眾層面最廣，也最直接的，非電影、電視莫屬，尤其是電視，它早已是日常生活的一部分，我也很喜歡收看各國的大河劇。在二〇〇〇年擔任文建會主委時期（二〇〇〇～二〇〇四），主動與公視及臺視接洽，推動了《寒夜》、《風中緋櫻》、《臺灣百合》等劇的拍攝播出，這或許是臺灣製作大河劇的濫觴。之後，轉任國家音樂廳及國家戲劇院董事長，也以音樂劇、舞碼、歌劇、現代劇的不同形式，記錄臺灣的歷史故事：《黃虎印》、《閹雞》、《高砂館》、《凍水牡丹》、歌劇《黑鬚馬偕》、跨界劇作《快雪時晴》、《很久沒有敬我了妳》等作品陸續完成。在人生不同的階段，均能孕育創作能量，這是源自於心中的兩大願望：一是透過各種劇種，讓閱聽眾了解自己的身世、探索自己的歷史；二是透過內容的整理、陳述，輔以高品質的製作，讓世界認識臺灣，創造「臺灣品牌」，凸顯臺灣在世界版圖中應有的地位。

大河劇《斯卡羅》

二〇一四年秋天，在公視第五屆董事任內（二〇一四～二〇一六），擔任董事會「節目諮詢委員會」的召集人，針對「大河劇」提出構想並著手準備，邀請影視界、藝文界、文學界的專家學者們共同腦力激盪，在選材、劇本、預算規模……等各方面進行詳細籌劃，亦得到董事會的認同。接著向文化部及行政院提出申請，直到二〇一七年，成為公視第六屆董事長後（二〇一六～），有幸搭上國家「前瞻計畫」的列車，終於經費有了著落，得以啟動前置作業。

第一步是進入實質內容的選擇，陳耀昌教授的兩部大作《福爾摩沙三族記》和《傀儡花》是大家提供的許多文學作品之一，經過評估後，最終選擇了《傀儡花》。鋪陳臺灣的

歷史，不一定由鄭成功切入，此劇著眼於「羅妹號事件」，因為這是臺灣第一次捲入涉外紛爭，是臺灣走入國際版圖的重要節點，而劇中「斯卡羅部落」，是臺灣鮮為人知的「政治實體」。大航海時代的臺灣，因地理關係，開始與美國、法國、西班牙、荷蘭、英等國際列強有了來往與交集，而故事所在地恆春半島，是來往船隻的避風港，是個多語言（閩、客、原住民、漢語）多族交會的地區，而當時社會的國際化也超乎我們的想像。除男主角是法裔美國人李仙得（Charles W. Le Gendre）外，也出現聞名全球的寄生蟲學家萬巴德醫生、基督教長老教會的馬雅各牧師、英國浪人……等等探險家，充分顯現臺灣多樣生態、多元文化的特性。此歷史事件，往前既可追溯至鄭成功來臺，往後又連結著名的牡丹社事件，可由點、線、面完成臺灣歷史文化的地圖，而我們強調的「族群共榮」、「在地國際化」等議題，都將由此處開展。選擇以「羅妹號事件」為出發點，正是期待觸動臺灣歷史普遍被認識與達到教育傳播效果的蝴蝶效應。

在匡定預算、選定作品之後，便是進入團隊徵選的階段，大河劇的困難在於史料的蒐集、研究、調查，以及歷史場景的重現及生活氛圍的營造。食、衣、住、行、育、樂，樣樣都要回到過去，耗資龐大，拍攝工作是一項極為艱鉅的挑戰。過程中受到疫情干擾與天災（颱風）肆虐，原編經費不足，不如預期順利的狀況不斷發生。為了讓主創團隊無後顧之憂，我們花了很長的時間研議，在相關同仁的努力下，制定了增資及回饋制度，並經文化部核准，開創公視節目增資的先河，打開公視自製戲劇規模的天花板，對臺灣的影視產業具有重大的影響。

《斯卡羅》是公視爭取民間投資的第一部戲劇，以原住民的觀點來詮釋恆春半島的原形及不同族群間的互動與和解，深具國際共同價值的題材，再加上曹瑞原導演團隊高品質、史詩般的製作，以近二億元的資金，完成這部深具國際視野的優質劇作，相信未來必能在國

際舞臺上發光發熱。回首來時路，由二〇一四年的發想、執行、直到二〇二一年八月節目即將上檔，幾近七個年頭，由於夥伴們相互扶持，擁有堅定的信念，踏著穩健的腳步，終於等到開花結果，此刻內心備感欣慰，也有著莫名的感動，衷心期盼此劇播映後，能獲得觀眾的掌聲。

製播大河劇的任務極其繁重，公視不僅爭取預算、選擇題材，還需支援製作團隊，一路相伴，共同克服拍攝上、行銷上所面臨的難關；同時也要鞭策自我、向上提升、與世界同步。大河劇雖以歷史文學小說為背景，但也應貼近生活、親近自然環境，內容需涵括親情、愛情、友情、以及人與土地的故事，才能引起共鳴；更重要的是，須具備在地觀與國際觀，讓國內外觀眾隨著劇情走入那個時代、理解那段歷史、感受與現代局勢及個人情感的關聯性，才能使它的意義更加深遠流長，而我個人，則是從中尋找在血液中流竄的「心靈故鄉」。

期許

大河劇需要一部又一部持續製作，效益才能加成擴大，歷史的巨輪不停地轉動，臺灣人民每每在發生災難時，都能集結眾力，展現「博愛、同理心、團結」的精神，深信在建立臺灣歷史這項偉大的文化工程中，大家也願意有錢出錢、有力出力，向NHK每年製播一部大河劇的決心看齊，臺灣也要堅持一步一步、一部一部接力下去……。說「臺灣的故事」，我不會放棄，也相揪大家一起同行。

7

我們真的好不容易，才走到今天

專訪 《斯卡羅》 導演曹瑞原

文‧李易安

從二○一七年便開始籌備，讓讀者和影迷引頸期盼多時的《斯卡羅》，終於要開播了。

接受採訪時曹瑞原坦言，面對這樣一部備受期待的改編劇，壓力確實不小。「我到現在都還不敢相信，這部戲居然可以完成。」

《斯卡羅》改編自陳耀昌醫師的《傀儡花》，故事以一八六七年發生於恆春半島南端的「羅妹號事件」為起點，並以美國領事和臺灣原住民之間的愛情故事為主軸，交織出一百五十年前，臺灣原住民、河洛人、客家人和西方人之間的互動與情仇；前導短片公開後，更是讓不少影迷大為驚豔，甚至提前盛讚其為臺灣的「史詩鉅作」。

導演曹瑞原確實有理由備感壓力，因為《斯卡羅》的故事核心，的確就是影響近代臺灣史的關鍵事件——用原著作者陳耀昌的話說，「羅妹號事件」就像「蝴蝶效應」的源頭，第一次引翅拍動之後，又拍出了牡丹社事件、臺灣建省，以及長達半世紀的日治時期，幾乎就是「臺灣一百五十年近代史的起點」。

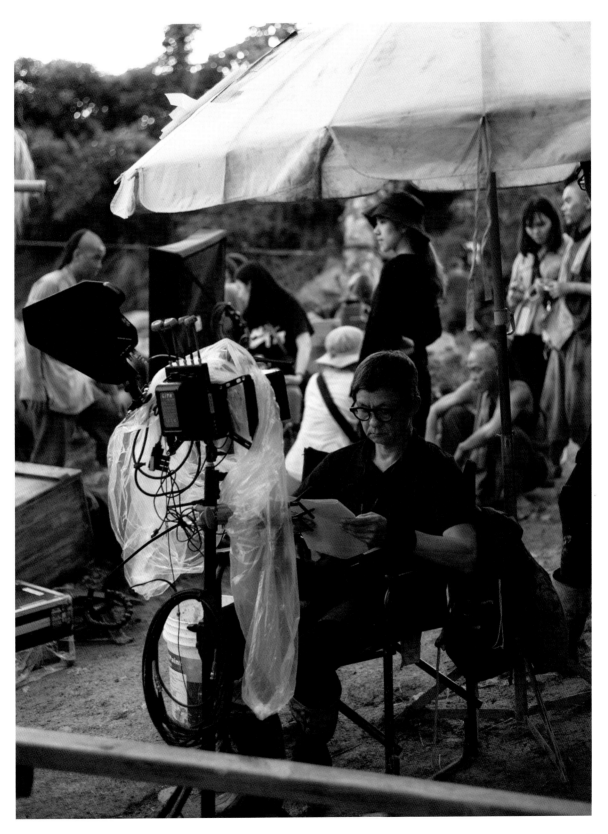

雖然是重要的歷史事件，但「羅妹號事件」在教科書中，卻經常只被一筆帶過，甚至直接略過不提，至今依然少有人知，而對曹瑞原來說，這也反映了一件事：臺灣人對於這塊土地的面容，其實並不清楚。「所以《斯卡羅》、《傀儡花》只是一個起點，希望推動臺灣人，去回顧、尋找這片土地上的故事。」

曹瑞原認為，在此之前，臺灣影視作品的故事背景，頂多上溯至日治時代，但日治之前的題材，卻幾乎是一片空白；而《斯卡羅》，就是一個新的嘗試，希望將臺灣歷史劇的光譜拉寬、年代拉遠。

更重要的是，《傀儡花》確實也提供了一個機會，讓讀者將臺灣放在更寬闊的世界史中看待，從而發現，其實臺灣和這個世界的牽連，遠比原本想像的還要豐富許多。

之所以會接下這齣戲的導演工作，曹瑞原說，其實是一股情緒，和幾個巧合交織的結果。

「當時聽到文化部想用一億五千萬的預算，做一部旗艦型的戲劇時，影視業界都覺得非常不看好：一億五千萬怎麼拍？但當時我想，如果政府都踏出了這一步，你至少應該去參與吧？如果業界不去呼應、鼓勵政府的政策，政府以後只會更冷淡，所以至少我應該要去踏出這一步──這就是我當初去爭取這個案子的初衷和情緒。」

巧合的是，曾和曹瑞原合作過的編劇，當時也正好在和陳耀昌合作，將《傀儡花》改寫為劇本，於是也希望曹瑞原能參與改編工作，「好像冥冥之中有個安排，在把我推向這個『火坑』」，各種因緣際會在催促我接下這個工作。」

另一個巧合則是，某出版社負責人有次曾抱著一堆書拜訪曹瑞原，其中一本就是《傀儡花》；後來曹瑞原決定參與這個案子，才發現這本書，居然就躺在自己的桌上。

「所以真的只能問天吧，冥冥之中，太多巧合了。」

改編劇本：文字和影像媒材的差異

既然改編自小說，自然很難避免討論原著小說和改編劇本之間的差異，而其中一個差異，就和媒材本身的特性有關。

比方說，小說《傀儡花》裡，就隨處可見作者陳耀昌醫師對族裔的辯證：為什麼某個族群就能「高人一等」，而「中原」和「夷狄」又該如何區分？既然西方來的洋人也是「夷狄」，為什麼卻似乎很受人敬重？身為原住民和客家人混血後代的蝶妹，在這樣的劃分之中，又屬於何方？

「陳醫師是血液專家，他使用蝶妹這樣的角色，就是希望傳達出，臺灣是多元文化混合的結果，因為身為客家、原住民混血的蝶妹，最後嫁給了河洛人，正好就融合了今日臺灣族群的幾個重要元素。」

小說裡的這些討論，顯然發揮了文字媒材「文以載道」的功能，也看得出作者陳耀昌的使命。然而導演曹瑞原指出，這種關於認同的討論、以及對族裔身分的質疑，比較具有「文字性」，在影像媒材中並不容易表達。

「觀眾在看小說時，沒有視覺和聽覺，而是靠腦中的想像去編織劇情，也因此小說的力量有時更強，可以隨著讀者的想像力而擴大。相比之下，戲劇影像基本上就是創作者和觀眾的直球對決。」

「這種直球對決，讓改編劇本必須重新梳理人物和劇情，強化人物的個性、以及人物之間的關係，並將張力更飽滿的故事線挑出來，用愛情、親情幾條故事線當主軸，才能讓觀眾投入這部戲。

「陳醫師寫這本小說時，也刻意描寫了一百五十年前，臺灣的宗教信仰、飲食、地理環境、交通，以及人民生活的樣貌；這些零零總總當然精彩，但就戲劇的角度而言，都不是故事張力之所在，不太可能在戲劇裡直接呈現，因為觀眾要看的是人物生命的旋律，而不只是時代的景況，否則就變紀錄片了。」曹瑞原笑著說道。

不過從另一個角度來看，戲劇也有個優勢，是文字所沒有的⋯在小說裡，不論是原住民、客家人、河洛人，甚至是西方人，他們的對白全都以中文呈現；然而在《斯卡羅》的戲裡，各個角色卻能以自己的語言和彼此對話，因而也更能直觀地呈現出臺灣族群的多元樣貌。

影像語言如何避免「污名化」？

改編劇本與原著的另一種差異，則跟史實考據有關，或許也更有深意。

比方說，在原著小說裡，在「羅妹號事件」中因為海難上岸、卻遭龜仔用原住民殺害的杭特夫人，其頭顱並沒有被帶回到龜仔用的部落裡；然而《斯卡羅》卻對這個細節做了小小更動，在劇中讓龜仔用人帶回了頭顱。

曹瑞原指出，這個更動，有部分是為了符合劇情所需，讓戲變得更吸引人、更符合前後邏輯。「此外，我們在收集資料的時候，也發現原住民經常會把敵人的首級帶走、放在部落裡祭祀，藉此獲得永久的和解，也讓被殺害的人成為部落的朋友。」

對曹瑞原來說，這個細節也反映出了，我們在面對不熟悉的文化時，可能會習慣用自己的方式去解讀：「我們對砍頭傳統看得太窄了，背後其實有原住民對生命、宇宙的崇敬，並不如我們想像的殘忍──其實是我們了解不夠。你慢慢看，就會發現出草、獵頭的傳統，

現代人更殘忍，因為我們用的是核子彈、病毒，一次可以殲滅幾千、幾萬人，但原住民的傳統，卻會用一顆頭顱，來試圖讓無止盡的戰爭和仇恨慢慢化解。」

不過關於砍頭意涵的討論，也確實帶出了另一個重要的課題：像小說這樣的文字媒材，還可以用附註說明的方式，來避免「污名化」讀者不熟悉的文化，然而影像卻很難這麼做，那麼改編成影視作品的《斯卡羅》，又該如何避免污名化？

曹瑞原認為，如果觀眾只看到影像的某個片段，當然很容易就被畫面給帶走、很容易斷章取義。「比如前導短片公開時，我也聽過一些媽媽說，那個砍頭的畫面太殘忍了。但我相信，如果觀眾真的有認真看完整部戲，就能感受到影像創作者，究竟是只想用影像做殘酷的表現，還是對文化其實有更周延的看待。」

在曹瑞原看來，如果《斯卡羅》能引起不同觀點的討論，那也是影視作品的貢獻，因為如此一來，相關議題也才有機會不再只是被污名化的對象，也才能讓大家有機會進一步去嘗試了解。

「一個文化的演變、精練，是長時間累積而來的，也許是一部小說、一部電影，再加上好幾百部戲劇慢慢堆疊起來的，所以你不能想要光用這部片，就去救贖臺灣人對這個島嶼的理解，我想那是很難的。」

曹瑞原做了個比喻：臺灣就像「面容模糊的母親」，也像一幅「散落破碎的拼圖」，而《斯卡羅》終究只是拼圖裡的其中一塊，但他希望未來有更多人能一起，一步步把這個面容給拼湊回來。

選角大不易

一提到《斯卡羅》拍攝過程中遇過的困難，曹瑞原臉上便推滿了苦笑——太多了，該哪裡講起呢？

不過對於這樣一部需要「史詩級」戰鬥場面、族群又多元複雜的戲劇來說，有個挑戰是顯而易見的⋯這麼多的演員，得去哪裡找？

「光是臨時演員，總共就有六千多人次；在這樣一個連臨時演員都找不到的產業裡，你要怎麼找到這麼多人？這部戲的背景是清代，要怎麼找到這麼多人願意剃頭？很多人今天演完，明天還得去上班的！」

曹瑞原直言，在臺灣，閩南語、客語的演員，近年已經不算難找，然而原住民和外國演員，卻因為臺灣市場太小、無法餵養產業需要的專業人口，因而終究很難形成一個人才庫。不過事後回看，曹瑞原依然覺得自己非常幸運；很多演員的出現，都被他看作老天爺的賞賜。

「像美國領事李仙得這個角色，我一開始就在想，臺灣應該很難找到適合的人選，可能必須到好萊塢、或是比較近的紐澳，去尋找外國的劇場演員。」

後來劇組在選角時，也調查了居住在臺灣的外國人，於是有個同事將法比歐（Fabio）介紹給曹瑞原，然而他起初對法比歐的印象並不深刻，「他當時的形象，比較像是綜藝節目的表演者，讓他演歷史人物，似乎不太恰當。」曹瑞言回憶道。

然而深入理解法比歐之後，曹瑞原卻逐漸改觀──他發現，法比歐雖然沒有戲劇經驗，但在表演上是有潛力、有天分的。最後讓他決定用法比歐的關鍵原因，是法比歐自導自拍了一部短片，雖然片長不到一分鐘，卻讓曹瑞原看見，他在影像上是有魅力的，而且是懂鏡頭

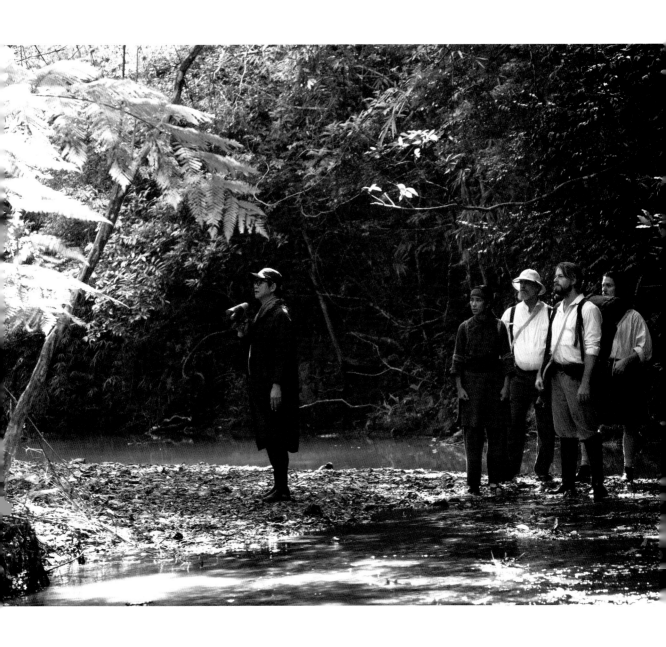

的。

或許更重要的是，法比歐非常愛臺灣。

「為什麼這點很重要呢？你想想，如果今天找的是一個對臺灣不熟悉的西方演員，你還要花很大的力氣，跟他講解臺灣的歷史背景，才能讓他進入這個角色。但法比歐就沒有這個問題。」

法比歐當時告訴曹瑞原，他多年前在實踐大學交換學生之後，就決定留在臺灣生活，但當時的他，並不清楚自己為什麼會有這樣的念頭；等劇組和他接洽、找他飾演李仙得時，他才突然意識到，老天之所以要他留在臺灣、一待就是七年，或許就是要他等待這個角色。

持平而論，法比歐的個人背景，也確實和劇中的李仙得非常契合：李仙得雖然是美國駐廈門的領事，但實際上他在法國出生、成長，後來才歸化為美國籍；而身為法國人的法比歐，講起英語也帶有些許法國腔，想必和李仙得當年講話的口吻非常類似。

同樣讓曹瑞原覺得「冥冥之中已有注定」的，還有飾演英國探險家必麒麟的周厚安——

「厚安接下這個角色之後，有天看資料時才發現，原來必麒麟居然和他同月同日生，讓他自己都嚇了一跳。」

現在回看，使用這些原本就住在臺灣、和臺灣有淵源的外國演員，而不是從國外找演員「空降」來臺，或許也更加適切，因為像法比歐這樣的人，本來就對臺灣和亞洲文化有興趣，和當年深受東方文化吸引、因而前來探險的李仙得、必麒麟，確實也有共通之處。

然而曹瑞原也直言，這種作法其實非常冒險，「因為即使是短場的戲，如果演得不好，感覺就不對了。當然大家會原諒你是素人演員，但影視產業面臨的是國際競爭，外面不會有人同情你用的是素人。能夠在這麼短的時間之內，把他們內在的表演天分給激發出來，我覺得我們是很幸運的。」

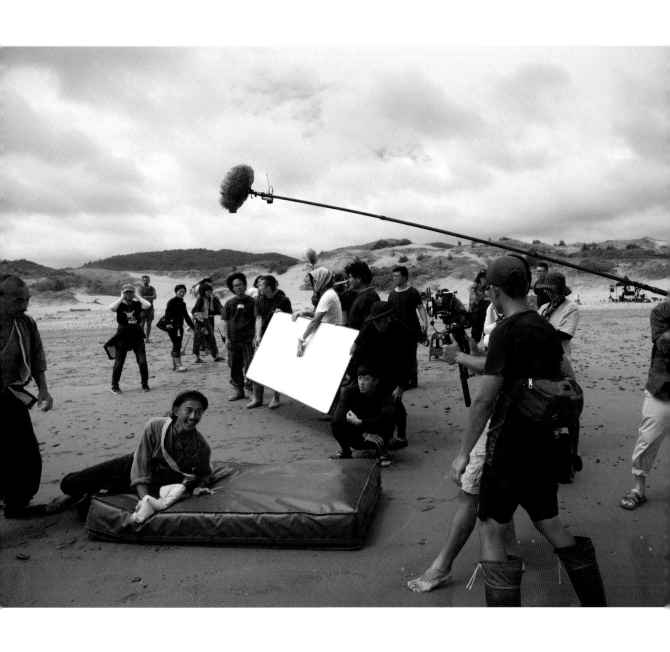

其他讓曹瑞原印象深刻的選角，也包括吳慷仁。

「其實他是我第一批決定的角色。」面對吳慷仁這樣的明星，曹瑞原起初也有點擔憂，因為他飾演的水仔，其實並非戲中最主要的角色。「很多知名演員，只會想演最重要的主角、站在戲劇的最前面，好讓別人看見自己的魅力和光環。但水仔這個角色，只是一個很卑微的平埔族，完全沒有魅力和力量，只有想生存下去的慾望而已。」

然而吳慷仁依然接下了這個角色，還為這部戲瘦了十多公斤，「他會參與這部片，也是因為他有些使命感，想要為臺灣文化承擔些什麼。我認為他可以為了這部戲去改變自己、接受這樣的挑戰，是很了不起的事情。」曹瑞原說道。

至於花最多力氣找到的演員，則絕對是飾演卓杞篤的查馬克・法拉屋樂。

來自屏東的查馬克・法拉屋樂，其實是一位國小主任暨排灣族歌謠的傳承者，除了學校事務之外，也在泰武國小的兒童古謠隊任教，工作非常忙碌；由於他原本就有奉獻投入的領域、成就也很高，因此想說服他演這部戲，並不是容易的事。

於是曹瑞原花了兩個多月的時間，幾乎像是「跟監」一般，查馬克・法拉屋樂走到那，他就跟到哪。「他去演講，我就到演講的場合去等他；他帶小朋友去國父紀念館表演，我就在散場後的出口等他。」曹瑞原的真摯，最後終於打動了他。

「其實卓杞篤這個角色對他來說，是很有壓力的，因為卓杞篤在族人的眼裡是一位英雄，他們會擔心自己沒有匹配的身分和魅力，可以去飾演這樣的角色。」

《斯卡羅》的意義：包容、謙卑，與臺灣影視業的未來

如果將《斯卡羅》和曹瑞原的另一部知名作品《一把青》並置，我們也能發現兩部戲

的題材，都是對臺灣來說至關重要、卻較少人注意到的一段歷史。

「這兩部戲的共通點，對我來說，就是『包容』兩個字——現在的臺灣，就是由多元族群融合、各種文化累積而成的。」這點，其實也呼應了陳耀昌醫師在原著《傀儡花》中，想表達的核心概念。

更重要的是，曹瑞原認為跨海來到這座島嶼的人，不論是幾百年前的閩粵移民，還是一九四九年過來的大陸移民，總歸都是為了生存。唯有回歸人性，才能看見先民渡海來臺的艱辛、看見他們在荒蕪之中求生，也才更能珍惜現在的臺灣——原來我們真的是好不容易，才能走到今天。

「觸動我的是人性、是生命；我的影像創作不為政治服務，而是為人服務的。我想把這些人的生命旋律和姿態訴說出來，用人的方式去理解和包容。」

此外，曹瑞原也期盼藉由《斯卡羅》，將原住民的文化和價值「高高舉起」。「如何理解原住民文化，並不只是臺灣的問題而已，而已經是世界性的議題了。我從原住民的文化之中，看到了共生、永續的概念，也看到他們如何謙卑地與大自然相處，這就是現代人該學習的。」

在《斯卡羅》的拍攝過程中，原住民對生活場域的敬重，也讓曹瑞原留下了深刻的印象。

「原住民不論做什麼，每到一個場域，都會先對土地的靈，進行虔誠的告解和祭拜。」曹瑞原回憶道，有次劇組決定前往一個祖靈地、對祖靈表達敬意。「那是一個要鑽進草叢裡的地方，裡頭非常安靜——是那種會讓你覺得恐怖的安靜，居然沒有任何蟲鳴鳥叫，甚至連風都沒有。」

祭祀過程中，曹瑞原一直覺得，祖靈當時真的就在現場靜靜地看著他們；等祭祀一結

束，樹梢上的鳥便開始鳴叫，風也來了，整個場域轉瞬從原本恐怖的靜謐，突然變得涼爽通透。帶路的族人告訴他，那表示祖靈正在歡迎他們。

「我的教育一直告訴我，很多東西只是迷信而已；但我現在慢慢發現，宇宙裡不是只有人類而已，人類也不該唯我獨尊。如果不敬天，老天是可以懲罰人的。經歷過這次的瘟疫之後，大家應該也能體會到，人終究是無法勝天的，而原住民，就有這樣內蘊的謙卑精神。」

訪談最後，曹瑞原話鋒一轉，坦言歷史其實不是他拍《斯卡羅》最主要的用意。「我只能說，在臺灣歷史這幅拼圖上，我擔負起了我的責任、拼上了自己的一塊拼圖。但我最關心的，還是影視產業的未來。」

曹瑞原指出，臺灣的高職和大學體系有非常多的影視專業科系，他每天都看見年輕人熱情地選讀這些科系，但後端的影視產業卻依然相當屢弱、不夠完整，導致年輕人花了這麼多時間去學習，畢業後卻只能失望轉行，不啻是國家資源的浪費。

在他看來，臺灣人其實充滿文化的質感——幾百年來，臺灣這塊島嶼，有多少文化曾經在此沖刷：荷蘭、西班牙、日本、原住民、中國大陸移民，再加上東南亞新住民的文化；只要政府資源夠，其實是可以散發出很大光彩的。

「但就算製作預算比不上國外，我們也依然要在國際社會中競爭；如何運用有限的資源，不輕易放棄讓臺灣影視業變得更好的機會，就是所有專業工作者的責任。」

由《傀儡花》到「斯卡羅」：

小說化歷史與戲劇化小說的
成功結合經驗

陳耀昌

《傀儡花》出版之後，我最高興的事是七月十日，日本稱臺灣「大臣的唐鳳在日本《PHP》雜誌特別採訪中，以「陳耀昌的小說《傀儡花》」來向日本人闡述「臺灣的多樣文化」，而稱之為「虹史觀」（彩虹史觀）。如果日本記者的專訪是在八月十五日之後，我想唐鳳政務委員除了《傀儡花》，還會加上「與臺灣公視的《斯卡羅》大河劇」。

《傀儡花》是五年前，二○一六年出版。

五年前，很少人知道「羅妹號事件」與「南岬協定」。

五年前，很少人知道美國海軍陸戰隊曾登陸墾丁，和排灣族打了一仗，而且勝利的不是美軍，是排灣族。

五年前，很少人知道一八六七年的十月十日，美國領事曾與排灣族卓杞篤（當時稱為下瑯嶠十八社總頭目。抱歉，不是斯卡羅大股頭。）有口頭協定。接著在一八六九年二月二十八日簽訂了文字約。

這兩個協定，現在俗稱為「南岬協定」，在臺灣史上有重要地位。要了解近代臺灣

史，由「羅妹號事件」到「牡丹社事件」到乙未割臺，有如蝴蝶效應，環環

相扣，而「羅妹號事件」則是第一次的蝴蝶拍翅。這麼重要的歷史，過去的臺灣教科書竟然

從未提到，只因為過去的臺灣教育以中原史觀為唯一價值，視臺灣為邊陲，對臺灣原住民的

歷史更是不求甚解，甚至視而不見。

感謝公共電視陳郁秀董事長決定把這本小說拍成連續劇；感謝文化部大力支持，投下

鉅資；感謝曹瑞原導演全力投入，精心策劃，不計成本；團隊跋山涉水，炎陽揮汗，豪雨濺

泥，在在令人感佩不已。等今年九月公視播完這部連續劇，相信這段臺灣史，會讓臺灣人恍

然大悟，也將經由國際媒體讓全球人士對臺灣的多元文化與十九世紀臺灣史大開眼界。

這樣的「臺灣多樣文化，多樣族群，和解共生的觀念」，也可以說是最近幾年臺灣人

逐步建立起來的新共識。再經過此次東京奧運的洗禮，我深信，在不久的未來，更將是一個

「創新重生」的臺灣，就像我在近作《島之曦》的第一頁第一句話所說的「福爾摩沙臺灣的

重生」！

我常說我的臺灣史小說特色是「小說化歷史」。過去臺灣的大河小說，如鍾肇政的臺

灣三部曲，李喬的寒夜三部曲，都是描寫臺灣先民渡海、開墾、被壓迫剝削，進而反抗的故

事。但也許因為身處威權統治的年代，小說中的主角皆非臺灣史知名人物，因此文學意味重

過歷史。即令是一九九○年解嚴之後才出版的東方白小說《浪淘沙》，雖然讀者都知道主角

是臺灣第一位女醫師蔡阿信，但在書中的主角名字卻是「丘雅信」。

我的每一本小說，皆以真姓真名臺灣歷史人物為主角，是要「為臺灣留下歷史，為歷

史記下臺灣」，並鑄造文學上的臺灣英雄，建立「臺灣英雄史觀」，這是我寫臺灣歷史小說

的初衷。我之所以這樣做，正是要強調歷史的真相，彰顯歷史的細節。在我寫小說的意念

中，書中所描寫的臺灣歷史的真實，要比我文字的美學重要。因此，美國UCLA的教授白睿

文Michael Berry也說：「此書（《傀儡花》）為了忠於史實，犧牲了流暢性，有些部分，唸起來更像是歷史教科書。」

那麼，我既然是寫小說，那為什麼要斤斤計較，「視史實比文學重要」？原因是因為，至少我認為「以臺灣人為中心的臺灣史，迄今未能系統化完整建構」，這與我們所知道的日本史、美國史、英、法、義、荷、西等國之歷史，很不一樣。

我常自嘲，臺灣的地圖，在過去一百年中，由日本國而中華民國而中華民國／臺灣。我父母二十歲時心目中的臺灣地圖，與我二十歲時的臺灣地圖，在教科書上顯示的都不一樣。例如在一八六七年的臺灣地圖，與我兒子二十歲時的臺灣地圖，在教科書事實上分成兩個臺灣。大約只有西部約三分之一「民」的區域尚有官府，其他三分之二，是「番」，包括枋寮之南的瑯𤩝，是所謂「治理不及化外之地」。要到牡丹社事件後，一八七四年十月三十一日的「清日北京臺灣協定」，兩個臺灣才變成一個臺灣，全部變成清國領土。

臺灣是一個不斷移民的社會，經過百年的幾次大規模移民與族群通婚，現在臺灣島上的民眾，特別是年輕一輩，幾乎都有南島語族的血緣，也有來自世界各地的血緣，並具漢字文化的薰陶，而認同於自由、民主、法治的共同社會價值。臺灣的族群多元，過去曾有族群衝突，現在則是創新重生，雖然還有一些歷史恩怨，仍在尋求完美解決，這就是「轉型正義」。又如我想推動的「臺灣感恩日」，就是希望達「多元族群，同島共榮」。

臺灣雖然在一九八七年解嚴，但國人因過去臺灣教科書中的偏頗臺灣史，卻一時無法立即轉變。例如要到二○○○年之後，才有臺灣文學館及臺灣史研究所之成立。解嚴之後，臺灣的歷史學者非常努力在修補過去臺灣史的種種扭曲、抹黑及黑白。但學者們依學院派的論文方式為主，往往因文字不夠平易，論述方式不夠普羅，對民間的影響

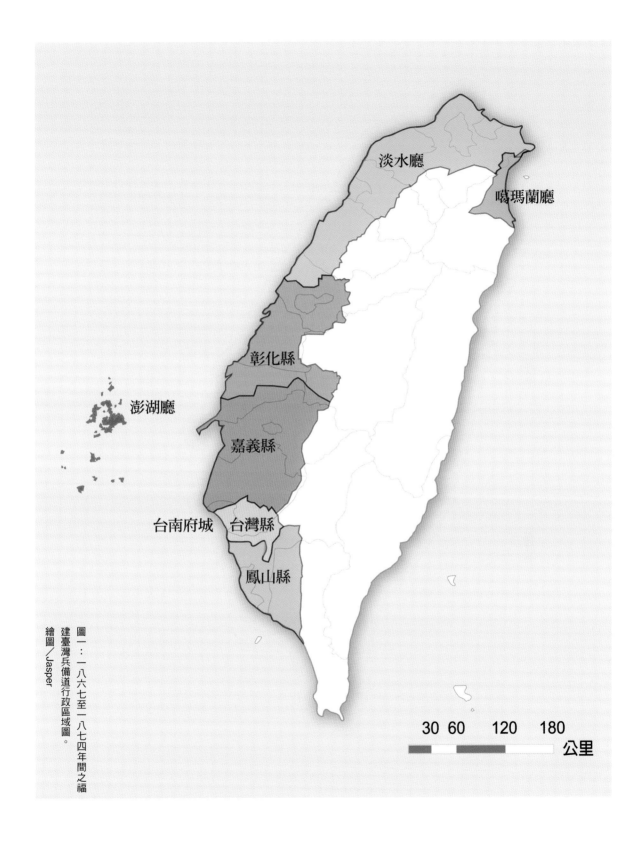

淡水廳

噶瑪蘭廳

彰化縣

澎湖廳

嘉義縣

台南府城　台灣縣

鳳山縣

30　60　　120　　180

公里

圖一：一八六七至一八七四年間之福建臺灣兵備道行政區域圖。

繪圖／Jasper

慢而有限。我覺得要對臺灣人歷史教育有翻轉式的效應，訴諸中小學教科書是最有效率的方法，但教科書失之文字單薄，內容乏味，效果亦不佳。

因此我強調「小說化歷史」的寫作方式，這樣可以達到「趣味」與「史實」兼顧，而影響到的讀者年齡層也較寬廣，所以我的臺灣史小說非常偏重史實。

我曾經舉吳密察教授對我《傀儡花》的評語（《印刻文學生活誌》二○二一年八月號二一六期），說明了小說化歷史也可以很有文學性；也以若林正丈教授對我《獅頭花》的評語，說明了「歷史小說中文學的真實」；而《島之曦》也證明了這種「小說化歷史」可以寫得極有文學性。

謝謝文化部及公視讓這部《傀儡花》「小說化歷史」有了「戲劇化小說」的機會。戲劇化小說當然不太可能保留所有「小說化歷史」中的歷史原貌，於是小說作者、公視公司、影劇團隊，三者之間就有了「屁股決定腦袋」的落差。

小說原作者：當然希望呈現原作情節，讓臺灣人了解臺灣史，並塑造臺灣英雄及傳承臺灣精神。例如我常說的「日本大河劇很少壞人，因此日本人會對他們的祖宗與國家產生認同感與愛國心」。

電視公司：在二○一八年公視決定開拍《傀儡花》，陳董事長強調這是「第一部臺灣史大河劇」。因此她心中想像的，將來拍出來的「傀儡花」是日本風格而又膾炙人口，收視率爆表的臺灣史大河劇。

影劇團隊：曹瑞原導演夙有令名，此次又有文化部大筆資金加持，於是他希望拍一部全球肯定的作品。也因此，他在全劇的處理上，時代背景講求原味細節，但對劇情安排及人物塑造則大膽奔放。

不可諱言的，因為編劇的天馬行空以及我對臺灣史的癡情，在劇本的改編過程，不可

能完全琴瑟和鳴。

首先是「傀儡花」是否必要改為「斯卡羅」？我常常笑說，「傀儡」是歷史名稱，既日歷史小說，當然得尊重歷史；何況為什麼只見到「傀儡」而不見「花」？「花」就是讚美之意啊。更重要的，「斯卡羅」比起「傀儡花」（代表整個瑯嶠原住民）而言，太狹隘了。因為一八六七原住民與美國「南岬之盟」之後，還有接踵而來的牡丹社原住民抗日（一八七四）及大龜文酋邦抗清（一八七五），是瑯嶠原住民（排灣族）「部落遇到國家」的悲壯歷史三部曲，而非僅是斯卡羅的故事。

三年後的今天，這部大戲拍好了。我很高興，我看到的是三贏的局面。我要恭喜曹導，他拍出了代表作。我看完十二集的感想是，這是一部臺灣版的好萊塢《與狼共舞》。雖然我期待是《篤姬》，但《與狼共舞》也是一種驚喜。然後，我要謝謝公視，公視允許我在每放映二集之後，給我一分半的時間，就劇情背景再做臺灣史實的補充。這樣讓觀眾在看戲之餘，又能真正了解臺灣史的原貌，而公視也達成了文化部所賦與的任務。這真是太理想了。再則也謝謝公視讓我在本書為文，就《斯卡羅》的影劇做補充，讓讀者或觀眾有更深刻與切實的了解。

「羅妹號事件」是一個國際事件，這部《斯卡羅》幾乎一半對白是英文，一半演員是洋人。所以我希望觀眾在看本劇時有下列三大了解：

（一）這是臺灣第二度站在國際舞臺（第一度是十七世紀大航海時代，臺灣的荷蘭時代），而源頭來自一八五八年的〈天津條約〉及〈北京條約〉，要對洋人門戶開放，開港通商。

開港之後，就有商船來往，就有船難，於是有了「羅妹號事件」。而洋人的來臺，也造成臺灣社會的重大變革，包括西方宗教、西方醫藥、西方科學的傳入。

那時的開港，依據〈天津條約〉，臺灣開港淡水及安平；依據〈北京條約〉，又增開基隆與打狗（旗後）。臺灣開港現在仍然通行的「正港」、「頂港」、「下港」，就是這樣來的。可見開港對民間影響重大。影片中的洋人，他們的來臺時間分別是：

必麒麟　一八六三

萬巴德　一八六六

李仙得　一八六七

在本片未出現，但很重要，把長老教會及萬巴德帶來臺灣的馬雅各醫生，則是一八六五來臺。所以，電視劇中蝶妹在一八五〇年代就去府城洋行及府城醫館工作是不可能的。

自蘇格蘭來臺的萬巴德醫師，在此劇是白髮老醫生。但在真實歷史，他這時才二十三歲，甫自亞伯丁醫學校畢業。他是全球醫學史的大人物。他的臺灣醫療生涯，讓他成為「世界熱帶醫學之父」。他一八八七年創辦的「香港西醫學院」，就是孫文所唸的醫學校。而康德黎則是他的學生。

（二）本片發生地為「瑯𪖩」，那時的「治理不及、化外之地」。「瑯𪖩」（圖二）就是現今枋寮以南的臺灣（清朝在臺領土最南端），現在的屏東縣枋山鄉、獅子鄉、牡丹鄉、滿州鄉、車城、恆春與臺東達仁鄉。

枋山、車城、滿州鄉、恆春的平原地區本有馬卡道原住民。一八三〇年代，這裡的馬卡道原住民因為不堪福建、廣東移民占了他們的土地，娶了他們的女子，「番耕而無地，老而無妻」，於是大規模遷徙到花東縱谷，就是現在的富里西拉雅（改稱「大滿族」）。

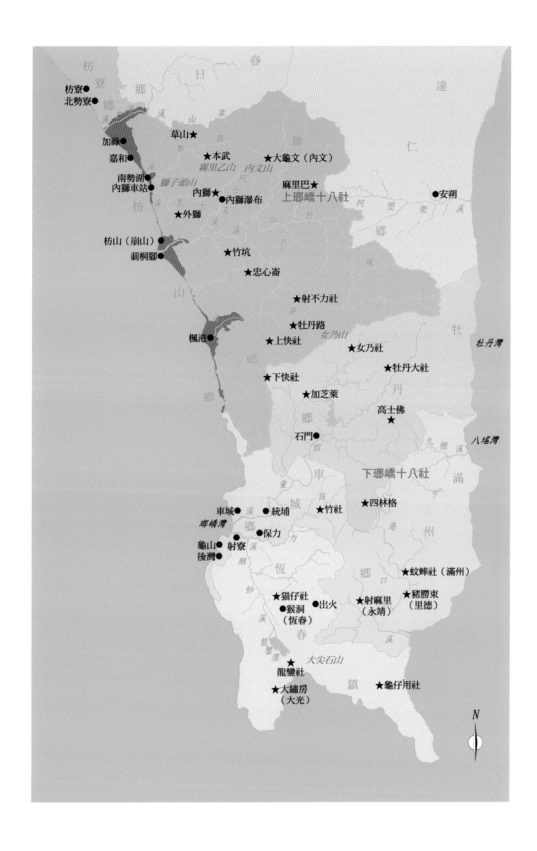

枋寮● 枋寮鄉
北勢寮●

加祿●　草山★

嘉和●　　　★本武　　★大龜文（內文）

南勢湖●　　　　　　　　麻里巴★
內獅車站●　內獅　●內獅瀑布　　上瑯嶠十八社　　　　●安朔
　　　　　★外獅

枋山（崩山）●
莿桐腳●　　　★竹坑

　　　　　★忠心崙

　　　　　　★射不力社

　　　　　★牡丹路
楓港●　　★上快社　　　　★女乃社
　　　　　　　　　　　★牡丹大社

　　　★下快社
　　　　★加芝萊
　　　　　　　　高士佛★

　　　　石門●
　　　　　　　　　　　　　下瑯嶠十八社

車城●　●統埔　　★竹社　　★四林格
瑯嶠灣　　●保力
龜山●　射寮
後灣●

　　　　　　　　　　　　　★蚊蜂社（滿州）
　　　　★猫仔社　　　★射麻里　★豬勝束
　　　　●猴洞　●出火　　（永靖）　（里德）
　　　　（恆春）

　　　　　★龍鑾社
　　　　★大繡房　　　★龜仔用社
　　　　（大光）

N

圖二：瑯嶠地圖。

繪圖／Jasper

枋寮／南勢湖以下，自荷蘭時代就統稱「瑯嶠」。一八六〇年臺灣開港以後，洋人對商船經過的下瑯嶠充滿好奇。「下瑯嶠十八社」那時由豬勝束的卓杞篤為總股頭，領域為現在的滿州鄉及恆春鎮。與下瑯嶠十八社相鄰的平原，有福佬人聚居多年的柴城（今車城）。柴城就是「瑯嶠」的代表，這裡的河流叫「瑯嶠溪」（四重溪），港口叫「瑯嶠灣」，也可泊船。

土生仔（福佬人與馬卡道的混血）的大庄有社寮，還有後來李仙得想建砲臺的大樹房（今大光）。那時，平原地區的福佬人與土生仔兩者通婚，也關係密切。山中的下瑯嶠十八社原住民與山腳下的客家的保力、統領埔關係也相當不錯，有密切的貨物交易、通婚（例如蝶妹父母）。原住民對客家人較友善，稱之「倷倷」；對福佬較厭惡，稱之「白浪」，一般認為是福佬話的「歹人」之意。

上瑯嶠（大龜文，今之獅子鄉）的福佬移民就是枋山、楓港（今之枋山鄉）。上瑯嶠的平原狹小，大龜文人區域與福佬移民村莊相距不到幾百公尺（也因此現今枋山鄉極為狹長，且沒有客家庄，請詳見小說《獅頭花》），所以大龜文有向崩山（枋山）、楓港福佬收租。下瑯嶠則平原較廣，離山上較遠，移民與原住民雙方來往不多，下瑯嶠並沒有到社寮、統領埔去收租。還有，這裡的福佬村落與客家庄，一般而言，人不犯我，我不犯人，雖然偶有糾紛或爭議，但至少在一八六七年的前後數年，不曾有大規模「閩客械鬥」，更無屠殺或焚屋之族群衝突事件。

（三）本片雖然劇名「斯卡羅」，但本劇的敘述方式，極可能讓觀眾誤以為所有下琅嶠都是斯卡羅。其實「斯卡羅」並不等同於「下瑯嶠十八社」。「下瑯嶠十八社」中只有四社屬於斯卡羅（圖三）。甚至殺死羅妹號水手的龜仔用（今墾丁社頂）都不屬於斯卡羅，而是聽命於斯卡羅。

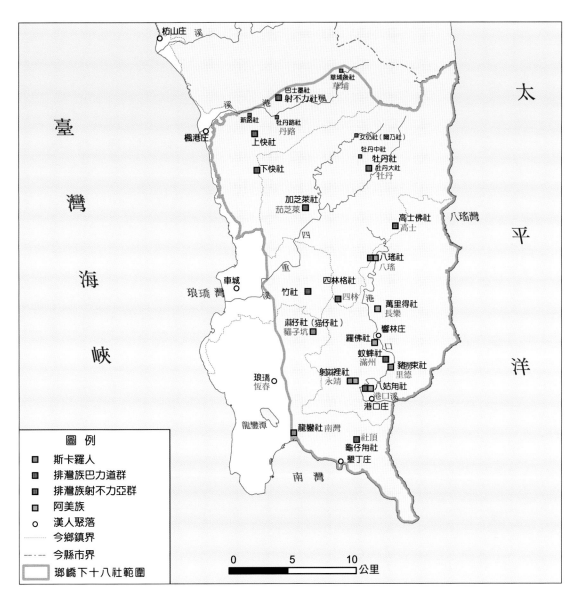

太平洋

太平洋

臺灣海峽

琅𤩝灣

南灣

南灣

枋山庄

溪

草埔後社
草埔

巴士墨社
射不力社 楓

港

溪

新品社

牡丹路社
丹路

楓港庄

上快社

女仍社（爾乃社）
牡丹中社
牡丹社
牡丹大社
牡丹

下快社

加芝萊社
茄芝萊

高士佛社
高士

八瑤灣

八瑤社
八瑤

四

重

車城

竹社

四林格社
四林

港

萬里得社
長樂

麻仔社（貓仔社）
貓仔坑

響林庄

羅佛社

琅𤩝
恆春

蚊蟀社
滿州

豬朥束社
里德

射麻裡社
永靖

龍鑾潭

八姑用社
港口溪
港口庄

龍鑾社
南灣

社頂

龜仔用社
墾丁庄

圖　例
斯卡羅人
排灣族巴力道群
排灣族射不力亞群
阿美族
漢人聚落
今鄉鎮界
今縣市界
琅𤩝下十八社範圍

0　　　5　　　10
公里

圖三：下琅𤩝十八社。
繪圖／黃清琦

35

斯卡羅其實是外來族群，是來自今臺東知本（舊名卡地布）的卑南人。他們征服了原來在滿洲與恆春的排灣原住民，所以被稱為「斯卡羅」（坐轎的人），因此他們是「下瑯嶠十八社」的外來統治階級。到了十九世紀，大致已排灣化，但並沒有排灣的五年祭。

我之強調這個斯卡羅四社及其他下瑯嶠族群的不同，是因為到了七年後的牡丹社事件，斯卡羅四社是親日派，與其他牡丹社、高士佛等排灣族人的立場迴異。這個影響，迄今猶存。

（四）本劇包括預告片中，一再出現李仙得與劉明燈說：要將「秩序與文明」帶給部落原住民。

我在這裡要鄭重點出一個重要的事實與觀念。當年李仙得先與清朝官府接觸，再與卓杞篤及部落原住民對話之後，他反而認為部落原住民有其秩序，而且真誠守信，所以他選擇與卓杞篤立約，就是南岬協定。事實上，這個臺灣第一次國際協定，完全沒有流血，李仙得也因以外交手段協調成功，而聲名大噪，成為當年的「福爾摩沙專家」。而劉明燈落寞之餘，跑到柴城福安宮立了一個誇大其詞，虛報戰功的碑文。此碑文迄今猶存。

此劇為了戲劇效果而更動了一些史實，製造許多各族群間的內部及外部衝突，我可以接受。但我認為，至少必須讓臺灣觀眾了解真正的史實。因為這是我們的祖先的故事。

我在《傀儡花》中有一段，借萬巴德之口道出洋人與瑯嶠各族群接觸後的感想：

「瑯嶠的居民真是很不同的一群人民，他們沒有國家，沒有政府，沒有君王，看似貧乏落後，卻似乎又并然有序，樸實自由。在福爾摩沙，不只瑯嶠居民，他在六龜

里、萬丹等地看到的平埔原住民也大致如此。大家自我管理，也自成格局。他相信福爾摩沙的高山原住民也是如此。不可思議啊，他想。」

其實，在十九世紀的洋人眼中，對臺灣平埔也好，高山原住民也好，一向比對官府的印象好。

以上是我對《斯卡羅》電視劇的一些歷史與族群之補充說明。觀眾有了這些認知，再來觀賞這份高潮迭起的大戲，一定會體會臺灣史之豐富，族群之多元，這是臺灣的特色。即令是「白浪」子孫，也都是「含有南島基因的漢人」，現今之臺灣人，包括一九四九的移民後代，幾乎都已有南島族基因。甚至一九九五年以後的「新臺灣之子」，也都是南島語族的基因。讓我們以南島語族的海洋視野，來觀賞、了解這一部描寫臺灣人祖先歷史的大戲。

感謝：

已故的車城黃吉富先生帶我第一次踏查下瑯嶠。

邱銘義先生帶我發現荷蘭公主廟，他及劉增毅先生幫忙我證實這裡是羅妹號事件遺址。

劉還月先生及潘曉泊先生（潘文杰五世孫）帶我初訪斯卡羅地域。

還有老友鍾佳濱先生提供屏東縣政府出版的完美地圖。

創作，
不必然得向「歷史」負責

巴代

評論《斯卡羅》這部由陳耀昌醫師所著《傀儡花》所改編的電視影集，於我而言是件頗宿命的事，心情既複雜也很難不嚴肅。

原因之一是，二○○九年八月我出版了一部長篇小說《斯卡羅人》講得是影集所指的「斯卡羅」，在一六三○年代，第一批從台東知本舊部落向南遷徙的過程與結果。知本人運用武力與巫術，一路向南移動最後抵達現在恆春地區，並在一段時間內，在現在的滿州、永靖、網紗與龍鑾潭地區建立村寨。而電視劇談的是一八六七年「羅妹號事件」為背景的後續發展，以李仙得、必麒麟、蝶妹為故事主軸。這兩個「斯卡羅」，前者是小說的主角，後者是電視影集的強力配角與背景。名、實之間有了奇妙的挪移。

原因之二是，「斯卡羅」是卑南族知本社單方面的稱法，不是排灣族的概念，從來就不是。一九三○年代初期，日本馬淵東一在滿州豬勝束社調查時，意外得知這個遷徙而來的族群，並在知本進一步確認這個口述歷史。「斯卡羅」是 sugarugaru 的音譯，原意是指「一起抬起來」「抬轎」的意思。知本社的口傳中，敘述著他們征服了恆春地區，讓當地排灣族

斯卡羅

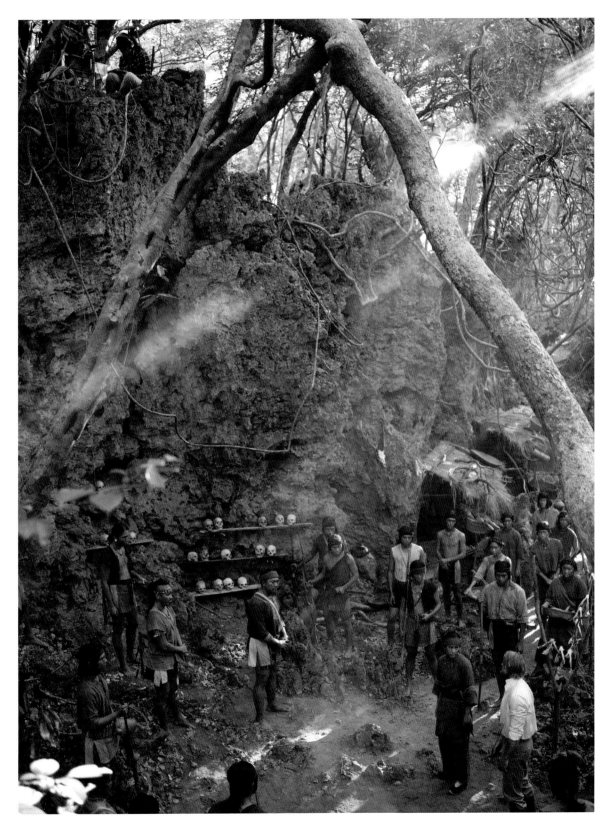

心服口服，於是每當部落開會，排灣族必定以轎子來抬請知本社人一起開會或參與活動，所以知本人開始有了「被抬起的人」的尊稱。這個說法本身帶有征服者、殖民者自我彰顯的意味。常識來說，當代的南排灣族不會有這個稱法，現代的整個排灣族更不可能認同這個不存在於排灣族認知的說法。但從知本社的口傳史的角度詮釋，加上馬淵東一的調查報告，再加上楊南郡的《斯卡羅遺事》，以及本人小說《斯卡羅人》基於民族本位的誇大描述，「斯卡羅」基本上已經被定調，若再加上這部影集的影響，這個名稱至此成了緊箍咒，套在南排灣族頭上，難以卸下又沒事要不舒服。

原因之三是，原著《傀儡花》的傀儡，指的是山後「如傀儡般猙獰的生番」。為避免所涉及的南排灣族的感受，所以票選改為「斯卡羅」，殊不知更將整個恆春半島諸社，往下壓推到被卑南族人殖民的狀態，那其實是對南排灣族的雙重霸凌。而過度強調「斯卡羅」，可能誤導一般人對十九世紀中葉以後，恆春半島各部落的實力狀況與影響力。李仙得與卓杞篤在「出火」的會晤談判，其實並不能完全解釋半島上各原漢部落、村莊間的微妙關係；卓杞篤並沒有「統治」半島諸社甚至出現「大股頭」「二股頭」這類指稱「勢力者」的稱法，可能誤導一般人對十九世紀中的事實，斯卡羅也沒有強大到可以號令眾社甚至調停閩客之間的械鬥。

我好像太嚴肅了，再挑下去，應該要到「之八」了。我得聲明，這是我一個熟悉史料、熟悉部落之間敏感關係的文史工作者，在閱讀小說原著，觀賞試閱片的直觀感受，那種不斷被石頭搥中心頭的窒悶感，時不時來一塊。這可能不是編劇、導演的疏忽，因為這是改編自小說，小說的歷史觀如此，影集不至於大改動。但就算小說、影集跳脫原來的「歷史」觀點，這也不是什麼大不了的事，畢竟藝術創作，不論小說或影集，都沒有必須對「歷史」負責的義務。正因為這是創作，創作者有權表達不同，甚至相悖的看法。我用引號框住歷史兩個字，是因為歷史本身也是一種註記與詮釋，而寫歷史的人，很難說不是個小說家。

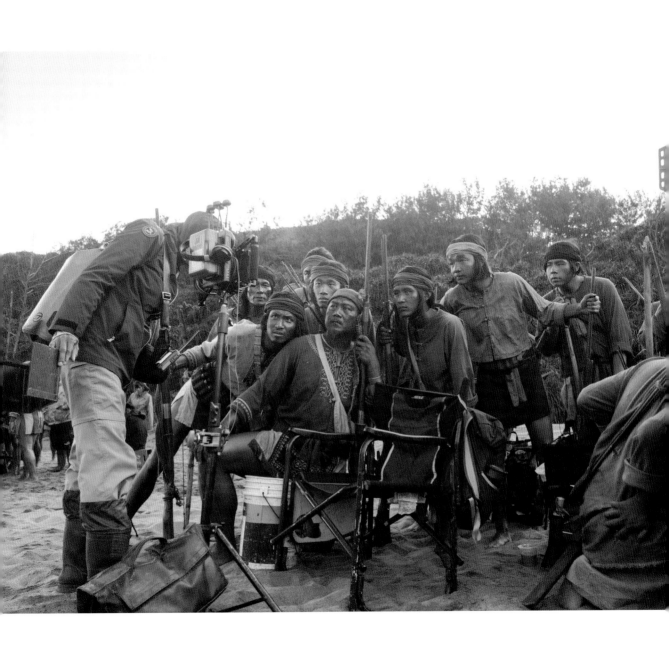

回到影集本身吧，我就不說梅花鹿太大隻，太喜歡往深山水澗屬於水鹿的地盤跑動；也不說畫面的斯卡羅人像個黑道集團，動不動就帶著武器一堆人往大山裡跑，甚至可以隔個數十公里的距離，極短時間出現在漢人庄社，自己不用做農務、狩獵、養家一樣；更不說出征的男人們居然不在部落領導人庭院前聽訓、宣示與接受巫師的儀式，反而離開部落範圍在曠野施巫、祈福、吟唱。不繼續說這些了，就說說這影集讓我感動且必須大力鼓掌推薦的幾件事：

一是，排灣語的廣泛使用，甚至也很精準呈現漢人番割，或常與當地排灣族往來的人員使用排灣語。這是一部可以做為排灣語輔助教材的電視劇。我不知道這是如何辦到的，但演員非排灣語習慣用者，一定得花很大的精神去學習，這是肯定的，令人讚佩。

二是，服裝的考據嚴謹，沒有過度美化閩客服飾，也沒有因陋就簡的，隨便給當地原住民亂穿衣服，可以作為研究十九世紀下半葉，恆春地區居民服飾的參考，這必須給無數個大拇指。

三是，李仙得、必麒麟、蝶妹的選角恰當，主要的漢人演員與排灣族演員，也很到位，呈現的演技與調性大致不偏離那個時代感。這裡沒有還原李仙得獨眼龍的事實，多少也是為了營造畫面吧。

總而言之，這是一部值得鼓勵的影集，一方面讓民眾有機會理解「羅妹號事件」，一分面認識南臺灣多族群的生態與過往糾結，當然也可以讓一些對此歷史有概念的觀眾，有機會再檢視自己的認知，並提出交流，讓事件更為廣泛與深入認知。最好能夠刺激更多有能力提供資金的機關、單位，多多支持臺灣歷史事件的著作與影視，畢竟這是臺灣不可被取代的資產，我們不做，也沒有哪個國家有義務做這些了。

最後，向這部電視劇的小說原著、所有參與製作、演出的藝術工作者致敬。

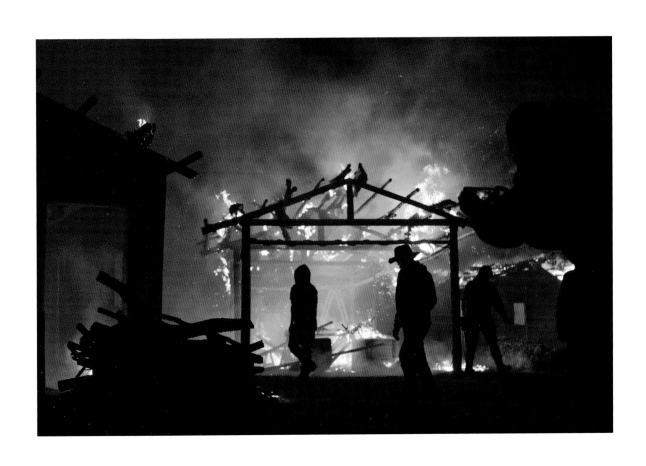

簡媜

臺灣骨血裡的浪漫與悲鬱

——觀《斯卡羅》有感

如果從高空俯瞰，陸塊與瀚海激戰之處的一個小小黑點：東臨太平洋、西靠臺灣海峽、北接東海、南遇巴士海峽的臺灣島像什麼？一顆飽實的番薯，一片離枝的風中之葉，或是半閉的獨眼？

都像，既象形也會意。番薯代表這裡是能給人承諾的地方，有沃土能養活饑饉移民；風中之葉象徵命運坎坷，每一章都看得到船艦與槍炮，注定是落拓者與敗將的反抗基地、霸權者實現野心的驛站；而眼眸，時而是垂愍的菩薩之眼，有時流露草莽人叫囂的凶光，然而在風平浪靜的世局裡，懶得逼問彼此出身時，也懂得半睜半閉才是過日子的道理。

臺灣歷史，不是錦匣裡鑲金雕花的精裝本，是磚頭石塊砌的、鐮刀鋤頭寫的，太沉太重；三四百年來，跨海移民前仆後繼的步履、遠洋探險隊覬覦的嘴臉、統治者的鐵腕……要講人，什麼樣的人沒在臺灣歷史舞台上出現過？講野心，各種野心情節都演過；講爭鬥，什麼樣的爭鬥沒看過？講悲情，誰身上沒有？

感謝我的祖先，挺過蠻荒瘴癘、四處械鬥的墾荒之路，成功地在島上扎了根，擁有與

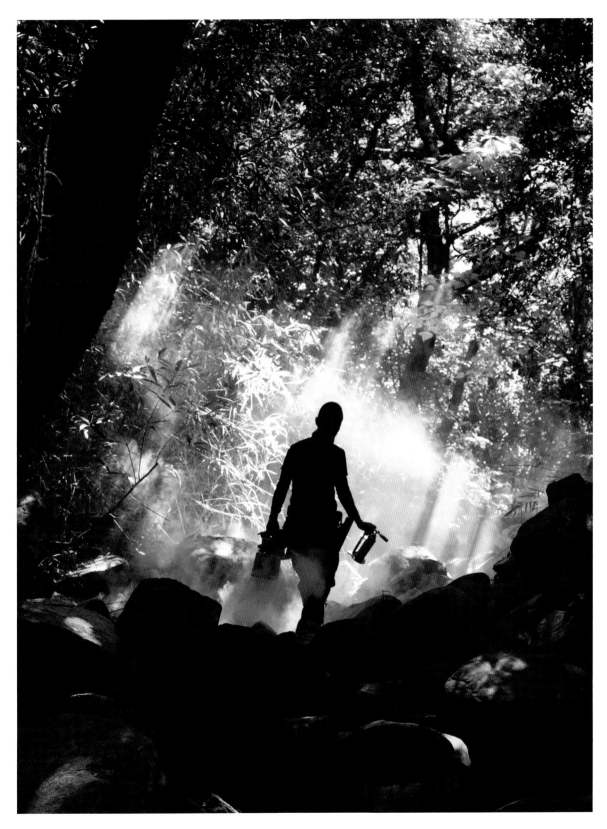

在地異族年輕女子成婚生子的機遇、傳承香火的權利，這是一無所有的墾民所能擁有的最寶貴的浪漫；每個活在今日的臺灣人，不管其「來臺開基祖」何時踏上這島，回顧死亡比雜草興盛的臺灣歷史，應有同感。

然而，這臺式浪漫一點也沒有風花雪月的溫柔，因為裡面有一股不容忽視的悲鬱。

悲鬱來自於為了活下去的家族奮鬥史裡，我們的祖先傷了人也被傷害，鬥贏弱者也遭強者壓迫，回顧開基祖以來的家譜，哪一家身上沒幾條歷史脈絡，哪個人身世裡沒幾頁沾血流淚的故事。

在密集出現的對峙與分類械鬥中，土洋（外國人）之爭、原漢之爭、閩粵之爭、漳泉之爭，細分到同屬泉州的三邑「頂下郊拼」……這些激烈的械鬥記憶隨著骨血遺傳給下一代，導致我們分類的能力比融合好太多，而融合的過程難免帶著血腥味，以致融而不合，但墾拓者是務實的，不合也不分，即使分也不裂，裂而不斷，斷而絲連。人與人之間，因族群或意識型態相異而站在對面，在某些時刻與事件嚴重地對峙，卻也不得不承認，血緣、姻緣與社緣交錯牽絆，站在對面的那人，在下一個時刻與事件又與我們同一陣線。

在我身上，這悲鬱難以清楚地歸類、命名。依父系標記法，我屬於住在福建漳州深山土樓裡講閩南話的閩南人後代，先祖入墾蘭陽，這濱海的平原與山巒是噶瑪蘭族、泰雅族的根柢之地，我的母系淵源裡有他們的骨血以及隱藏在骨血裡這族群既陌生又熟悉的歡喜本能——語言是最大的巫靈，我們不會講噶瑪蘭語，卻用閩南語仿音他們對土地的稱呼，羅東、歪仔歪、打那美、奇力簡，以致語言也混了血——因這本能，使得我無法單純地站在閩南人角度歌詠、悲憤，當我閱讀墾拓歷史，讀到漢人對原住族群的驅趕與傷害，不得不省思，優勢者的悲情怎可能悲過被迫遷徙的人，當讚嘆先人的墾拓功績犁出茂美田疇時，我如何能不想像另一個族群節節後退被迫遷徙的路線圖？

這雙重繼承的悲鬱來自血統；血統不純正，承認這一點，身世才算完整。持此心，閱讀《傀儡花》、觀賞《斯卡羅》，方有回到母胎之感，審視臺灣的觀點、論述的層面、情感的脈動重新誕生；過去只睜一隻眼，現在需打開另一隻，過去擅長區分，現在必須融入，因為，你當中有我、我當中有你。

陳耀昌先生《傀儡花》，以一八六七年美籍「羅妹號」商船因海難於墾丁海灣靠岸，誤闖原住民領域被殺害，導致國際關切、引發美國軍事報復進而與斯卡羅族簽訂盟約為故事第一鏈，接著拉出臺灣島上清朝消極的統治作為與活躍的外國勢力為第二鏈，最重要的是第三鏈，作者把敘事之眼放在原住民部族身上，以斯卡羅族群為軸心向外輻射，帶出閩南人、客家人、平埔族、斯卡羅族群各族分布、械鬥卻又透過婚姻共融相合的實況。

於是，臺灣人骨血裡，女人版姻緣啟動了浪漫，男人版械鬥注定了悲鬱。

曹瑞原導演《斯卡羅》影集，賦予這個故事極致的壯美與悲愴。

開篇首集〈海上的風〉即展現氣魄，以電影手法拉出山林野澗之視野震撼，原住族人奔躍在山崖間、泅泳於海濤裡，驍勇且自由。導演的意志與格局隱藏在鏡頭中，那是一種誠摯呼喚、高聲讚嘆的態度，他帶著演員與團隊返回一八六七年三月，臺灣歷史的關鍵性春天，用影像書寫史詩。因為在意識與情志上深刻地「重返歷史現場」，演員們脫去表演痕跡，仿似回魂一百五十多年前的自己；查馬克・法拉屋樂的前身曾經是斯卡羅大股頭卓杞篤，吳慷仁有一世是福佬人與平埔族混血所生叫水仔，而溫貞菱飾演的蝶妹——這個被原著作者創造出來的女子非常真實，真實到讓人相信必然有這麼一位充滿力量與才賦的女子出現過，只是被男人的歷史觀點忽略而已——她身上有族群烙印、歷史投影，有勇毅有掙扎，恰好就是溫貞菱的形象。

觀賞《斯卡羅》，猶如閱讀《傀儡花》，讓人震懾與省思的是，那被忽略的歷史指示

過這塊土地是多族群多語言，眾聲喧譁繼而共鳴才是配得上壯麗山川的寶島本色；墾拓過程各族群之械鬥、對峙，已在通婚後的浪漫胎動裡消融，新生骨血裡面沒有恨；而悲鬱，不是誰的專利，是所有耕耘過的臺灣先祖交代下來的草根宣言：要勤奮堅韌，要虔誠敬天，要寬厚尚禮，要共榮共存。

這才是臺灣人。

二〇二一年七月八日

探問
消失在風中的答案

創作歷史小說，以及拍攝歷史題材的影集，往往是抱持莫大願心的事。尤其在臺灣這樣歷史反覆斷裂塗銷，事蹟漫漶不清的所在，藉由文學影視重述過往，遂成為一種建立集體自我敘事的重大工程，而且必須從地基重新打起，耗費偌大精神心力，撥開茫茫迷霧探問那些消失在風中的答案。

《斯卡羅》一劇改編自陳耀昌醫師的小說《傀儡花》，以一八六七年的琅𤩝為舞臺，在取材上發揮獨到的眼光。

漢人移民進入臺灣，由嘉南平原漸次往南北拓墾，並逐步移向內山。清朝領臺以後無力管轄邊區，也無法解決頻繁的地方衝突，只能用土牛紅線劃出一條「番界」，禁止士庶商民擅入。美其名是不准去騷擾原住民，實際上是說你去了有事他不管，後果自負。於是人們往來如故，官方也遷就既成事實不斷把「番界」往山區移動。

不同族群間不是只有衝突，也彼此互惠互助。內山亟需外界的鹽鐵布匹槍枝火藥，山區物產也受到平地歡迎，有些原住民則樂意將獵場以外的荒埔租給漢人開墾，收取田租。在

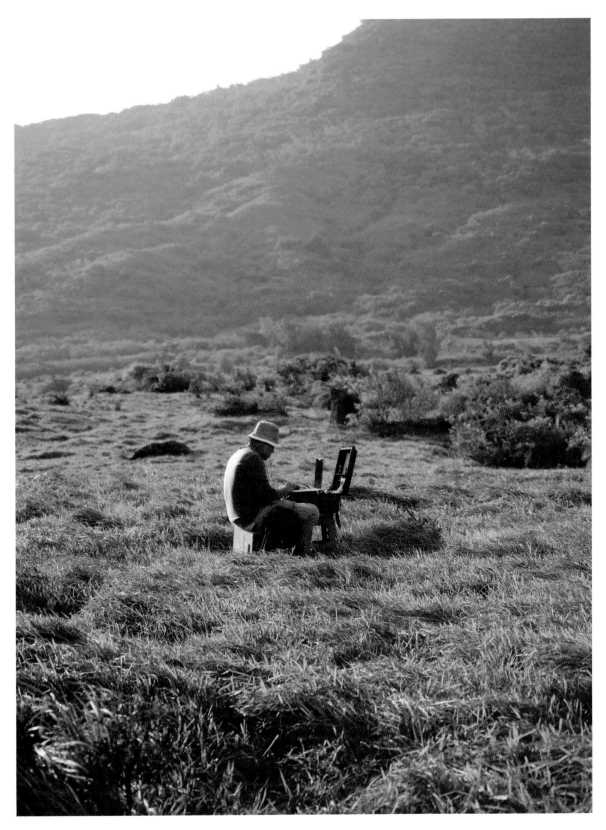

這樣的三不管地帶，人們各憑本事生存，並且反覆在衝突與和解中維持著動態平衡，當時的琅𤩝就是如此。

《斯卡羅》發揮電視劇的優勢，以演員造型及語言，讓觀眾對五方雜處的情勢一目了然。斯卡羅原住民、柴城福佬人、保力客家人、社寮的平埔漢人混血「土生仔」，既合作又競爭，關係千絲萬縷。

這樣的均勢，因為一艘美國船隻羅妹號在墾丁擱淺，船員上岸後遭到原住民殺害的事件而產生劇烈擾動。美國外交官員以保護僑民、懲罰凶手為由，要求清朝官府介入，於是近代國家力量硬是把這池渾水攪得更加混濁。

十九世紀中葉是資本主義在歐洲日益成熟，全球化貿易體系逐漸浮現的年代，歐美國家與亞洲的摩擦也不斷升高。諸如鴉片戰爭以及日本被迫開國的黑船事件，都在這期間陸續發生。兩次英法聯軍後，中國沿海口岸大開，包括臺灣（安平）、淡水、打狗、雞籠在內，臺灣海峽一時變成極為繁忙的交通要道，但也因此發生許多船難。倖存者上岸後，又可能因為誤闖原住民領地或觸犯禁忌而遭到殺害。

美國外交單位主張追究凶手，不僅僅是出於人道理由，更是為了保護海上商路安全，以及背後廣大的貿易利益，乃至於伸張其國家主權。

因此羅妹號事件，使得琅𤩝這樣一處遠離國家組織與近代文明的「化外之地」，忽然成為大國角力的最前線，與世界史的脈動共振起來，或者說，被這巨大得超乎理解的波動所震撼。《傀儡花》及《斯卡羅》故事背後，具有如此獨特的時代背景，而這也是臺灣在歷史洪流中命運起伏的一個縮影。

在這次事件中，最積極參與（或說推動整個事件）的莫過於美國駐廈門領事李仙得。他在事發之初便要求臺灣鎮、道派兵會剿，但是很快遭到拒絕。

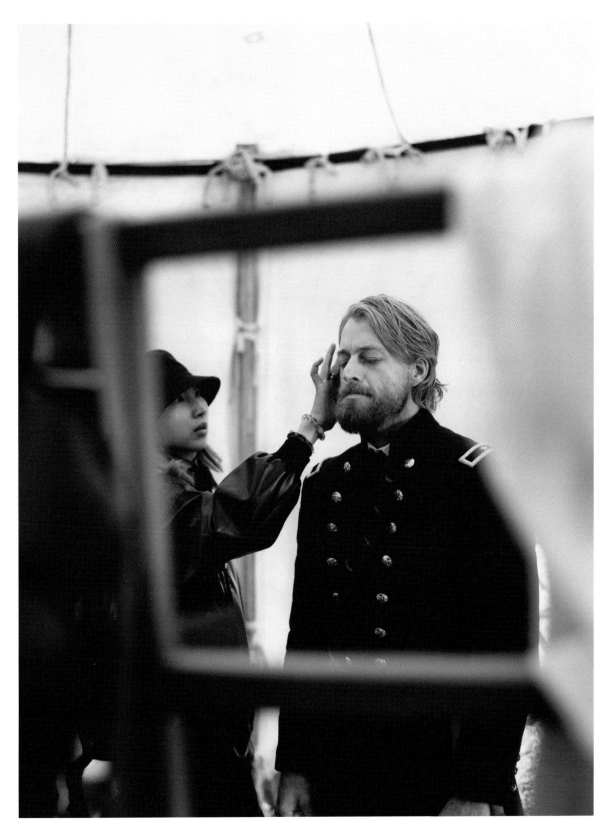

清朝官員不想對「番界」用兵有現實上的考量，畢竟在叢林山岳地帶作戰困難度極高。且看美方不耐推諉，自行派遣海軍陸戰隊登陸墾丁，不僅毫無斬獲，還折損了副指揮官麥肯吉少校；對照後來劉銘傳對大嵙崁用兵，也只能獲得形式上的勝利。而日本治臺時期傾全力以現代化軍隊鎮壓山地，也要到一九三三年才能宣稱全島平定。

何況在羅妹號事件發生的一八六七年，清廷對外打了幾場大敗仗，對內則好不容易剛剛從太平天國手中奪回南京，五勞七傷喘息未定，能省事當然要盡量省事。

最後雖然在強大的外交壓力下，由臺灣鎮總兵劉明燈率兵五百前往琅𤩝，實際上卻只想「密拿凶番數名」應付美方，並無開戰決心。但再怎麼說，這一支武裝部隊的進駐，及其代表的官方權力與規則，確實激烈衝擊了原有生態。可以想見，地方上必然有許多折衝，而這些未見於文獻紀錄的暗潮伏流，也就是小說家以及影視創作者得以發揮的空間。

《斯卡羅》一劇以平等的態度看待不同陣營，每個族群都有其生存壓力與苦衷，在時勢變化之際，各自努力掙扎求取最有利的結果。這也就讓角色從內部展現力量，並且充滿說服力。演員得以用內斂細膩的表現方式自然煥發神采，所有對白與動作流暢真實。

這一點除了有賴人物設定和劇本的準確性，可能更來自於拍攝場景的擬真，無論是部落與街庄的實景搭設，服裝用品的考究，在在讓工作團隊身歷其境。畢竟許多臺灣過往時空情景對今日的我們來說已然十分陌生，也缺乏文學影視作品累積的共同想像可資憑藉。

比如提起日本江戶時代，即便作為外國人的我們自然都能浮現一套完整的印象，從空間器用、文化風貌到人的言行習慣，鉅細靡遺構成一個世界。這些是由無數文字、動漫、影視和遊戲創作堆疊起來，不斷細膩地增生變化，作為舞臺提供表演團隊盡情揮灑。

然而在臺灣拍歷史劇，這些都必須從頭做起，唯有做得細膩到位，才能讓敘事踏在堅

實的地面上，傳達出充滿說服力的精神意旨。

全劇開頭的大尖石山空拍最是令人驚豔，那樣山海相連的亞熱帶風情無疑是屬於臺灣的，壯闊矗立的巨岩景觀卻又為我們所陌生——正如同臺灣歷史給我們的感覺。

劇中值得格外注意的人物是女主角蝶妹，誠如陳耀昌醫師在〈小說·史實與考據〉一文中提到：「明眼人一看即知，我書中的蝶妹，其實隱喻著臺灣或臺灣人的命運，也是反映著我一直強調的臺灣主體性及我對臺灣原住民的認同。」

西方文學傳統中常將東方或殖民地賦予女性形象，象徵神祕、豐饒、奔放的情慾和生命力，同時也隱含威脅、蒙昧，以及等待被征服的意涵；但這樣的刻板模式，在後殖民書寫裡也被反過來轉化使用，譬如前輩作家葉石濤就賦予他筆下的西拉雅族女性潘銀花主動且包容的正面能量。

蝶妹這個虛構人物，擁有「豬勝束公主與客家人之女」的特殊身分，並且與弟弟文杰作為對照。蝶妹向外，到府城隨萬巴德醫師學習英文和醫術，文杰則向內進入部落成為舅舅卓杞篤的養子，後來更繼承大股頭的位置。兩人一個趨向近代文明，一個則抱著漢文化基礎重新學習自然智慧。變亂初起時，他們夾在多重勢力間飽受威脅，卻也發揮了溝通不同族群的力量。

在我僅能觀看的少數《斯卡羅》劇集中，蝶妹在後段展現更多積極性，比如當卓杞篤準備夜襲清營，蝶妹隻身走出營外暴露在槍口下，從而阻止了戰鬥。最後更奔走於不同陣營間，消弭衝突與災禍，而她的身分也從李仙得的僕人變成福爾摩沙公主。

原著中蝶妹最後的歸宿是平埔與福佬混血的土生仔，使多重血脈更進一步融合。但在《斯卡羅》中，由於她最後積極介入爭端，改變了原本的平衡態勢，在戲劇發展理路上只能走向不同結局。福爾摩沙公主必須在超越世俗的蔥鬱山林間尋得最終的精神歸屬。由此可以

比較不同媒體的美學表現方式，以及創作者的詮釋差異。

另外值得一提的是李仙得這個角色。原著中作者描述了他的背景經歷：參加美國內戰，以不要命的狠勁衝鋒陷陣成為戰爭英雄，卻也遭受一眼失明等身體傷殘，以及妻子背叛的心理創傷，而後到中國來追求人生第二戰場。

在我僅見的兩集中，李仙得在與各方勢力互動過程中產生許多心理掙扎，以及對這片土地認知與情感上的轉變，是富有立體感的戲劇人物，可惜未能完整看到劇情全貌。

但也必須指出，李仙得在歷史上的爭議性應該要有更多著墨。比如他最著名的獨眼將軍形象並未被表現，而他與美國外交政策不同的激進獨斷作風也被淡化，取而代之的是體面、纖細與充滿正義感的「文明」形象，故事最後他與斯卡羅人誠摯交心，固然營造出體諒和解的完滿結局，但這就無法解釋為何他日後在牡丹社事件中受聘於日本政府，提供詳盡情報參贊日軍攻打琅𤩝。

李仙得的野心與行動力，是羅妹號事件與牡丹社事件的重要推進能量，若能適當勾勒，或可更凸顯臺灣在國際競逐下的特殊位置。

最後必須一提飾演斯卡羅大股頭卓杞篤的查馬克·法拉屋樂，以及飾演伊沙的雷斌·金碌兒，他們以素人之姿，將角色的神魂完全釋放。斯卡羅人們在儀式中肅穆虔誠的神情與古調吟唱，傳達出對自然的敬畏，也充滿在天地間昂然而立的尊嚴。

最令人印象深刻的戲外插曲是，查馬克·法拉屋樂第一次抵達劇組搭建的部落時，詫異於彷彿踏入了真正的祖先居所，他因而走進卓杞篤的家屋中，做了和屋子、和卓杞篤，以及和他自己的儀式，然後再出來扮演卓杞篤這個角色。

如果我們同意戲劇的起源是降神儀式中的扮演，《斯卡羅》這部戲某個程度上也是一次試圖召喚神降的儀式，哪怕這些神靈已被人們遺忘多時，祂們仍然可能隱身在島嶼的各個角落中，與天地共呼吸。

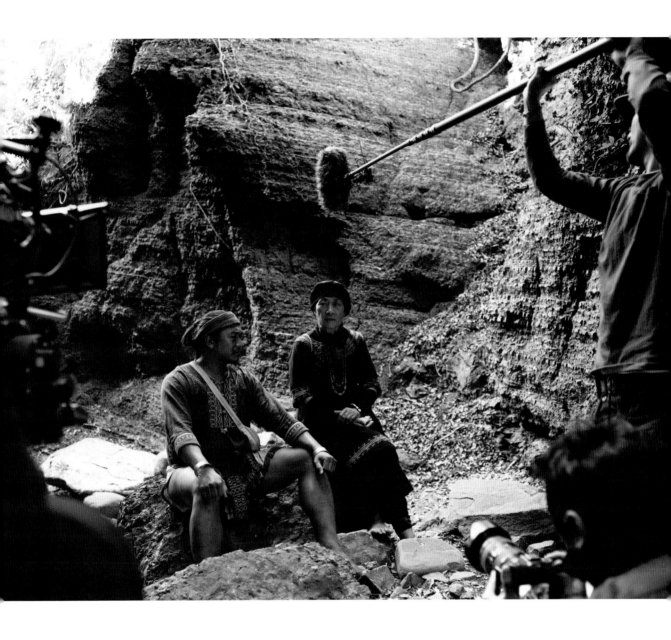

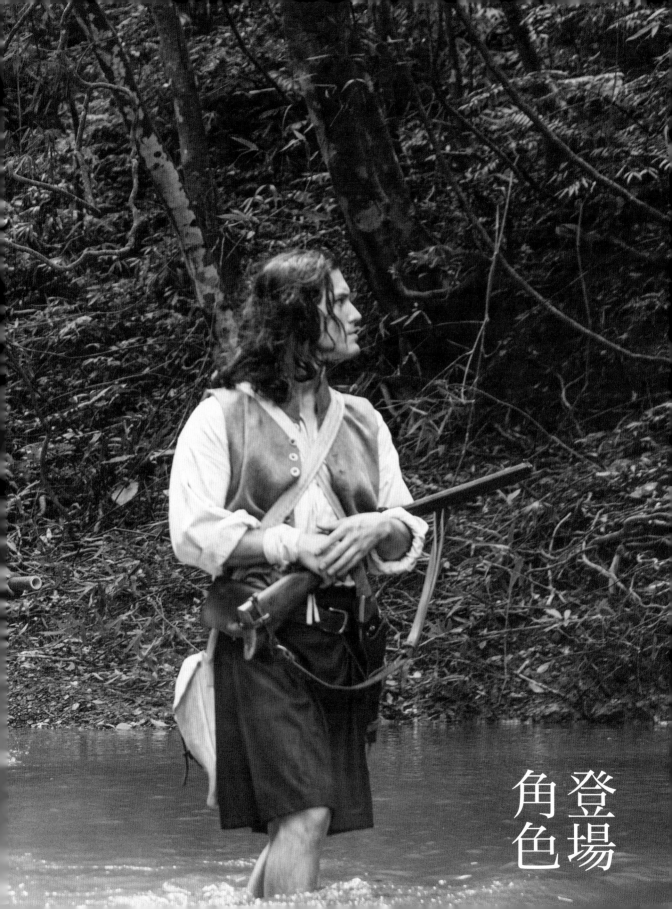

角色登場

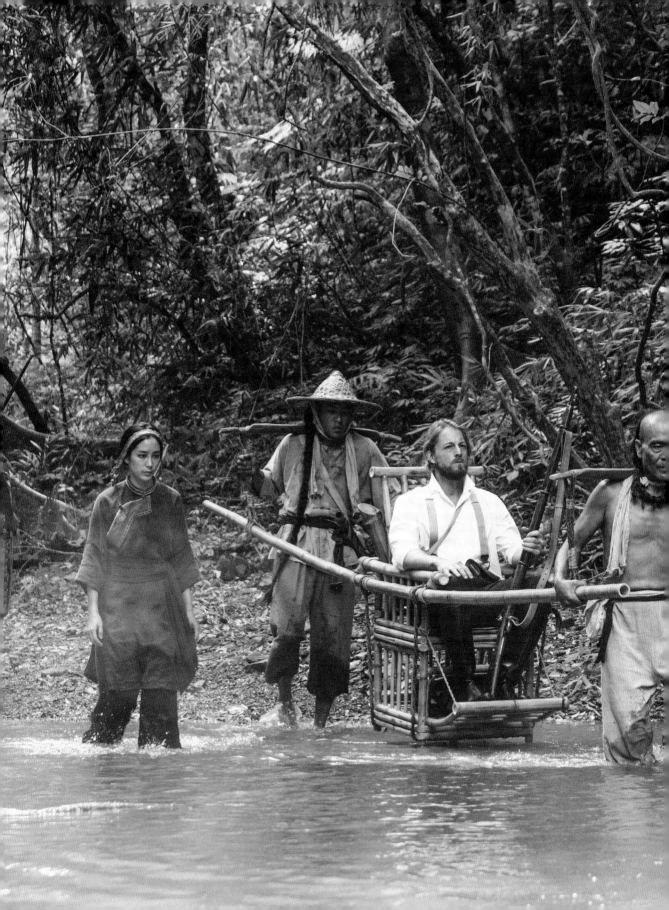

卓杞篤
Tokitok

斯卡羅族群—琅嶠十八社大股頭，
豬勝束社的領袖

查馬克·
法拉屋樂
Camake Valaule

我們無法回到一百五十年前，也無法改變一百五十年前的樣子，但我們可以決定未來長成什麼樣子，不管先來後到，我們都在這裡安身成長。不管是求和還是應戰，有沒有更好的方法，能夠堅定自己的立場又維持和平，共榮共享分擔分憂，一起為這片土地努力。生命會影響生命，卓杞篤的精神，我想傳給更多人。

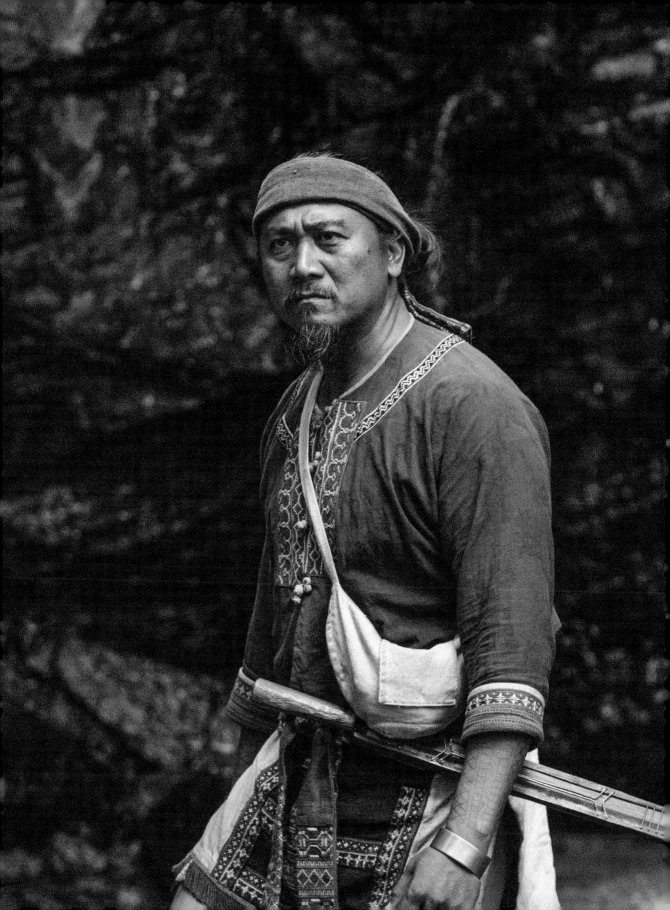

伊沙
Isa

射麻里社首領，斯卡羅族群——琅𤩝
十八社的二股頭

雷斌・金碌兒
Msiswagger
Zingru

看到劇本時很高興，但也百感交集，因為要背的臺詞很多。

平常在做工藝創作時，會把角色的態度放到裡頭，變成工作日常，透過生活來揣摩角色。

伊沙是內斂的人，不會把憤怒表現在行動上，在拍攝時得努力修正自己的表演。

雖然我會聽族語，但遇到文字就容易卡住。北排灣和斯卡羅兩種系統，說話的方式完全不同，我選擇用聽的方式去揣摩劇中需要的語調和口氣，這對我來說是最大挑戰。

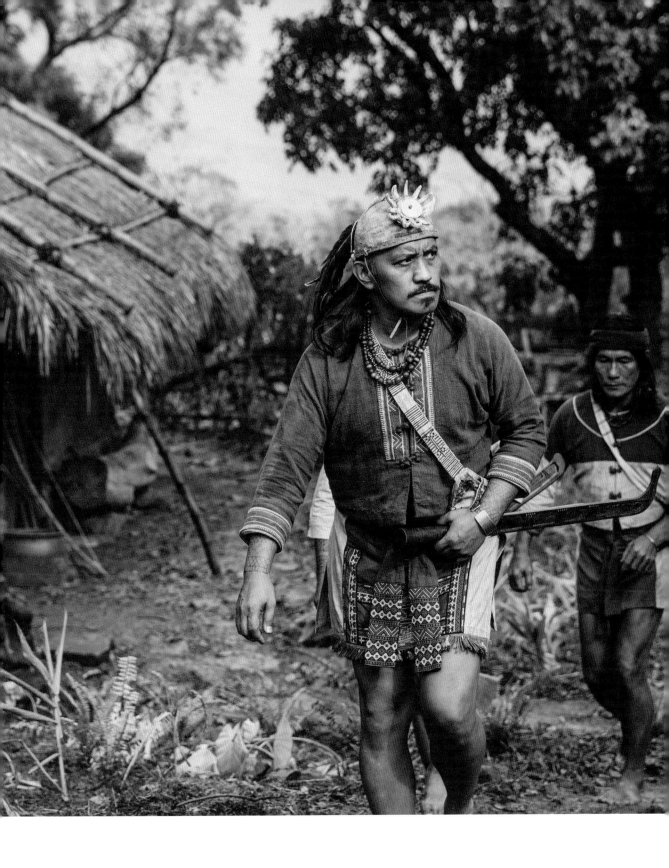

蝶妹
Tiap-moe

父親是客家人，
母親是豬朥束社公主瑪祖卡
李仙得的翻譯

温貞菱
Chen-Ling
Wen

戲裡很明顯感受洋人的高傲，比別人高等的優越感；其實排灣族也有一種驕傲，兩種驕傲落差很巨大。排灣族的驕傲源自於血統，對祖靈、所信奉事物的堅定，這種驕傲很令人敬佩，進入部落拍戲的時候，我會跟風祭師（ina vali）一起走到山裡面，拿三顆檳榔（saviki）放到土地上，跟風祭師一起站著，她會跟祖靈說話，這個讓我印象深刻。每當我們進入新的地方，拍攝的場景比較原始，無人出沒，要先跟祖靈說，如此，會讓我們意識到這個環境多麼得來不易，應該要照顧這個地方，不能破壞它。

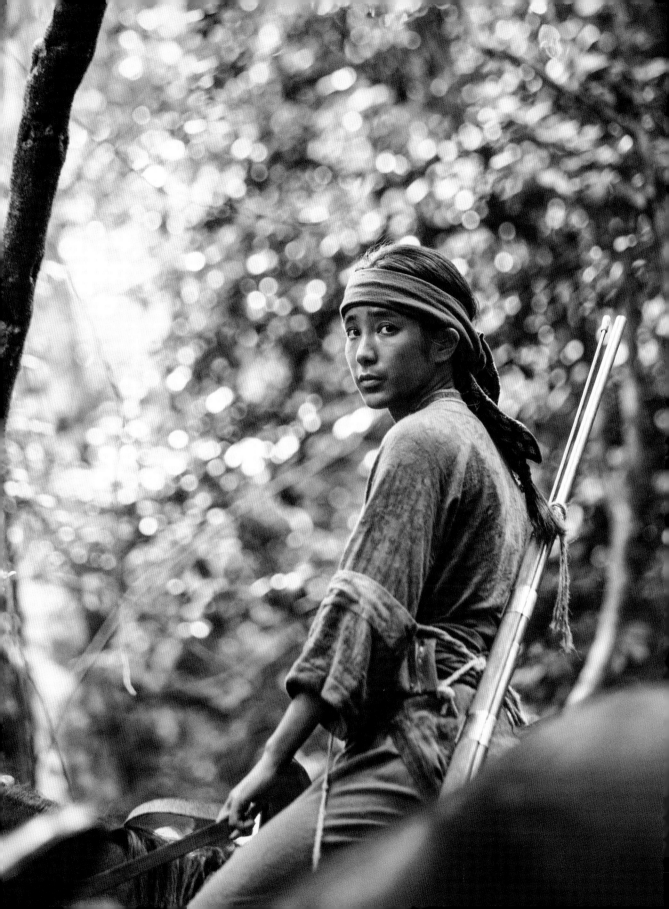

李仙得
Charles W. Le
Gendre
美國駐廈門領事

法比歐
Fabio Grangeon

我來臺灣八年了，常聽到人們說自己是客家人，或是我的家人是從廈門來的，對我而言那是很難解釋也很難理解的情況。同時，雖然李仙得想讓原住民接受西方文明，但我覺得應該是外來者要了解並尊敬原本的土地文化，因此並不贊成李仙得的做法，這是我和角色之間的衝突。

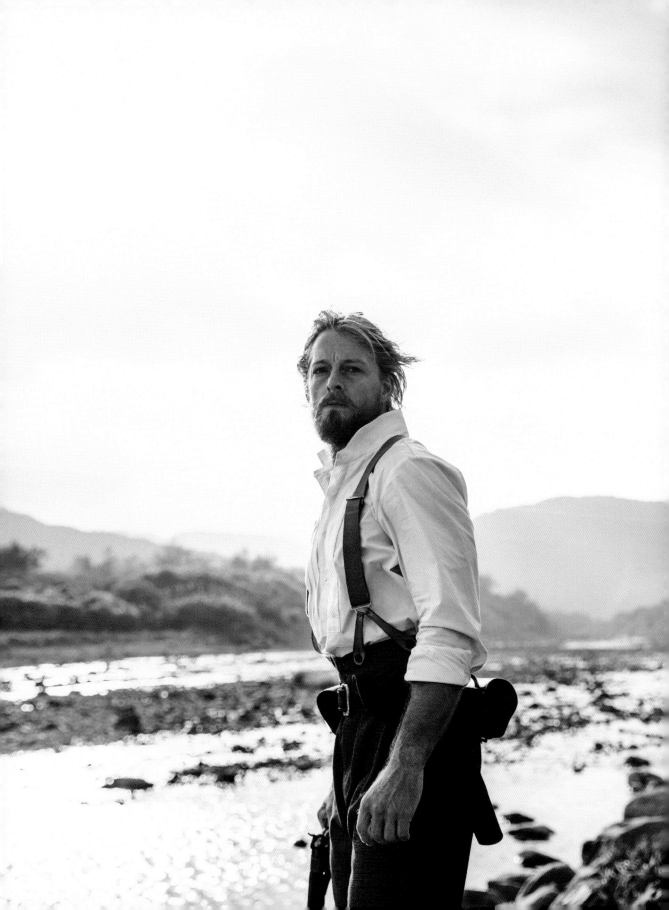

必麒麟
William
A. Pickering

英國諾丁罕郡人，
時任府城英商天利行經理

———

周厚安
Andrew Chau

我們會將人分類，多半因為恐懼，恐懼未知。

第一次以必麒麟這個角色進入那個時代，看到工作人員扛著器材、軌道溯溪，感覺時空交錯，我們帶著自己的工具，像鑿子、槌子等開路的器材進去，像美國早期到西部墾荒的人們，懷抱希望和憧憬走進未知。到了原始森林，穿著襪子皮靴一腳就踩進去，那就是必麒麟所經歷的。

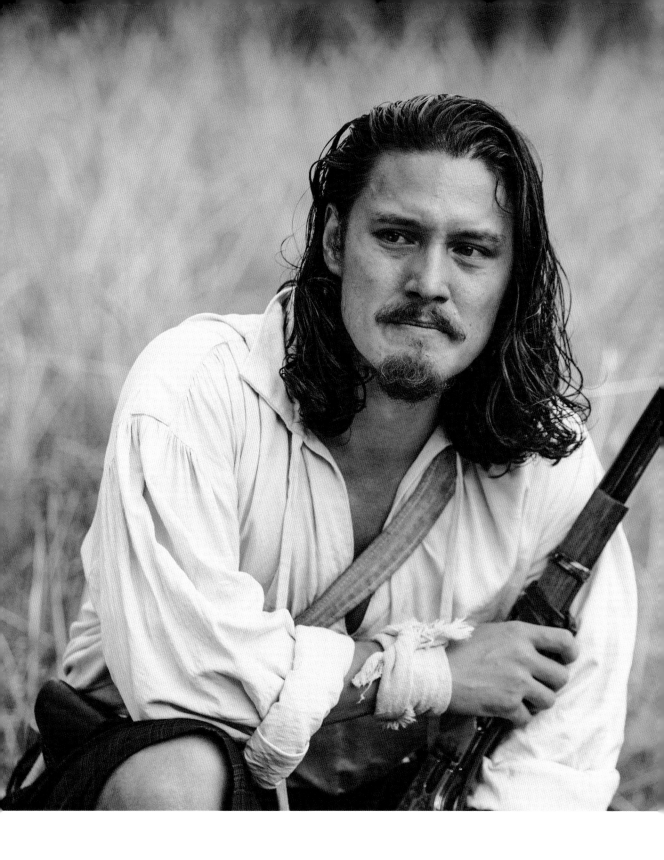

水仔
Sui

社寮頭人的長子，
為閩南和馬卡道族的混血，
當時泛稱「土生仔」

吳慷仁
Kang Ren Wu

阿水比較急躁激進，是真小人，柴城的頭人是偽君子，客庄頭人是瘋子，三個人都為了生存保護村莊。阿水只希望吃更飽，活更久，他的手段可能不是那麼文明，他的信仰不斷被考驗。

我意識到阿水的樣貌要黑要瘦，每天曬太陽，吃簡單的東西，希望開拍時自己是八十分到現場。不是因為變瘦變黑就會演比較好，只是讓自己身體到那個地方去，以樣貌說服自己。

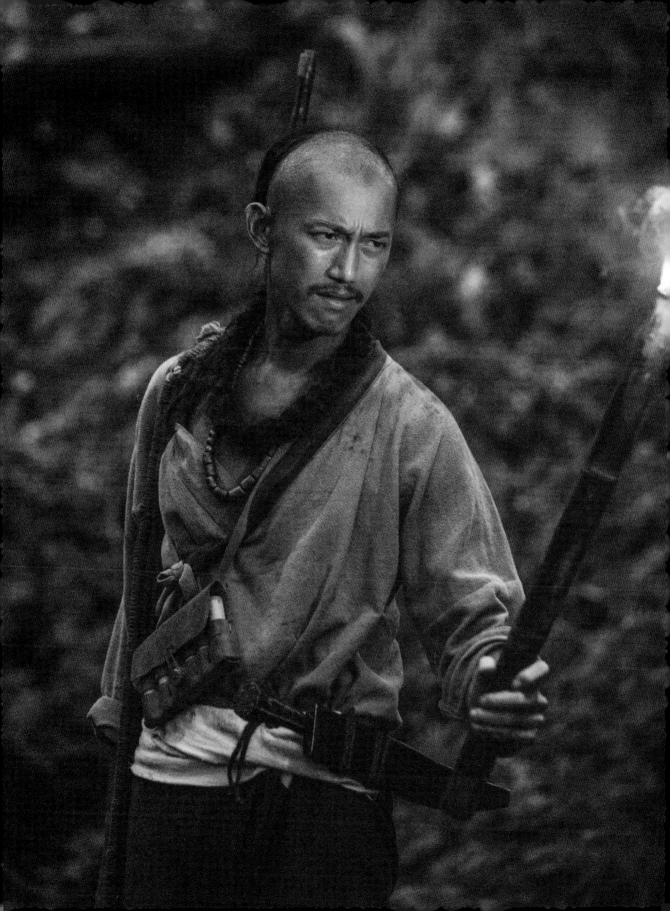

劉明燈
Liu Ming-Deng

臺灣鎮總兵

黃健瑋
Chien-Wei
Huang

「斯卡羅」是我們的歷史，是我在學校沒有學過的歷史，不知道一百五十年前生命在這塊土地上掙扎的經過，想要變好，想要興盛，經歷很多困難，就跟我們現在處境非常類似，但較原始一點。重現那時候人的生命狀態，原始粗糙的，支撐人的生命力，是值得我們學習的，那個拚了命想活下去的動能。

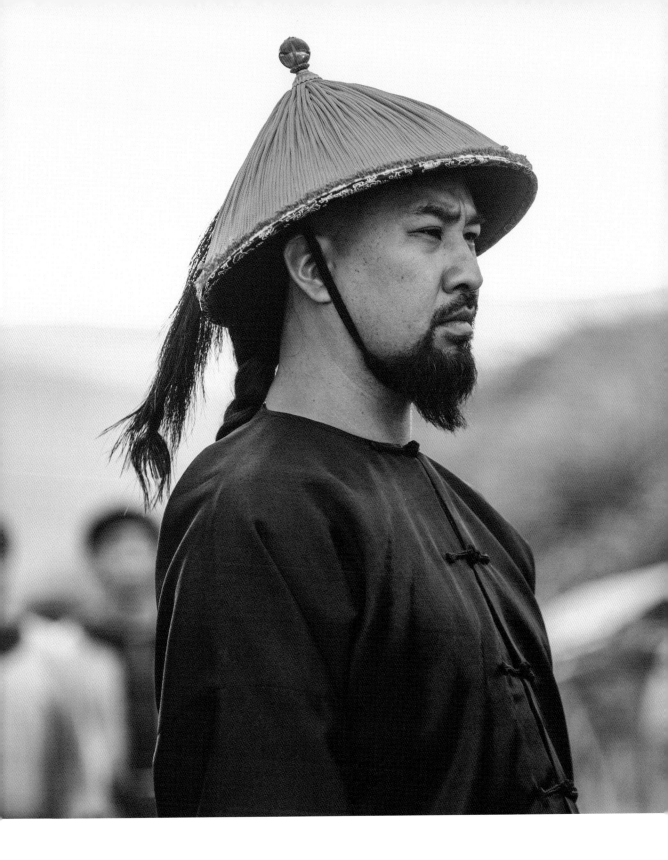

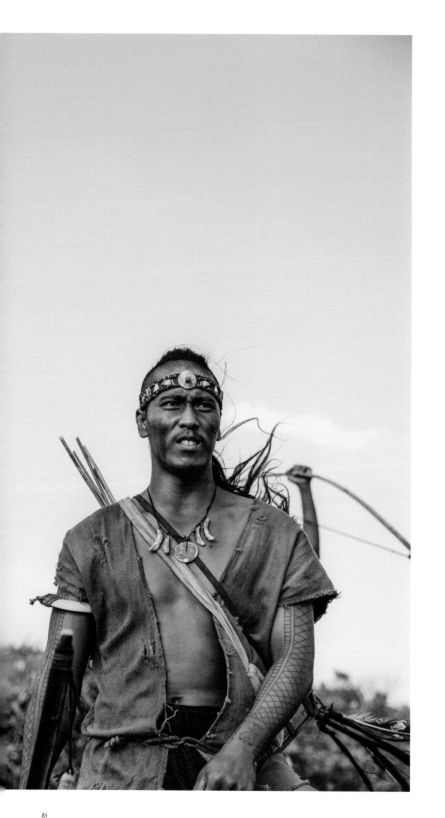

巴耶林
Paljaljim

龜仔甪部落首領

—— 余竺儒 Zhuru Yu

在九天民俗技藝團已有八年藝術表演經驗，跨足到不同表演領域讓人期待。最大的挑戰是必須「赤腳」拍完整部戲，特地讓自己在正午時間赤腳出去跑柏油路或水泥地，習慣赤腳狀態，並讓身體適應在珊瑚礁岩、叢林間的拍攝。此外對非原住民的自己來說，學習排灣族語也是一大挑戰，除了熟記自己的臺詞，也得理解對手演員的話，情緒表達才能完整。

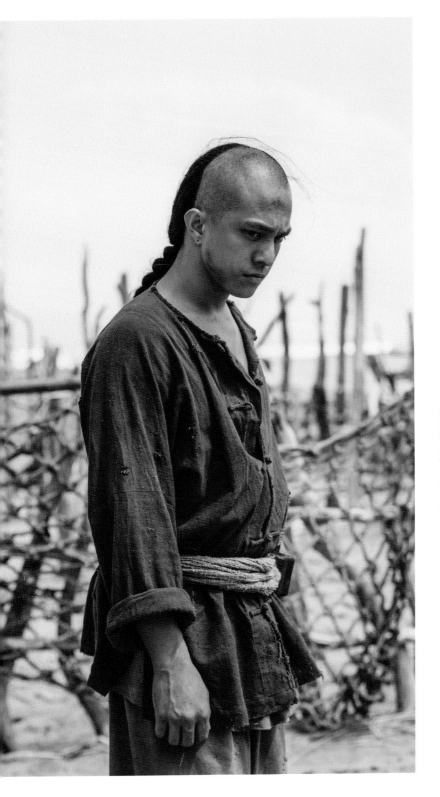

阿杰
Jie
蝶妹的弟弟

黃遠
Sean Huang

這個角色最困難的是要詮釋心境成長的轉換以及講族語，如何把年代感受透過語言表達出來，是最難的部分。

自己有一半排灣血統，透過拍攝，對傳統文化有機會更進一步了解。最大的收獲是與這塊土地的互動與連結，大自然環境讓我有回家的感覺，感謝這份土地回饋的一切。此外能與曹導及前輩演員一起工作倍感榮幸，也對自己的表演有所檢討與認知，得到很多的養分。

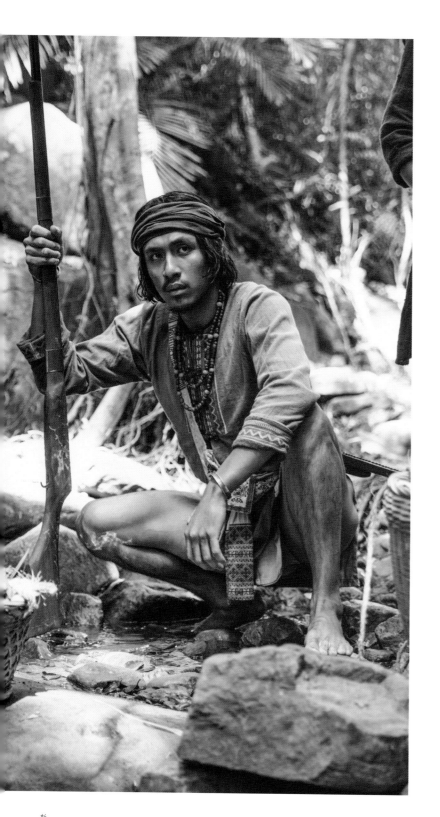

朱雷
Cudjuy

琅𤩝十八社大股頭卓杞篤的姪子，豬朥束社下任接班人

張瑋帆（阿邦）
Wei-Fan Chang

家在牡丹鄉，但因在都市成長，族語並不流利，特地提前回到家鄉，勤練族語，並和爸爸上山打獵、射魚，學習部落生活、與大自然相處。

在揣摩角色上做足許多功課並發揮想像力，是很大的挑戰。

透過拍攝，有機會深入了解部落傳統文化、語言與故事，收獲很多。

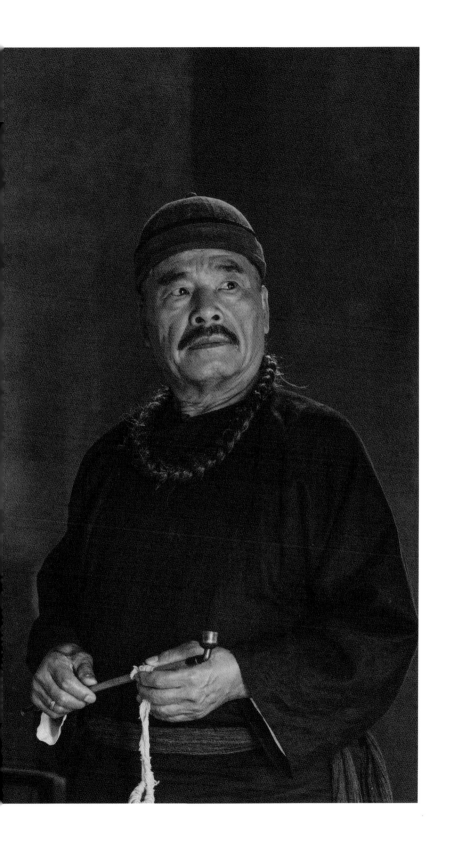

朱一丙
Zhu Yi-Bing

閩南聚落柴城的頭人

雷洪
Hung Lei

斯卡羅可說是從影以來參與的最大製作，導演要求很細膩。

雖然本來臺語已經很流利，為了符合時代感，有調整一些用詞與腔調。整部片的拍攝環境都在荒郊野外，很累，但值得，很有成就感。

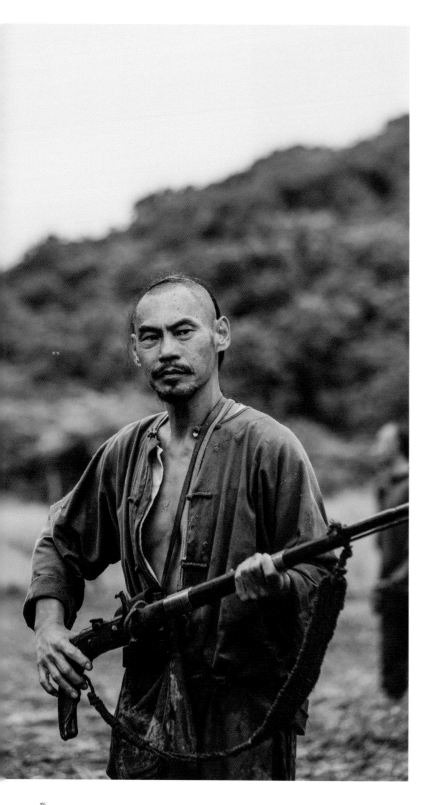

林阿九
Lin A-Jiu

客家聚落保力庄的頭人

夏靖庭
Ching-Ting Hsia

雖然自己是外省與客家聯姻的第二代，但對自己母系的客家話其實並不熟悉，接下角色後開始學習，每天必做功課是將劇本裡的臺詞以客家話朗讀一遍，以維持語言的熟練度。

拍攝的環境不少是在野外，蛇、蟲，什麼都有；恆春半島氣候不穩，落山風、大雨……，感覺像在拍荒野求生記，讓人難忘的一次拍攝經驗。

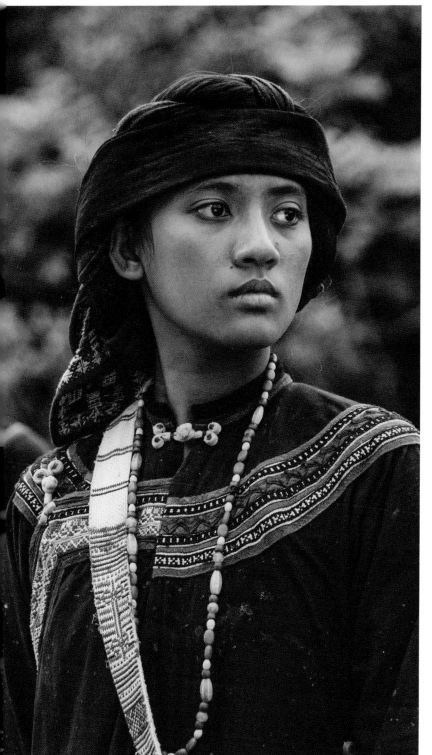

烏米娜
Umi
卓杞篤的女兒

程苡雅
Selep Ljivangraw

雖然完全沒有演戲經驗，但自己的個性很樂於嘗試新事物，所以和爸媽約定在不耽誤課業前提下，利用課餘時間參與拍攝。

透過拍攝，知道以前部落生活的樣貌，如何開墾、懂得感謝……，能把這些傳承下去，是我們的義務。

印象最深刻的一場戲，是拍攝部落會議，很多族人聚在一起唱歌、講話，大家都很有自信，感覺這裡就像是我們的家。

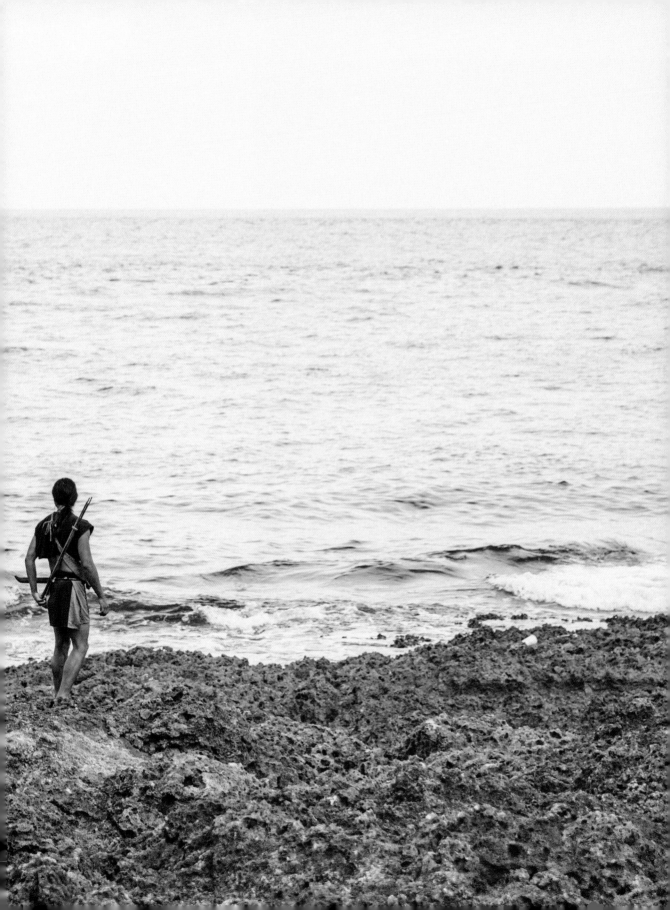

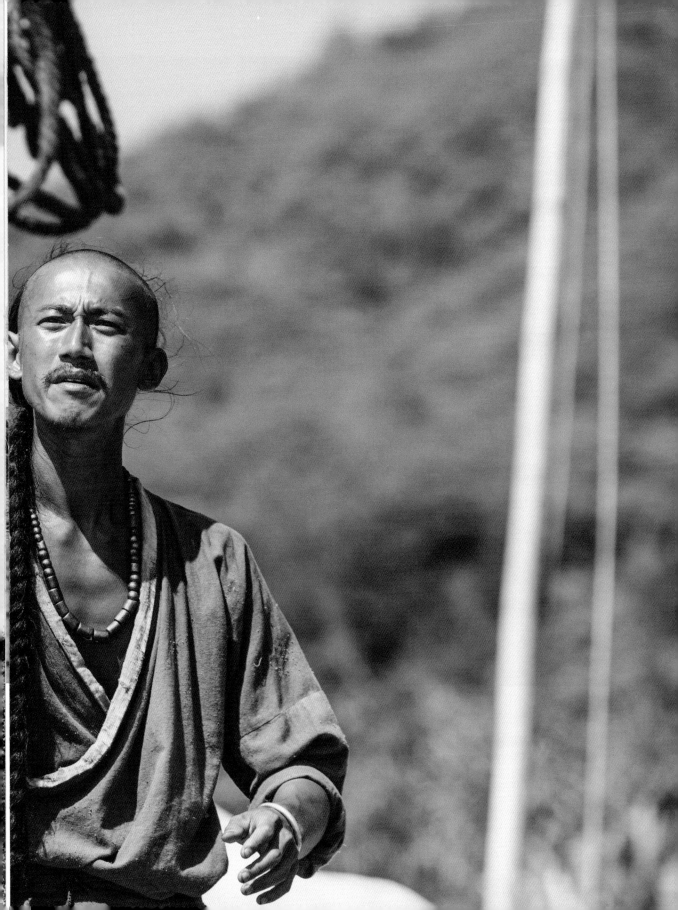

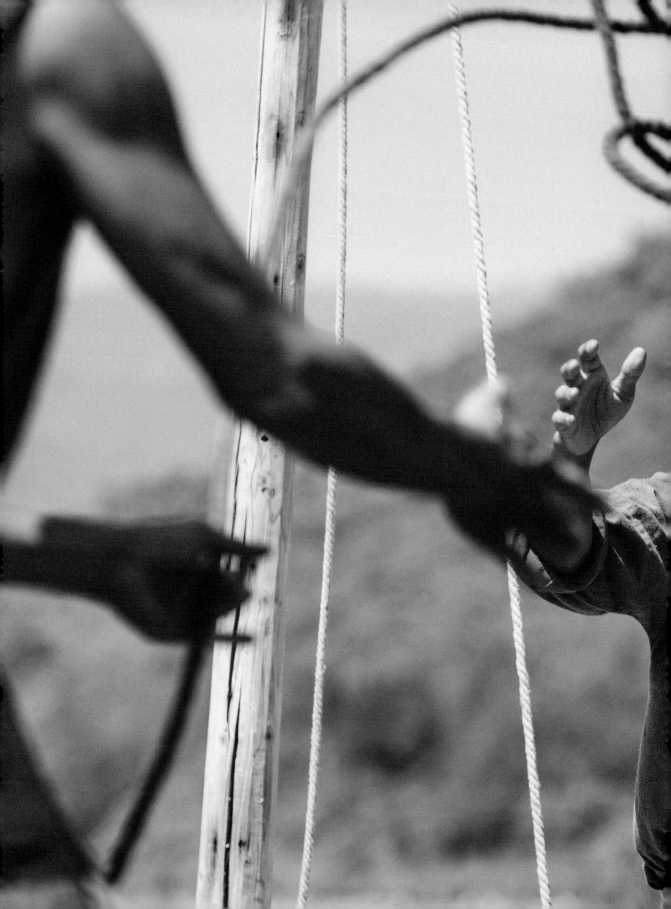

社寮生意庄！
兩邊通有無，
但秤不偏邊！
活的河洛仔，不救。
死的客人，也不收！

統領埔是部落管轄之地，部落不會放任閩客開打，夾在其中的社寮，沒水沒糧沒地沒人，只得在閩、客、部落的狹縫中間求得生存，哪一方都不能得罪。社寮頭人水仔只能以身涉險擔任調解人，靠著擁有琅𤩝唯一港口的交易買賣為條件，遊走於閩客和部落之間，暗自為社寮保留住生存利益。

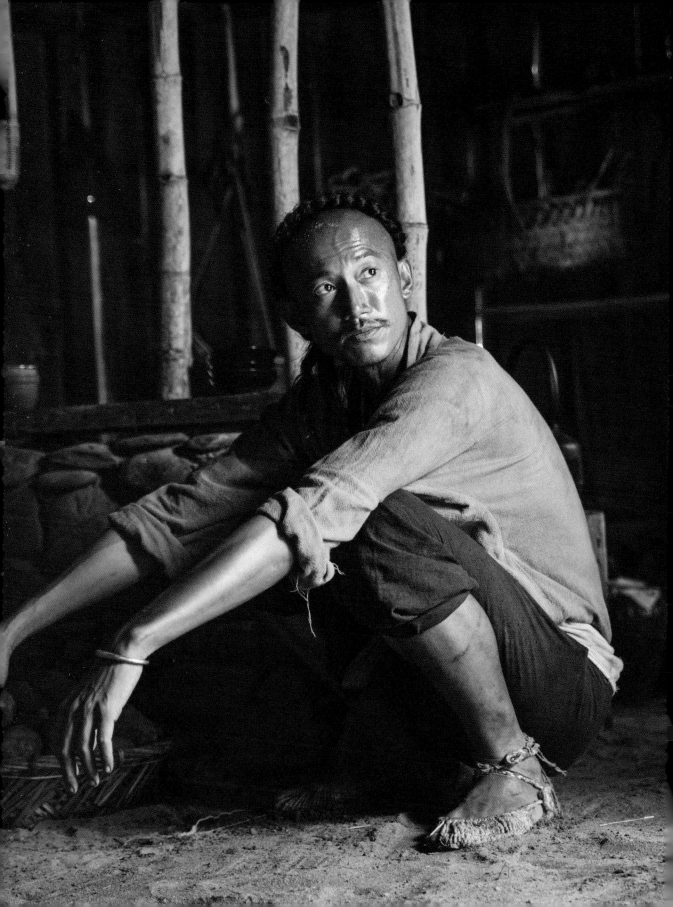

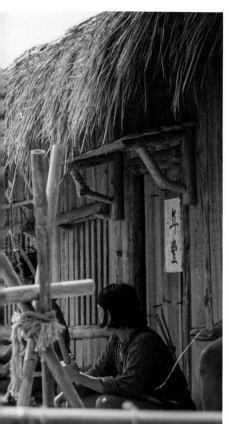

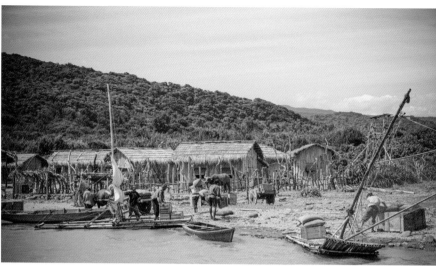

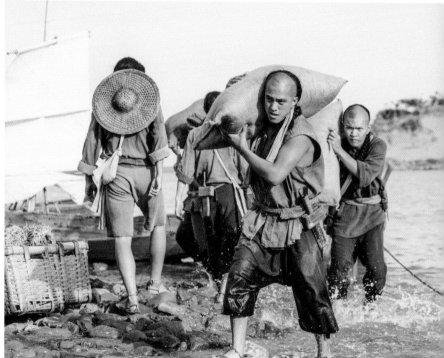

斯卡羅

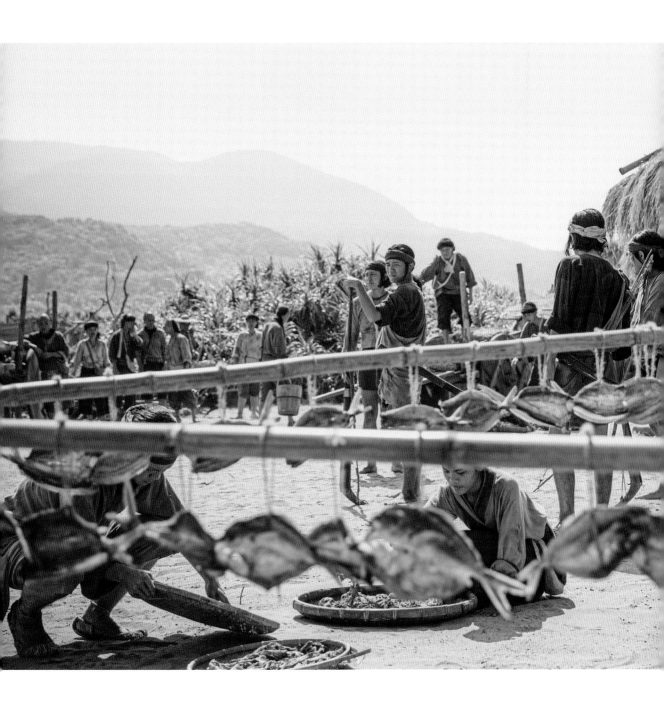

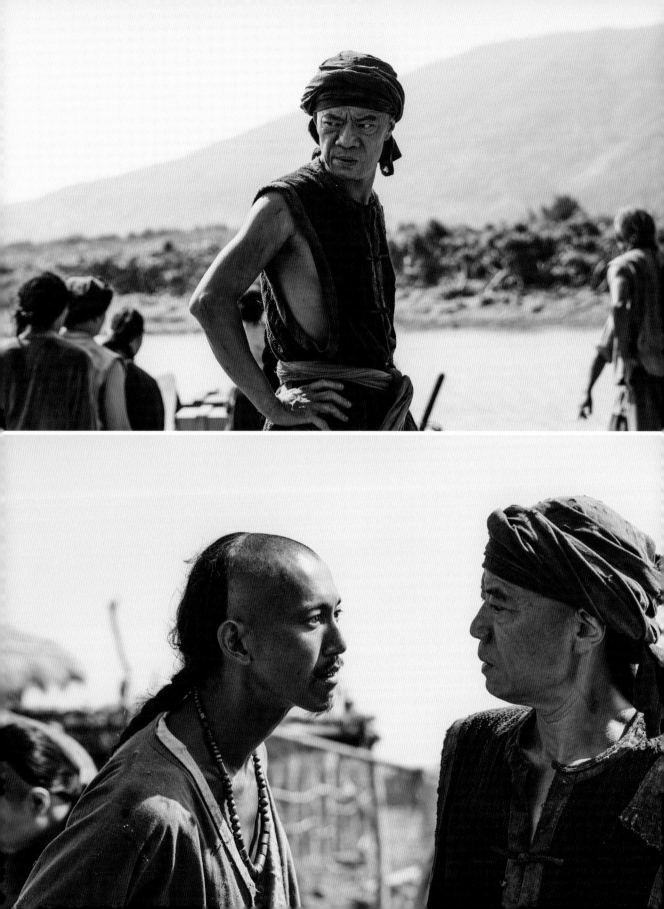

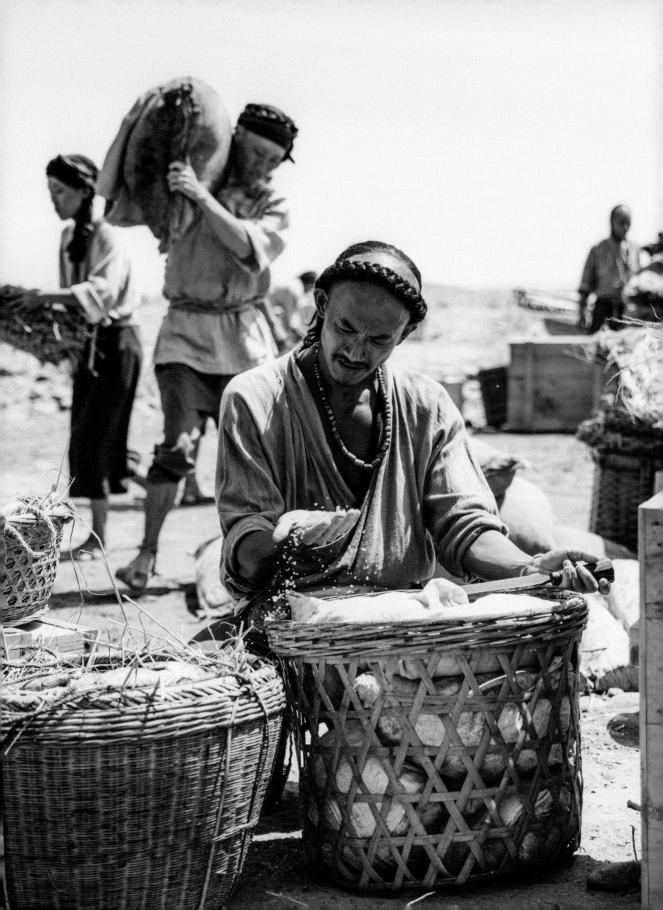

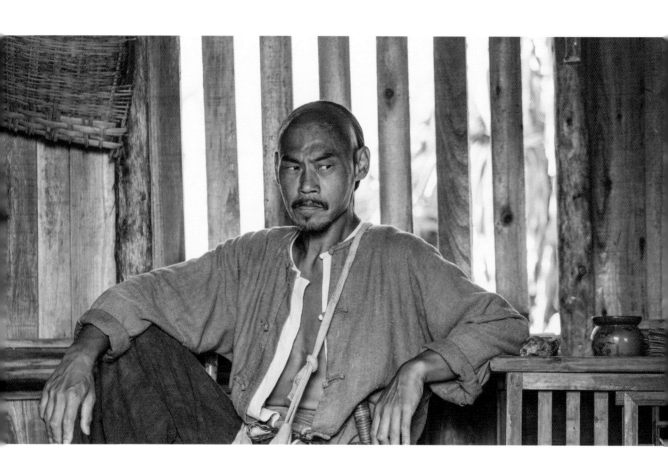

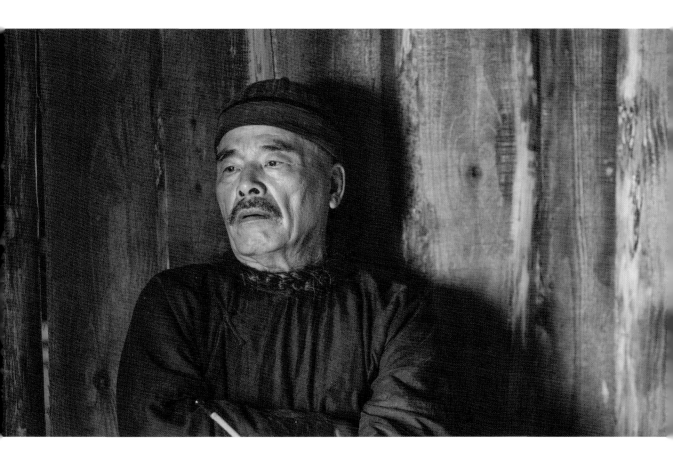

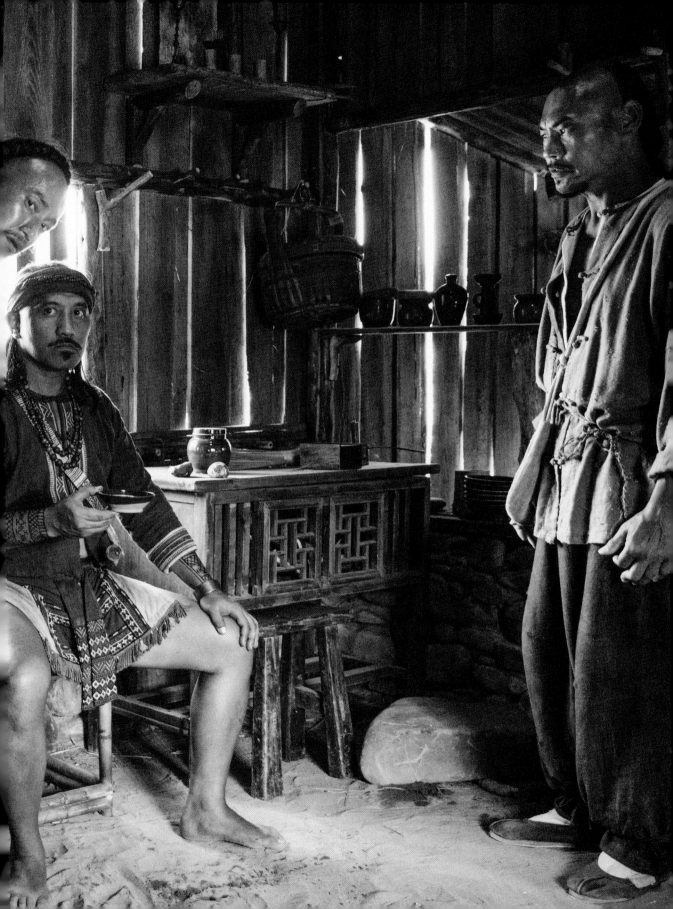

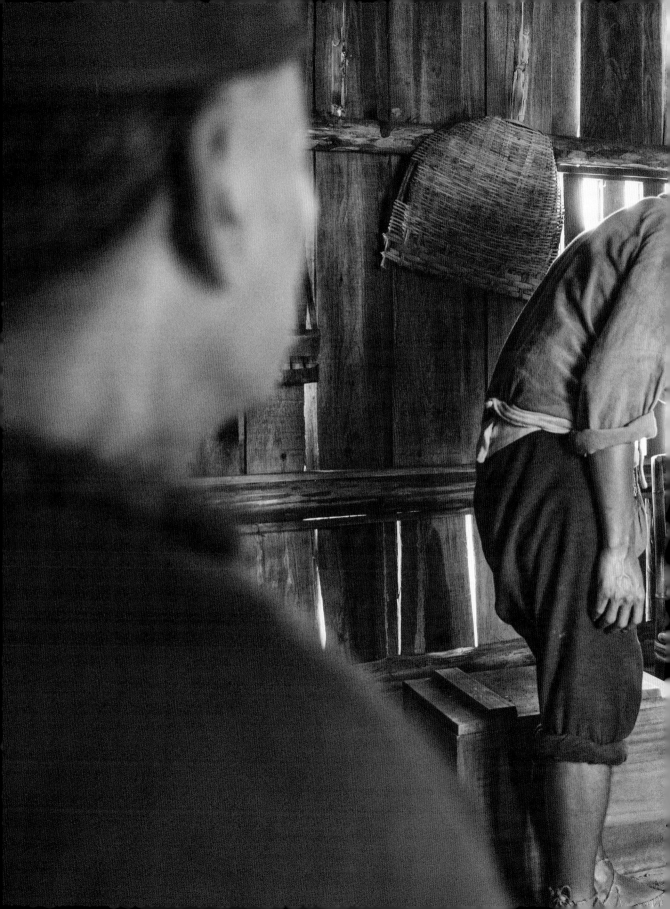

大股頭，山下漢人越來越多。
要讓漢人知道，琅𤩝，
是斯卡羅的……

斯卡羅部落由豬勝束社領袖卓杞篤擔任大股頭，面對漢人的問題，他希望以和平的方式解決；面對隔鄰阿勞楚部落的侵犯，也渴望以條件賠償代替殺戮。但身為射麻里社二股頭的伊沙始終無法接受，斯卡羅的尊嚴不容許任何人詆毀，於他族入侵，不該畏戰，而面對即將來臨的五年祭，預定為豬勝束社領袖接班人的朱雷急於展現實力叫戰，更以統領埔作為屬地條件，只有卓杞篤公主烏米娜一直堅信父親的信念。

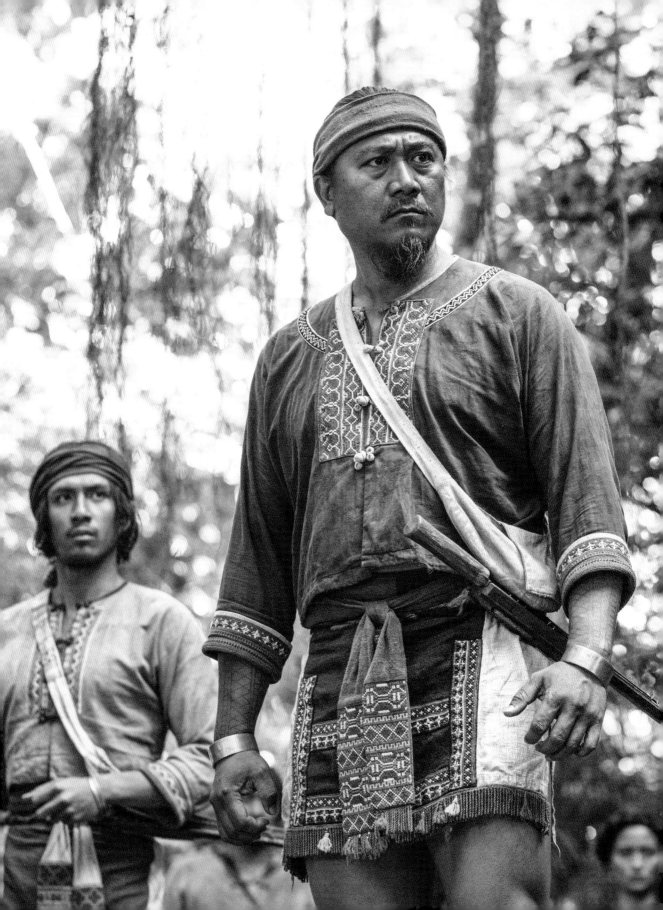

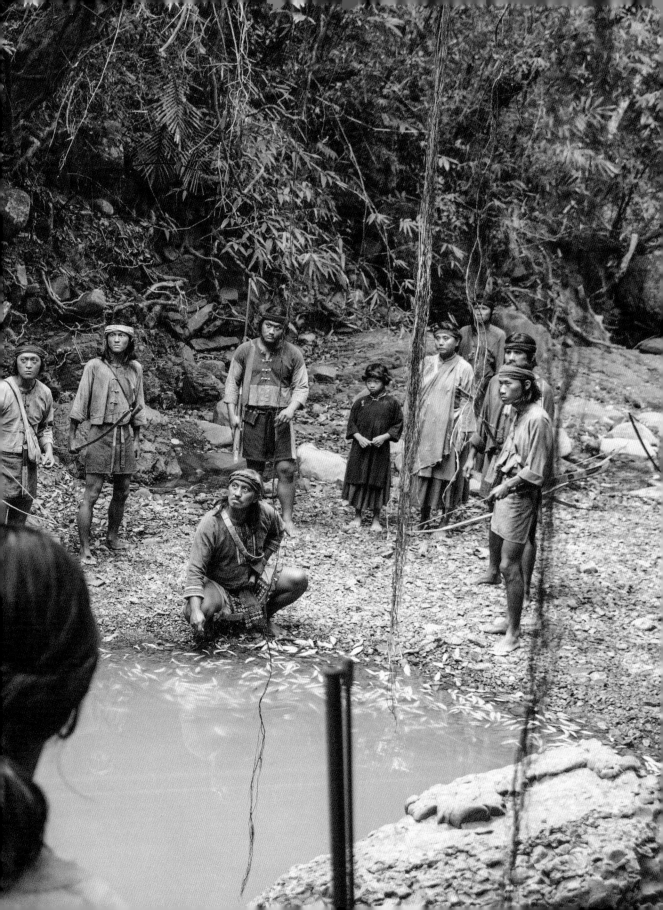

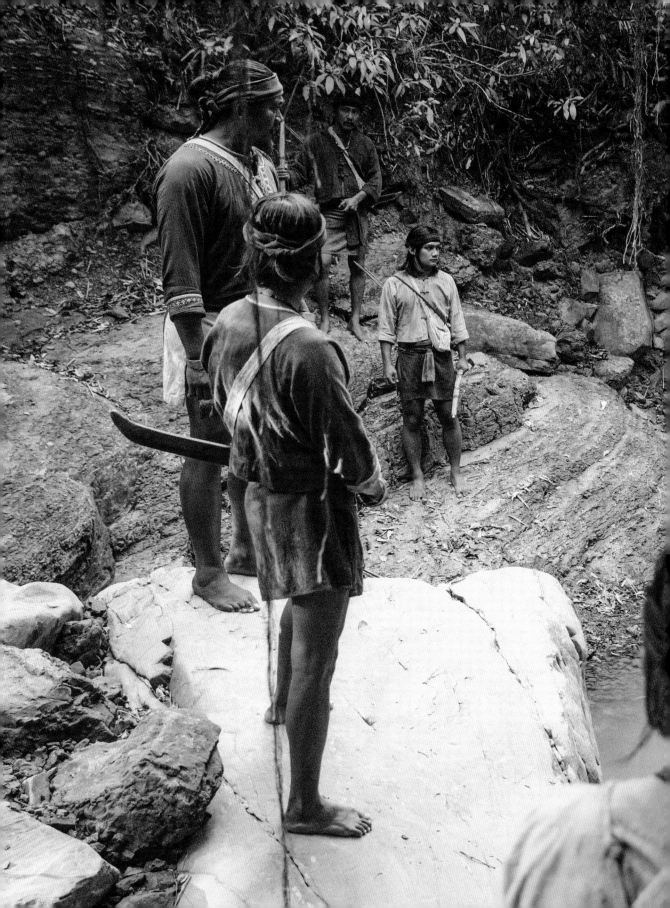

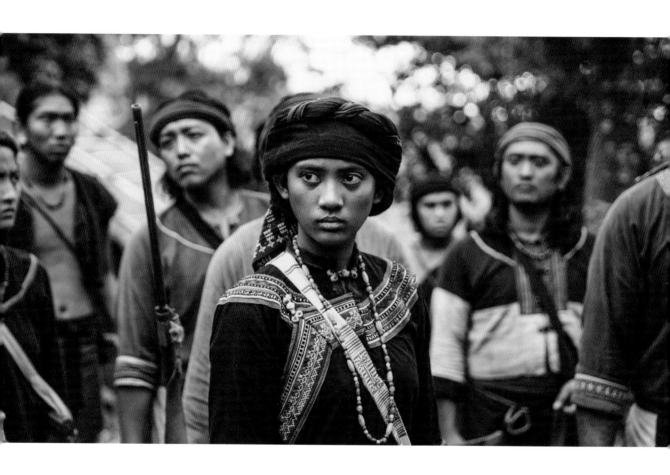

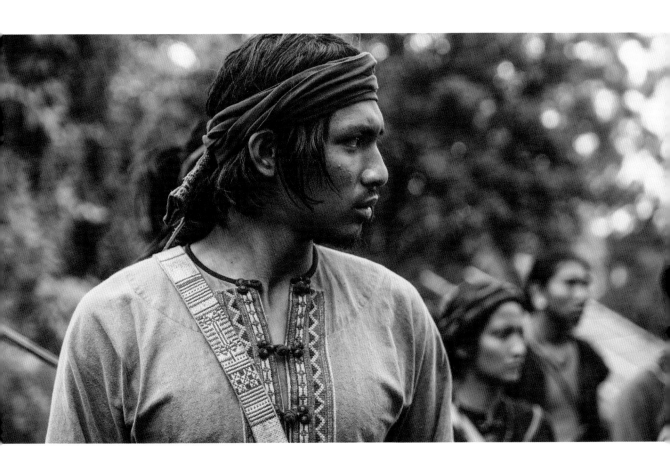

一艘羅妹號，
掀起了恆春半島的風暴。

一八六七年三月十二日，美籍商船「羅妹號」在七星岩外海發生船難，十四名船員為求生從龜仔用鼻山海岸登岸，誤闖排灣族領地。在地的龜仔用部落因曾險被荷蘭人滅族，部落首領巴耶林為捍衛土地、並為祖先復仇，率族勇殺了欲上岸求救的十三名船員，其中包括披著男性水手服的杭特船長夫人，僅一名粵籍水手逃脫。

廈門領事李仙得代表美國至府城向道臺吳大廷尋求解決之道，道臺認定琅璚是「化外之境」，為聲教不及之處，認為部落殺美國人與大清國無關，直到李仙得施壓，方不得不處理。

閩人說，船員被殺，乃生番所為，與琅璚百姓無關；平埔土生仔說，禁地荒埔，限制進出，無法通報官府；客家人說，琅璚無官府……。但船員遇難，此地漢人不救護也未通報難脫責任！因此府城官府仍要究責，逼迫柴城、保力、社寮三庄交出肇事生番人頭。社寮頭人水仔身負調解之責，試圖在閩客和部落之間取得共識，於是將兩顆漢人偷牛賊的頭燒黑，交差了事。

斯卡羅
110

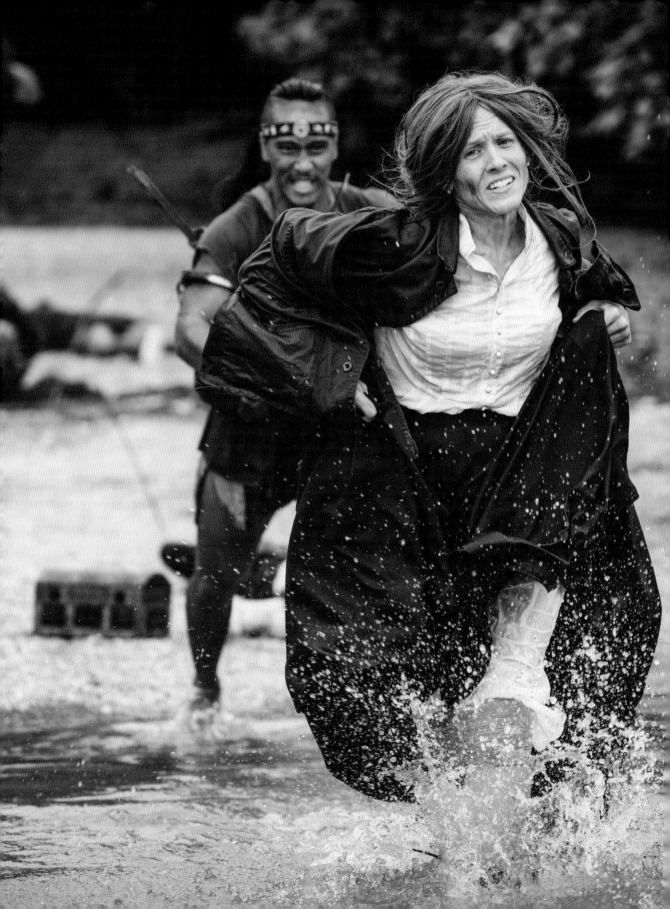

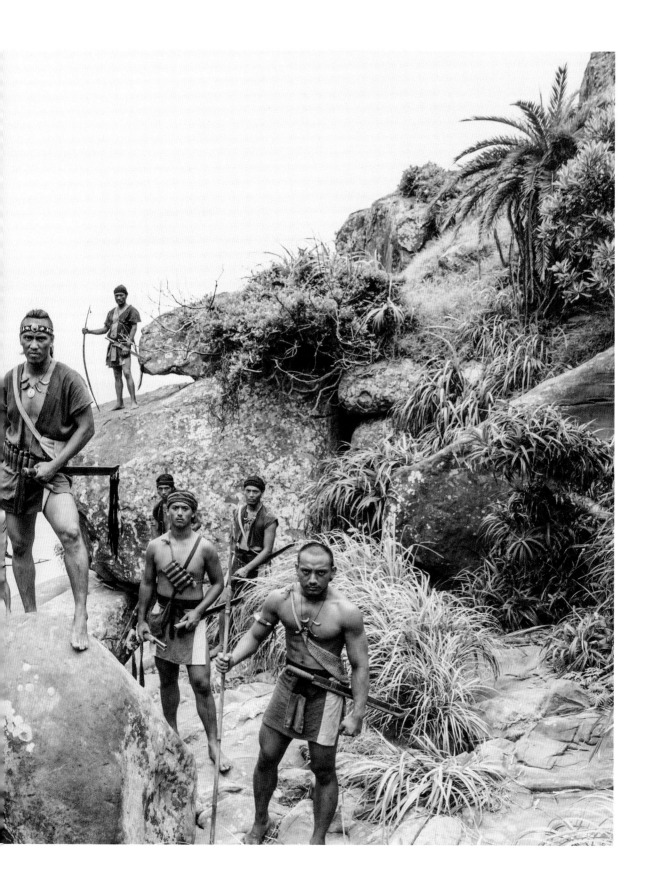

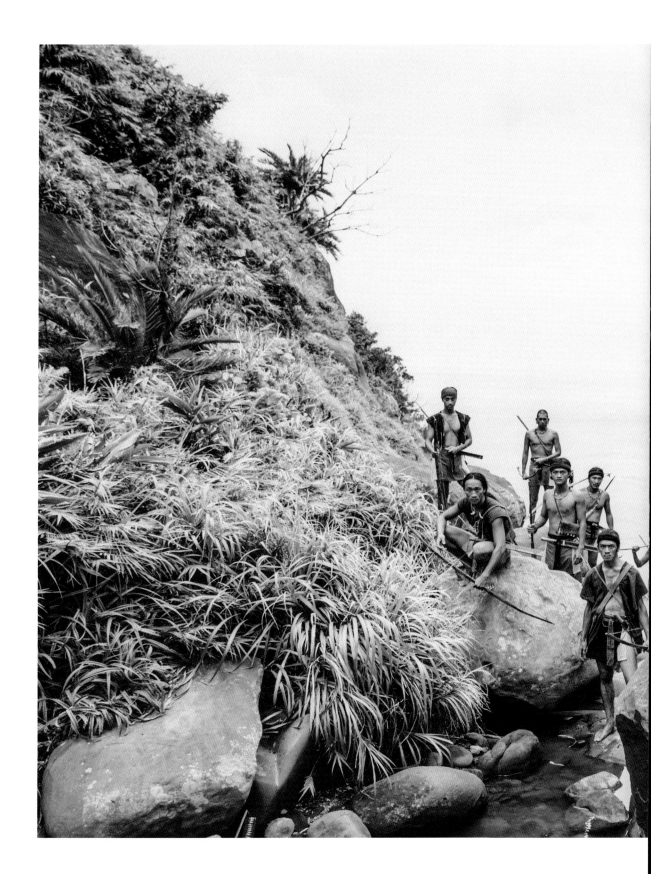

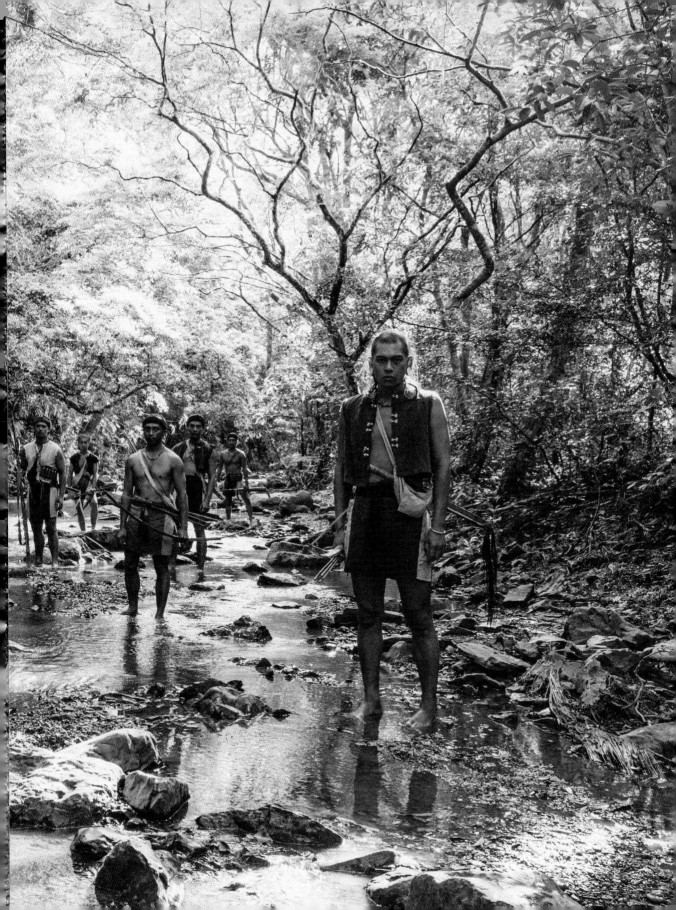

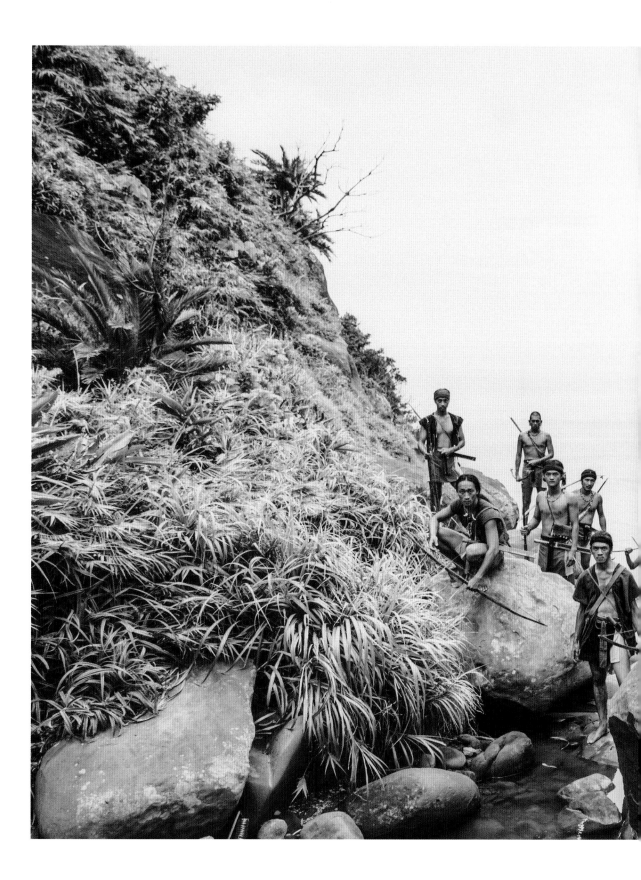

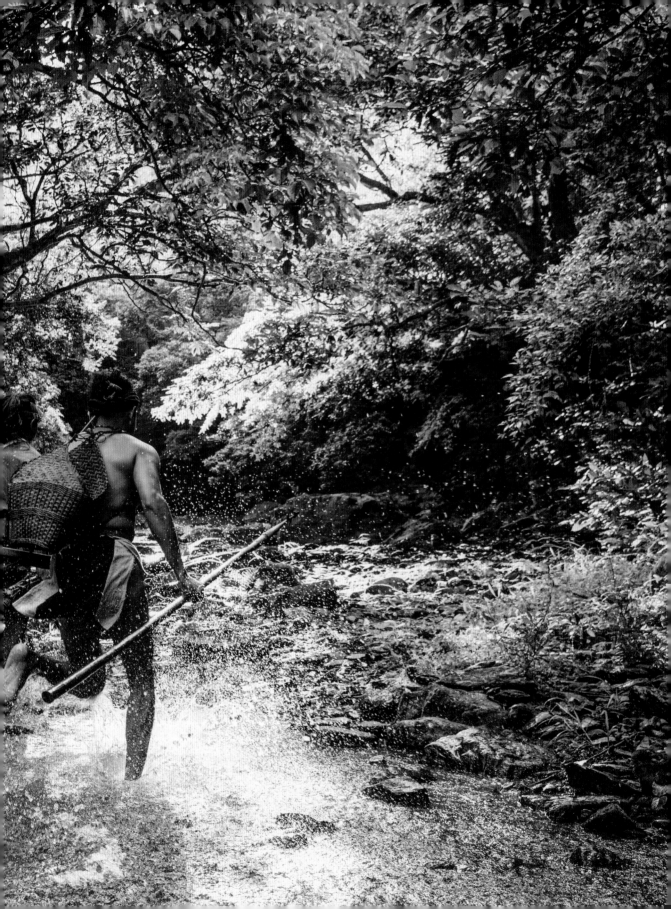

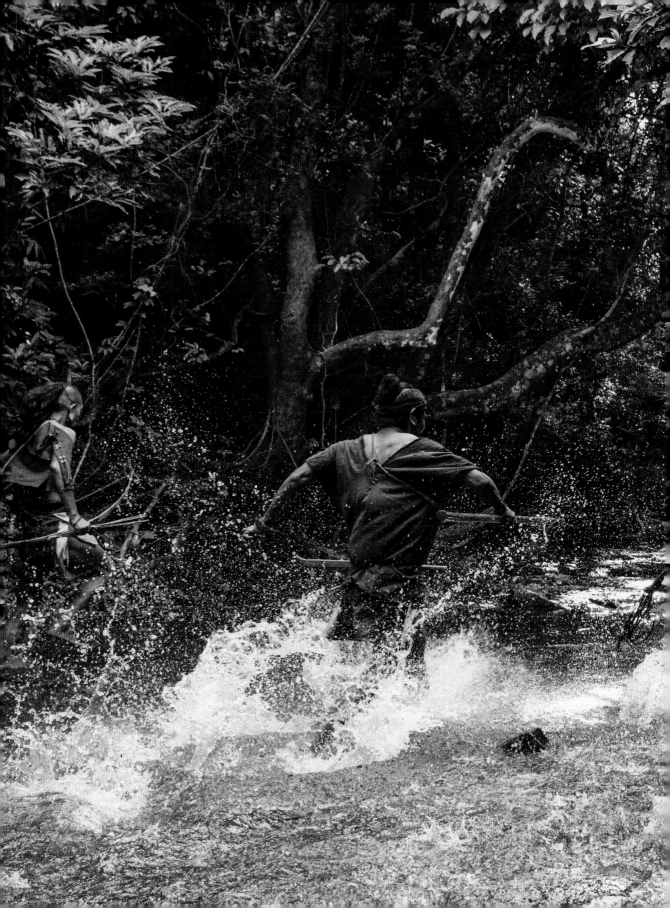

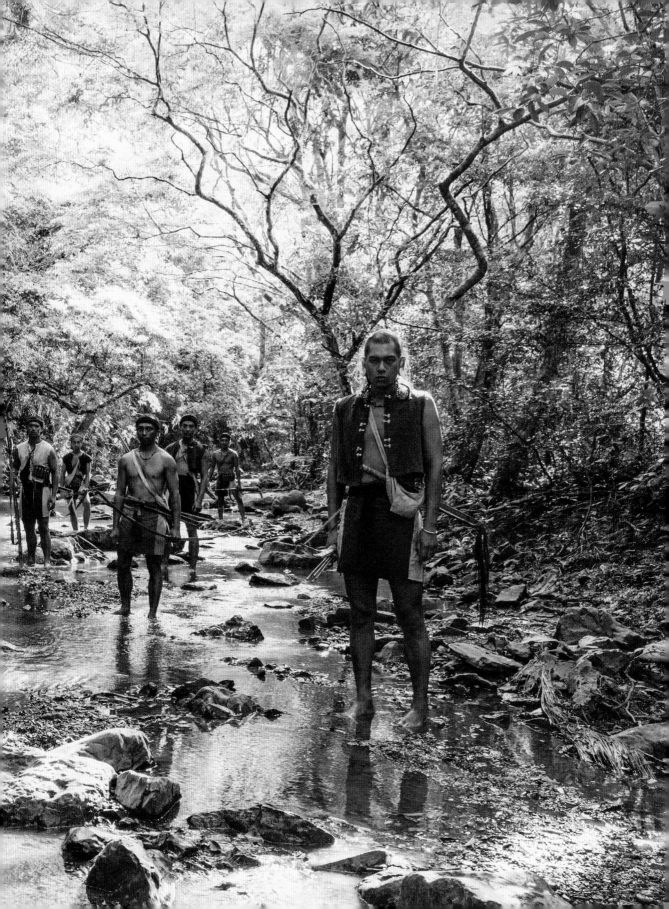

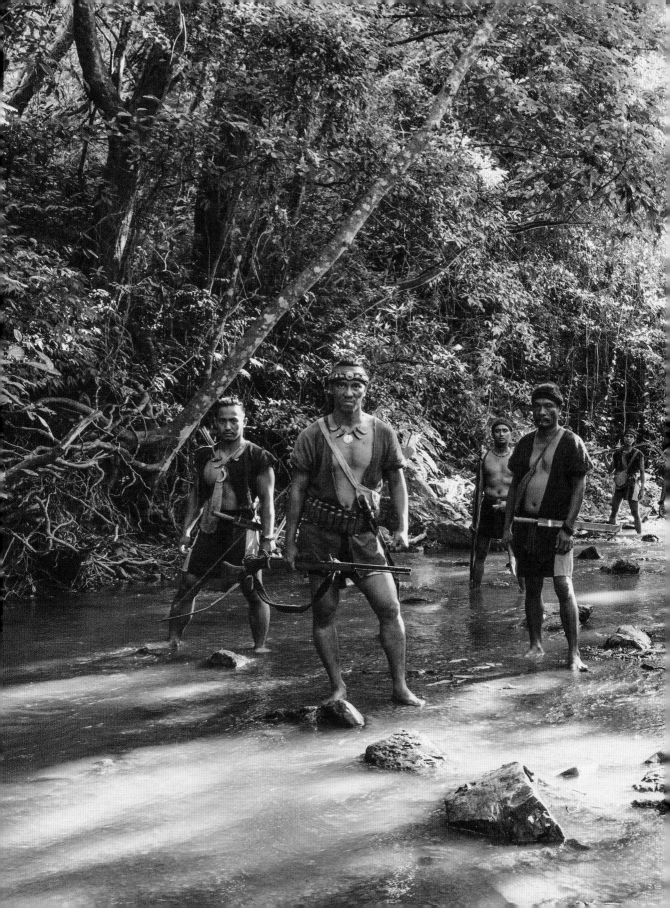

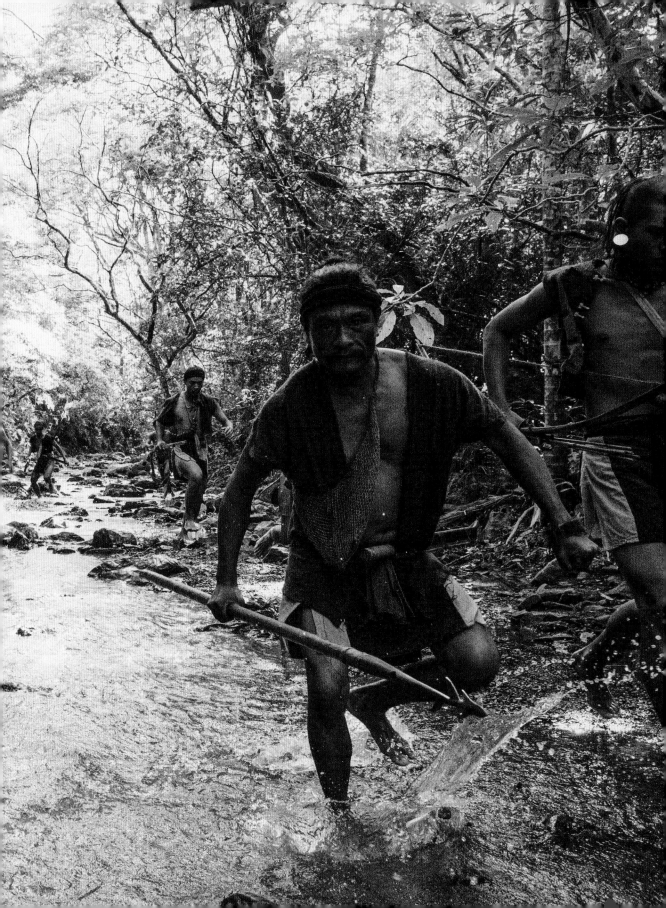

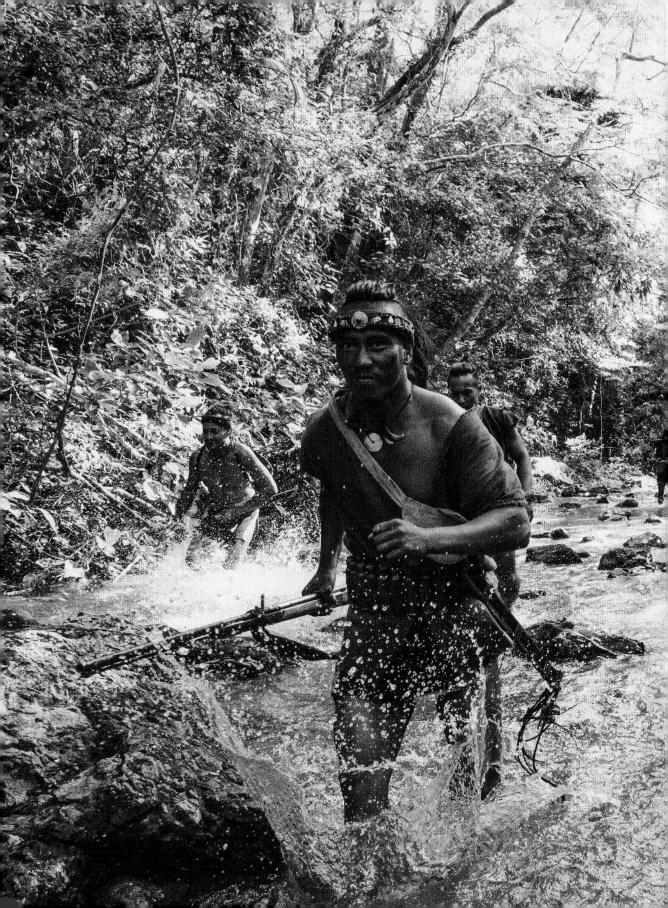

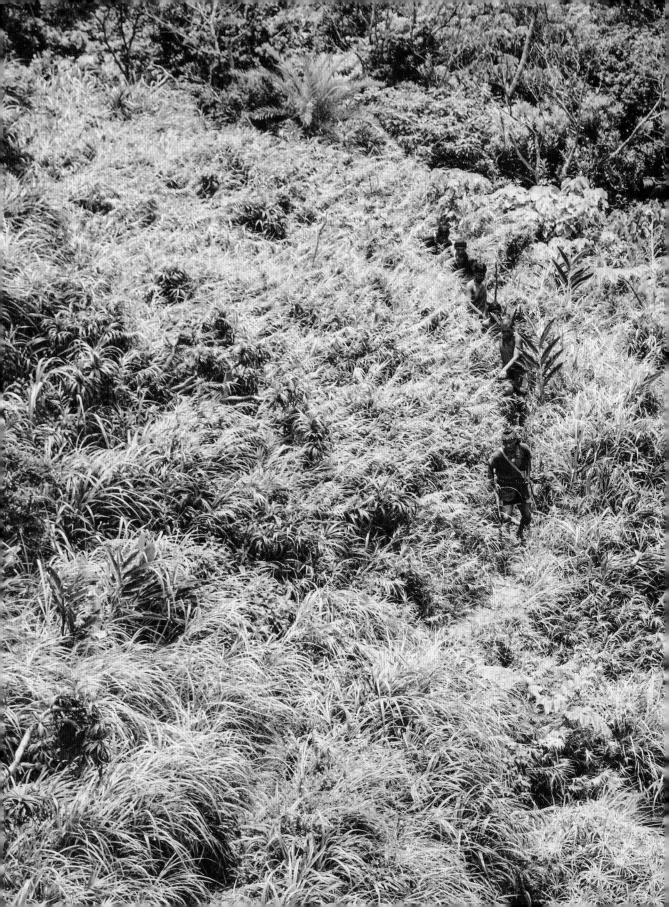

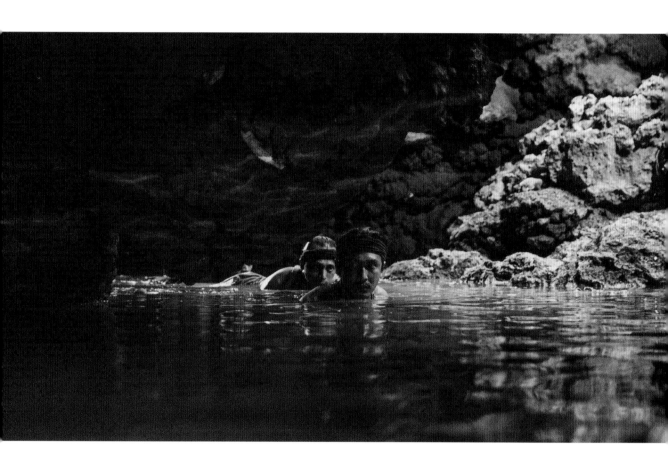

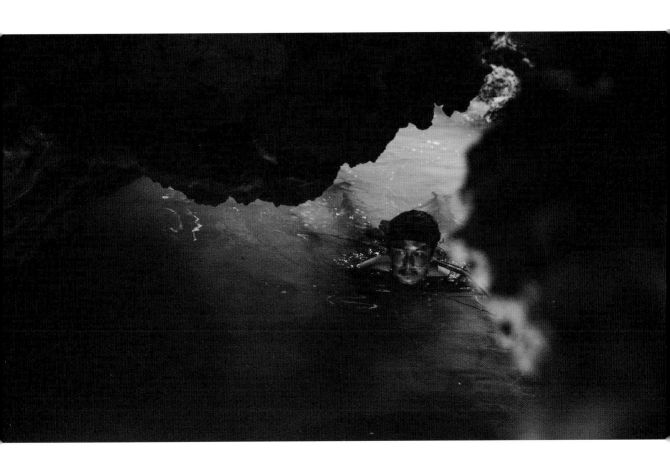

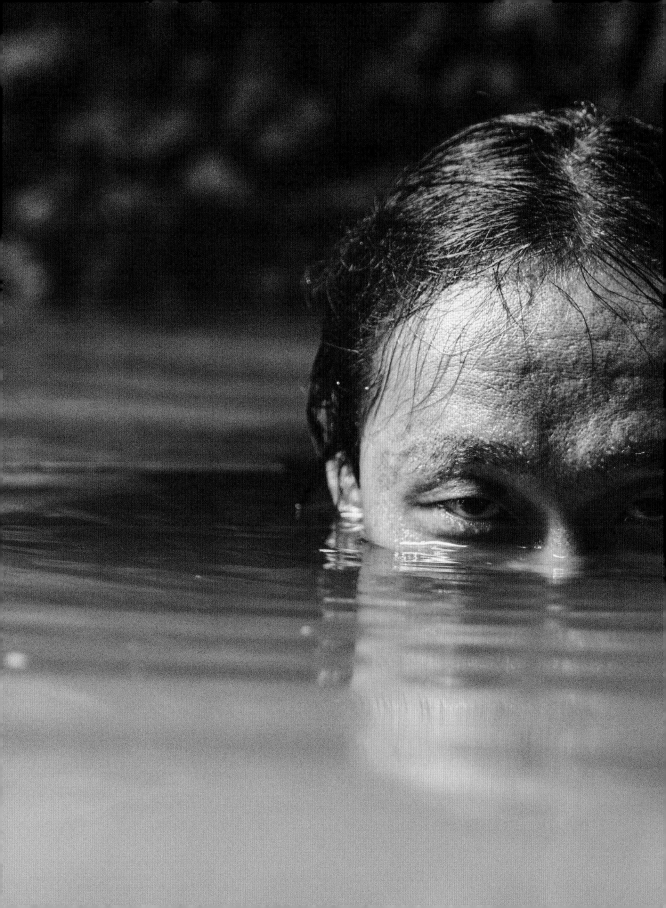

以後沒人跟我講番話⋯⋯
我怕會忘記母親教我們講的話⋯⋯

府城，對外開放的環境讓各方人皆想在此謀生，在漢人、洋人出沒之處，而來自禁地荒埔的琅𤩝住民，尤其是部落族人，常被視為異類對待。於是從琅𤩝出來的原、客混血蝶妹，只能以客家人的身分寄戶口於洋行，在洋行和醫館工作，等待存夠錢把弟弟阿杰接到府城。

身為混血，處處不受認同，在府城也沒有生存空間，為了更好的生活，他們只能掩飾身分工作賺錢。蝶妹跟著洋行經理必麒麟工作，也兼任海關醫師萬巴德助手，因通曉原、客、閩、漢、英五種語言，因緣際會成為李仙得來臺調查「羅妹號事件」行旅上的翻譯。

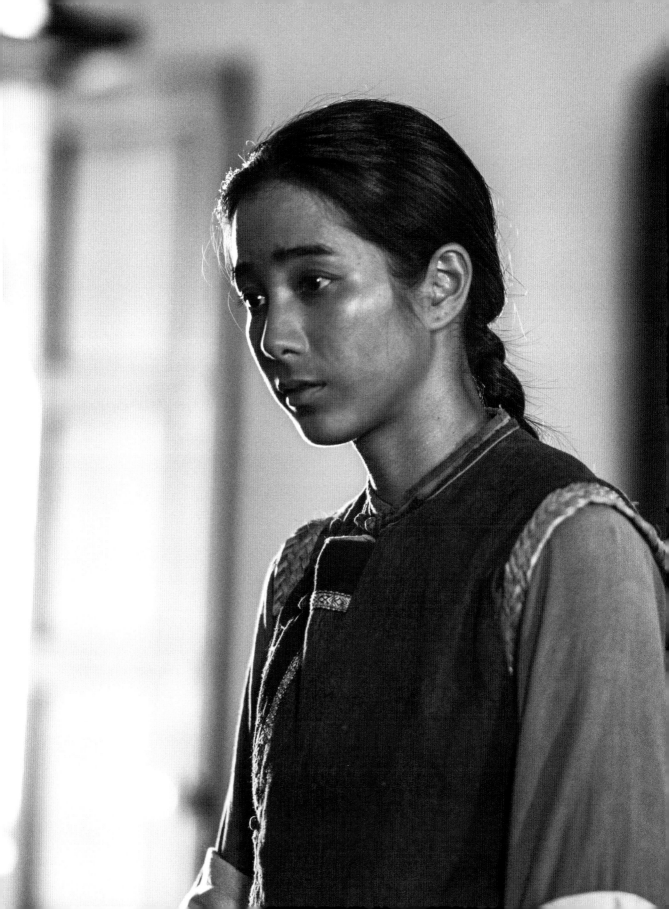

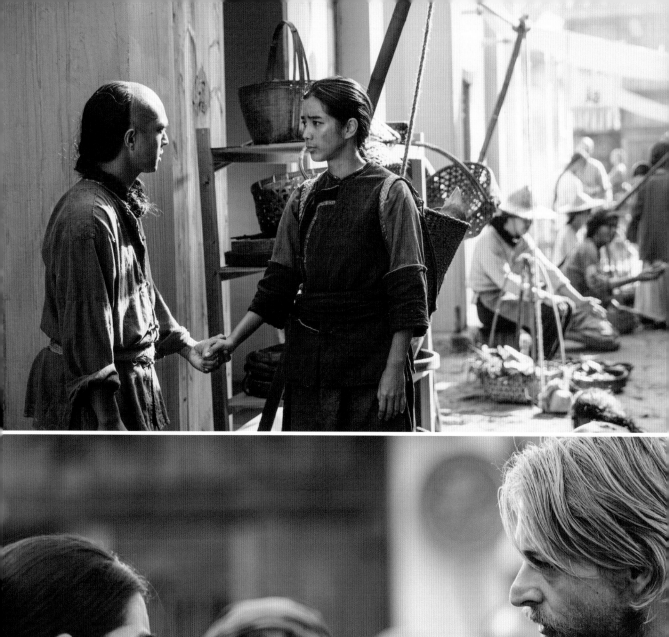
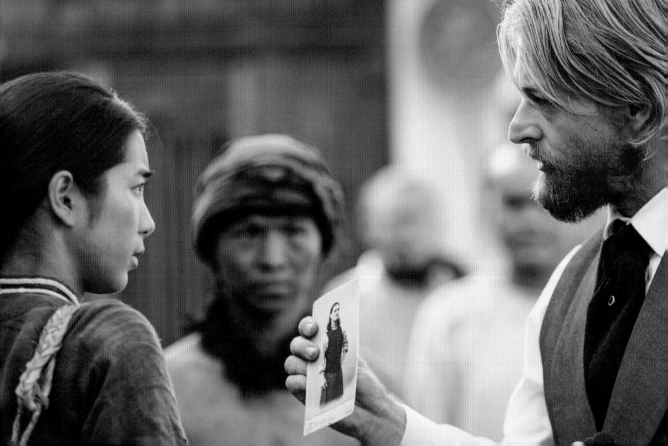

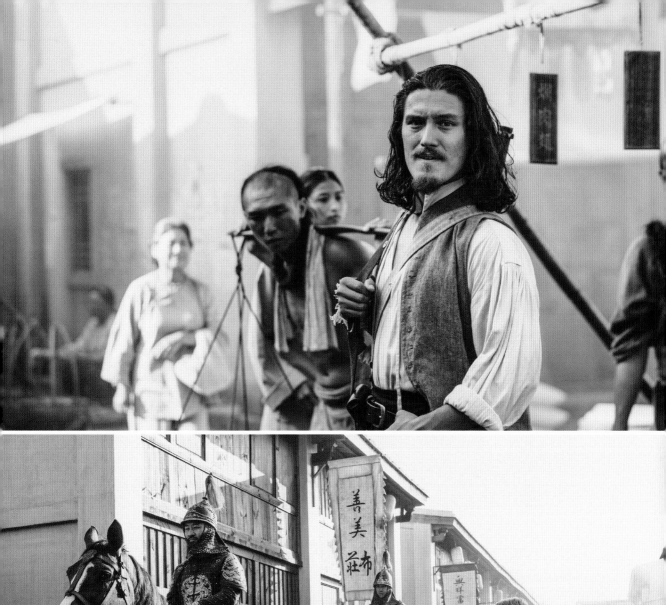
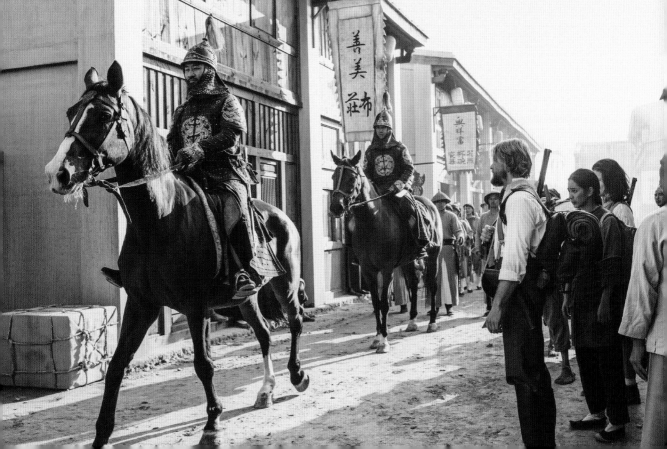

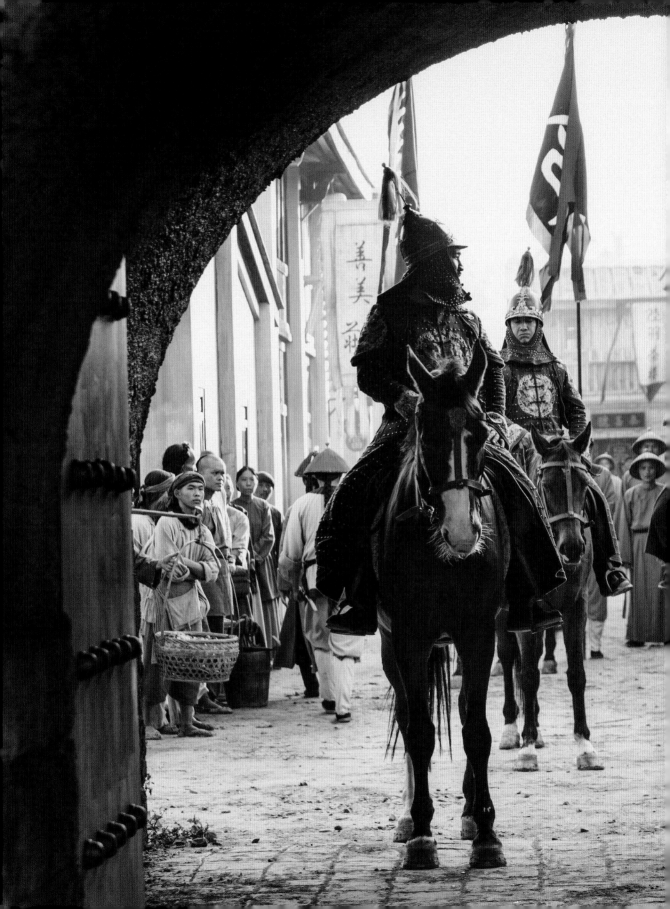

黑夜，有地圖也找得到路。

地圖是文明的起源。

文明，也能怯除恐懼⋯⋯

然而，琅嶠，

卻不在上帝的地圖裡。

李仙得明白道臺的拖延，在得到懷抱雄才的總兵劉明燈協助後，率五百鎮琅軍南下，李仙得希望以出兵威脅部落首領出面溝通，以防未來登陸被殺的狀況再度重演，但劉明燈實則希望「設隘、阻番」。大隊人馬駐營在部落邊際，卻因為各種狀況無法前進，李仙得遲遲無法與部落首領直接溝通。

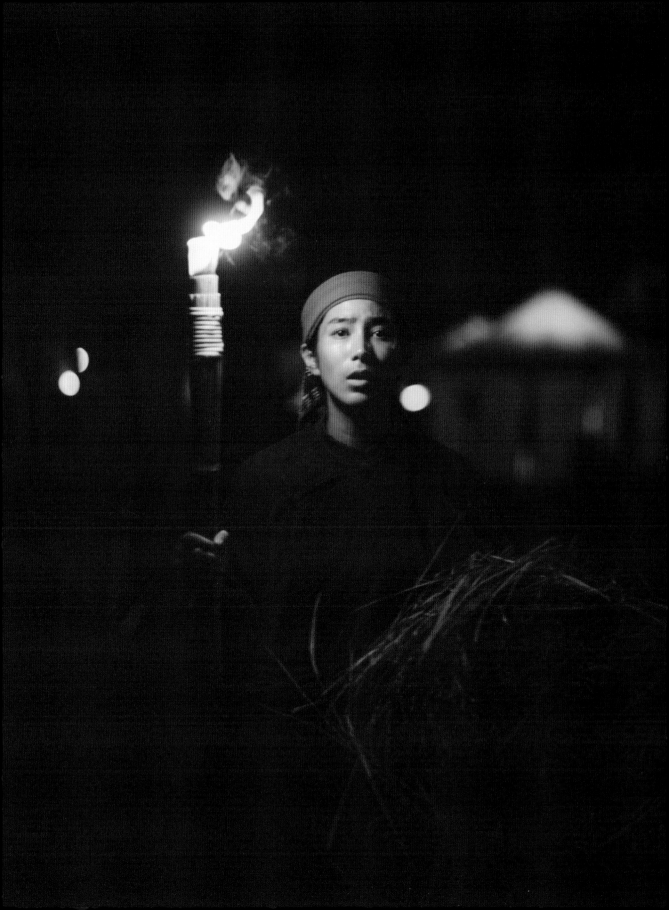

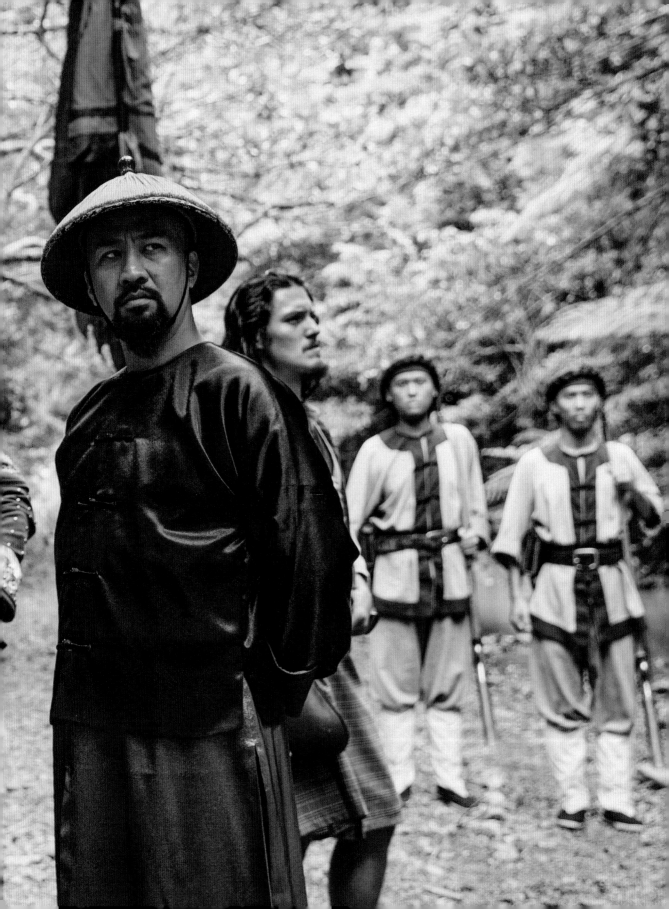

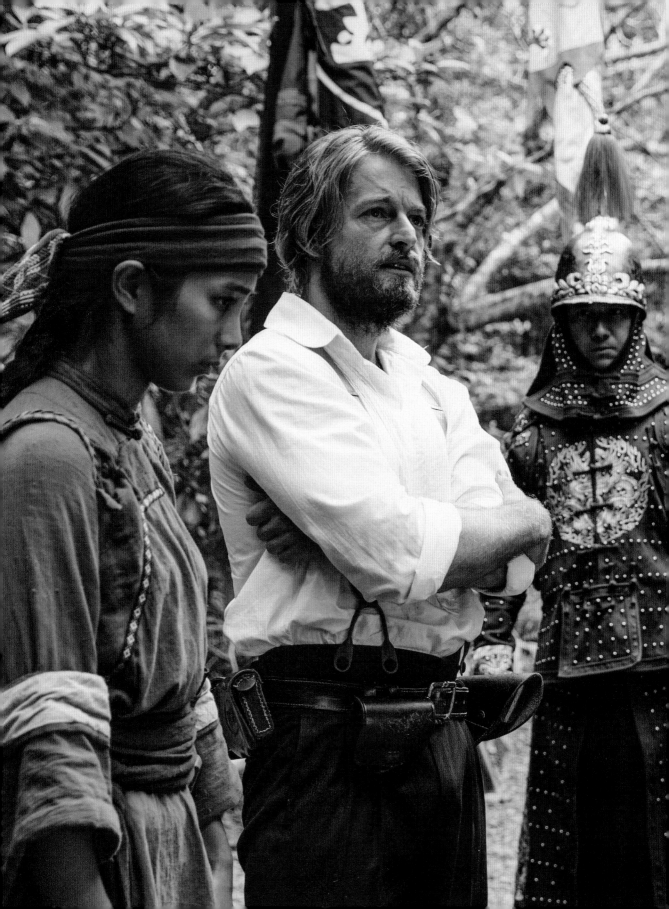

那個女漢人帶路。
把帶路的殺掉，
藍眼人就走不出琅𤩝⋯⋯

於是李仙得決定夥同必麒麟由蝶妹帶領親自進入琅𤩝，透過
航海日誌，得知十四名船員恐無人生還，甚至一行人還被部
落攻擊，但他還是努力向部落前進⋯⋯，一方面阻止劉明
燈武力剿番、一方面試圖與部落首領溝通。而身為翻譯的蝶
妹，雖盡心想弭平各方的紛爭，卻不被族人認同、甚至不被
弟弟阿杰理解，同樣的，部落中也沒人相信洋人的承諾。

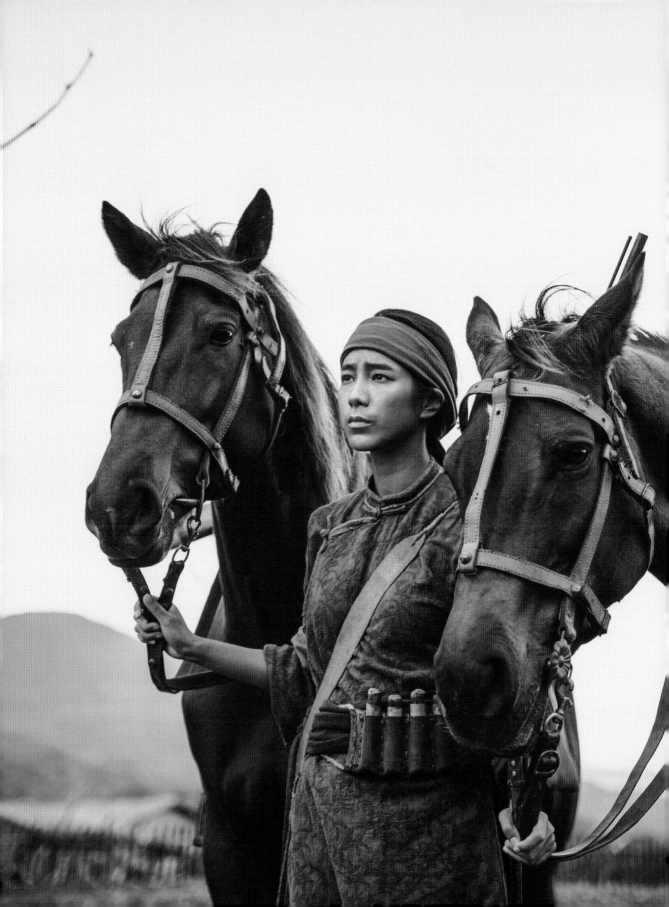

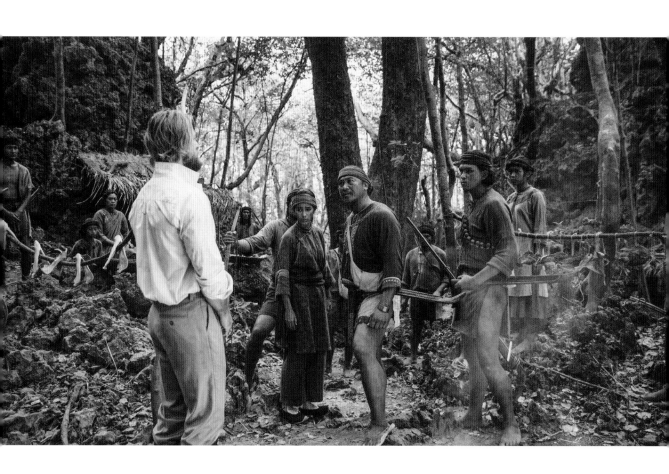

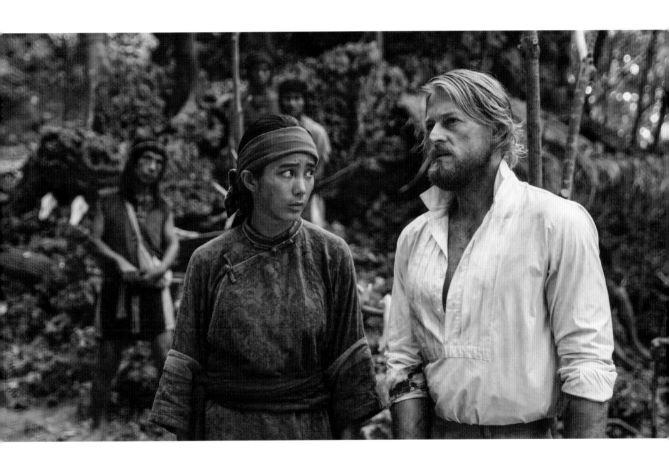

藍眼人的事,
太陽閉眼睛的時候,會結束;
擔心藍眼人來,
就把部落團結起來吧!

部落二股頭希望把惹事的巴耶林交給洋人,再把重點放在漢人的防堵上,畢竟當初如果不是漢人,怎麼會有人帶路殺進部落?但卓杞篤堅持不把部落弟兄交給外人,也表達與越來越繁榮的漢人必須往來的現實。面對隔鄰阿勞楚部落的侵略、部落之間的爭奪,加上與漢人之間的利益,斯卡羅大股頭面對著族人前所未有的反彈!

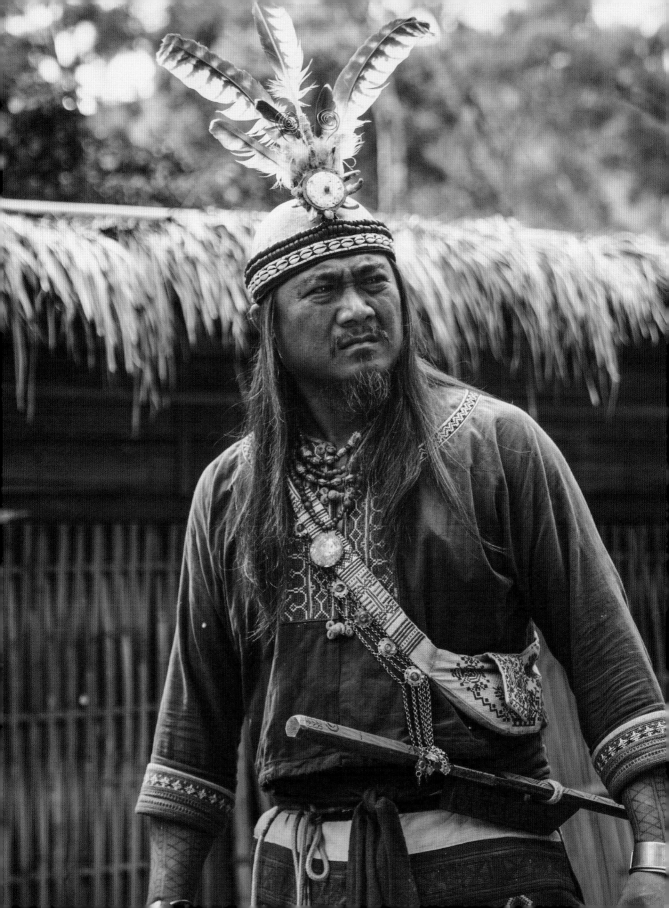

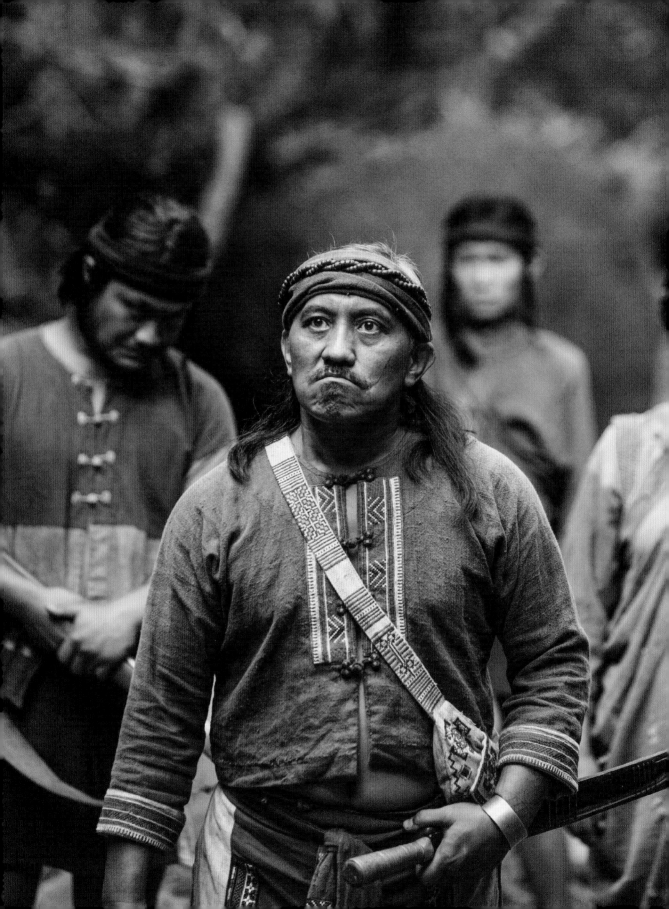

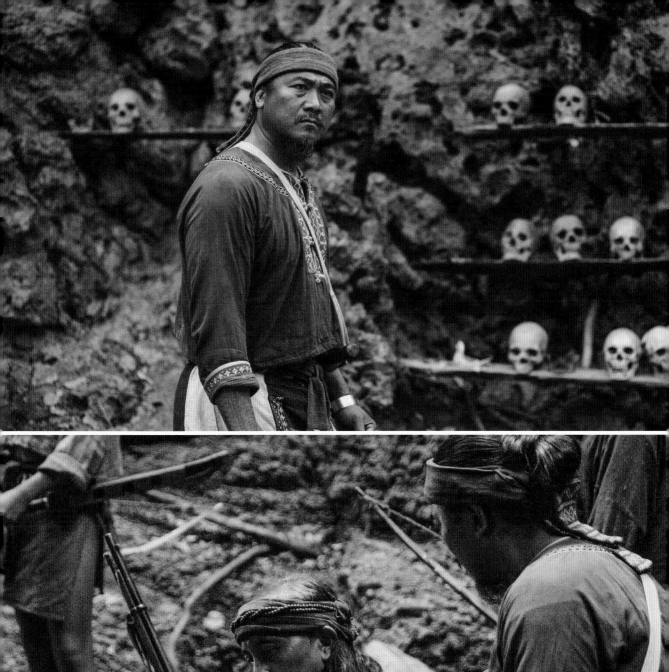

我更怕洋船來毀滅部落。

山上還有母親的親人，

我們的親戚……

阿杰到了部落，才發現原來大股頭卓杞篤竟是自己的舅舅、母親瑪祖卡竟然是為愛跟著客家人離開部落的豬勝束社公主；此時蝶妹也隻身進了部落，她和卓杞篤相認並講述了母親的遺言，她轉述洋人希望部落可以交出凶手，至少能保全大家。

幾百年前，洋人就是在漢人帶領下殺進部落，留下幾近滅族的歷史血痕。百年恩怨，到底誰才是凶手？

兩姊弟走上不同的道路，阿杰選擇留在部落，烏米娜教他從「白浪」成為「勇士」；蝶妹則回到李仙得陣營，在族人眼裡彷彿背叛似的跟了洋人。蝶妹只希望能促成和平解決，不要有戰爭。她不懂得什麼領地戰略，她只想要房子不再被燒毀、族人能保平安。

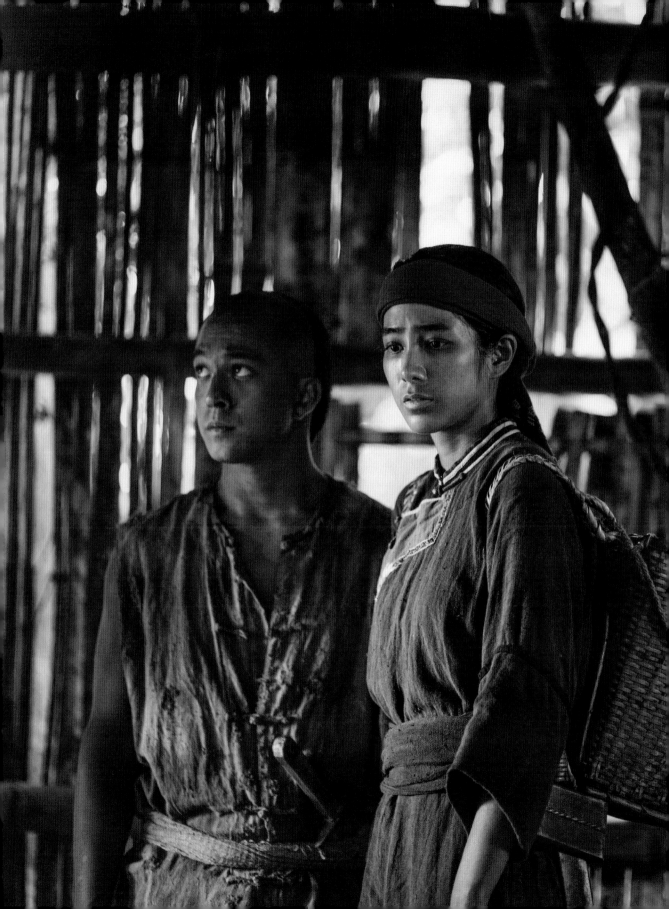

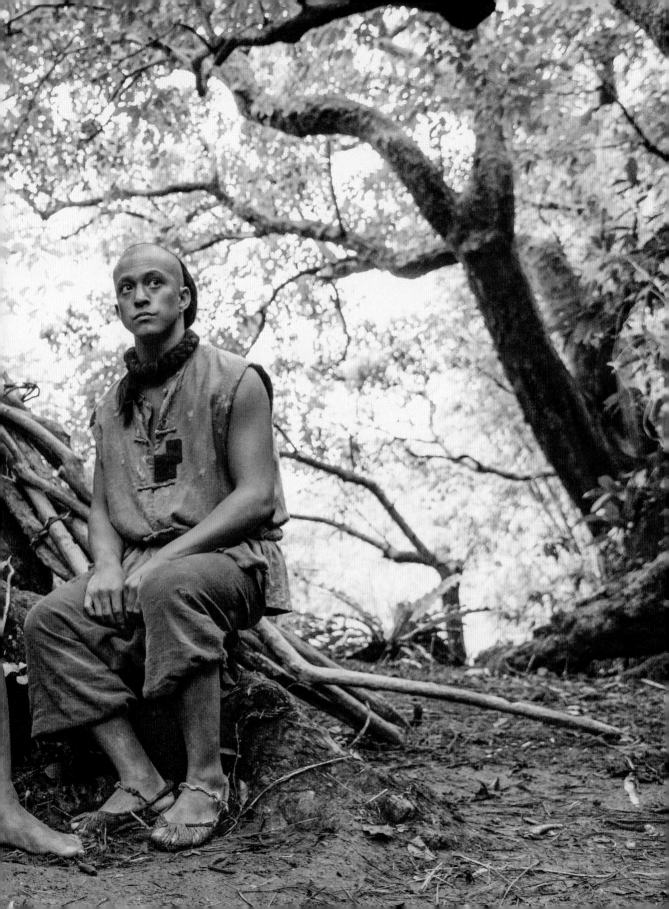

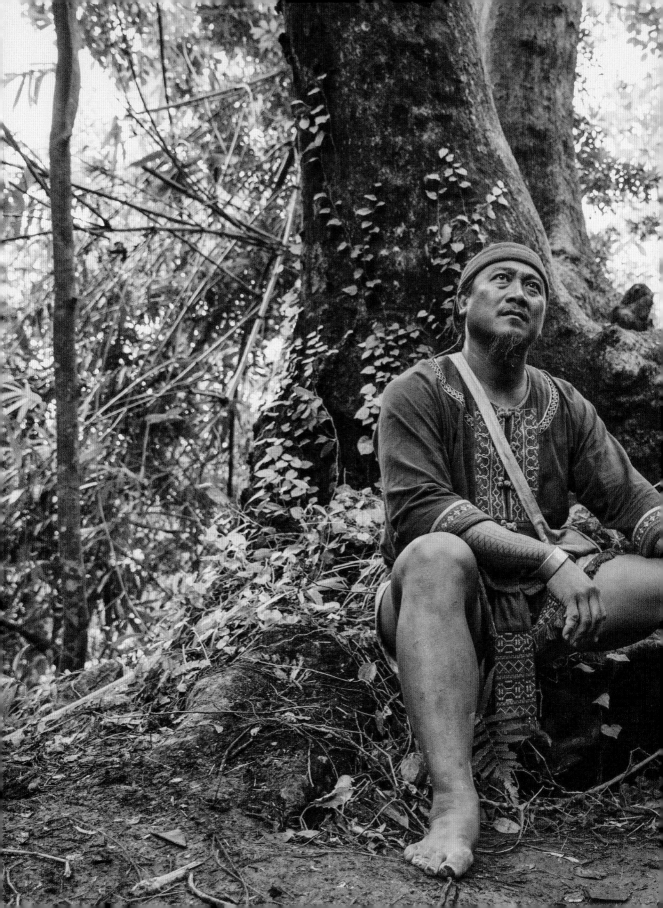

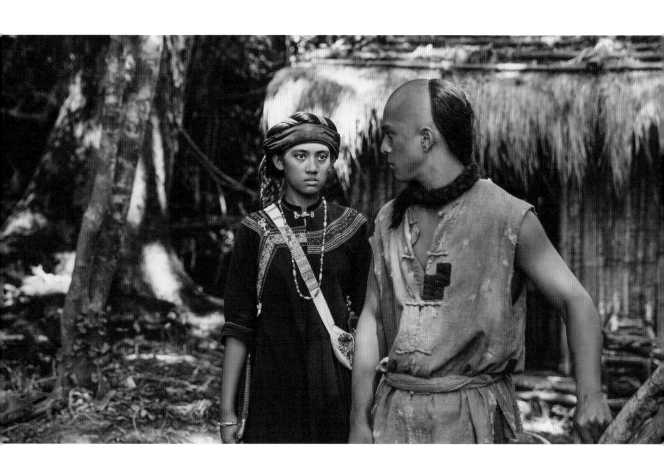

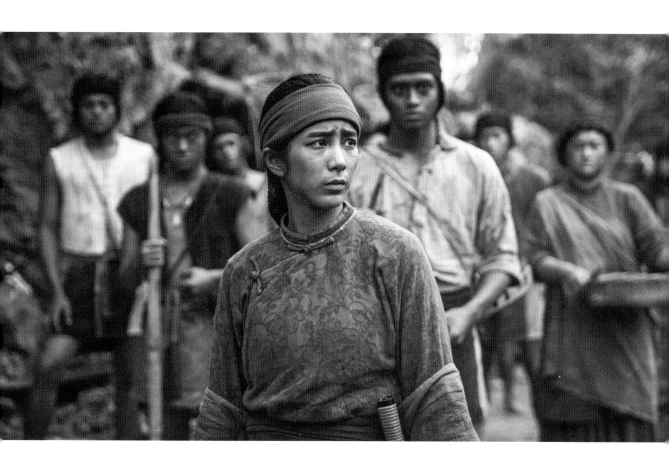

交出凶手？

那些生番全是凶手！

我們是來跟生番談判交出凶手，

然後建立文明與秩序，

不是打仗……

與部落溝通未果，凶手遲遲未交出，美國貝爾將軍等不及鎮琅軍、也不顧李仙得的堅持，竟發動了兩艘戰隊登陸龜仔用海岸欲懲罰凶手。經過攻擊後，不敵環境、氣候和隱身叢林後的部落勇士，少校麥肯吉戰死、美軍撤退。至此，劉明燈準備強力進攻，李仙得因為蝶妹，希望能保持琅㟁的完整，他把對蝶妹的稱呼，從Savage（生番）變成Formosian Girl（福爾摩沙女孩），希望用文明轉變琅㟁，臺灣美麗島嶼的原生民族的悲劇能停止下來。

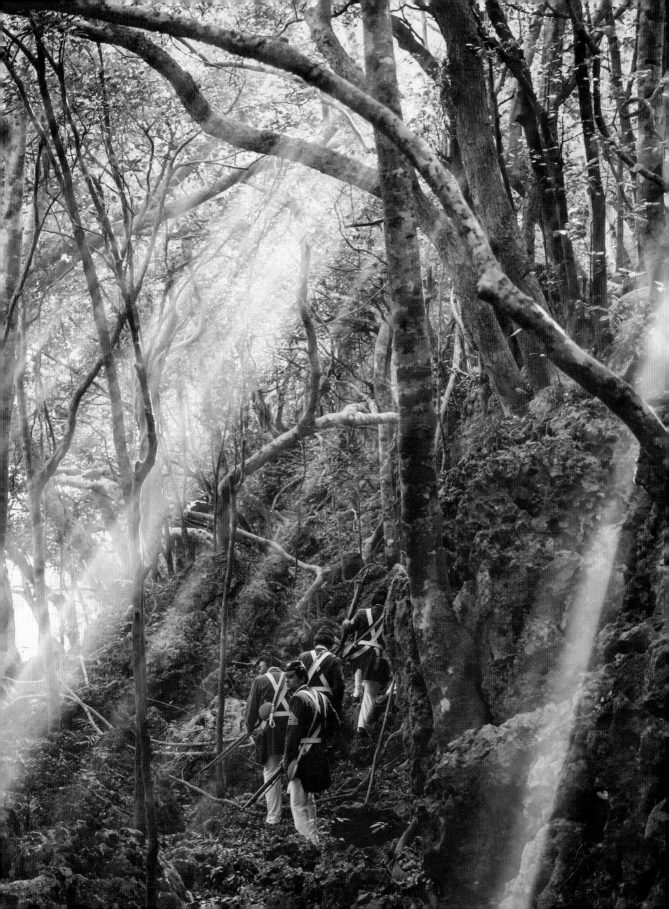

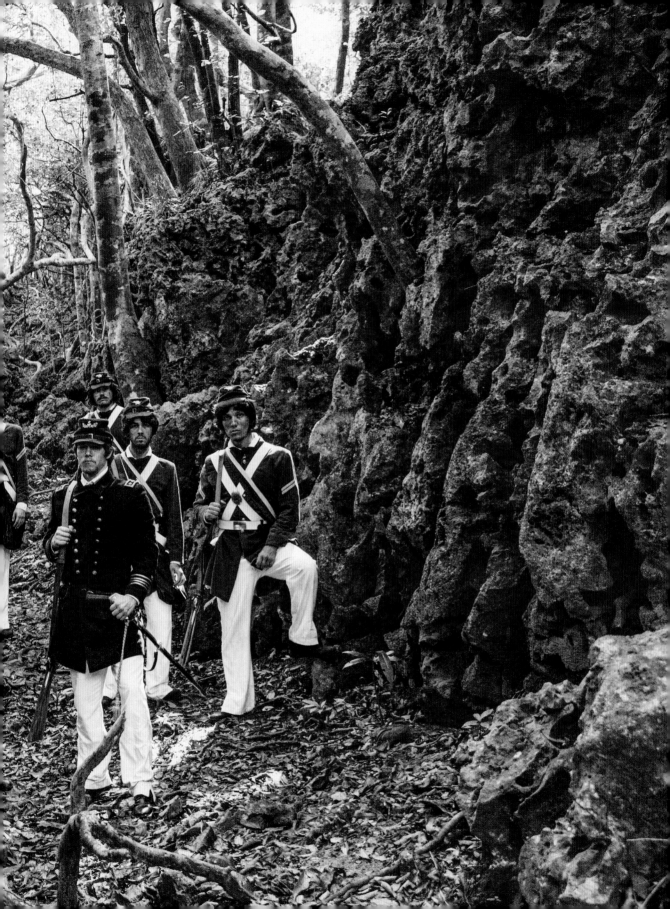

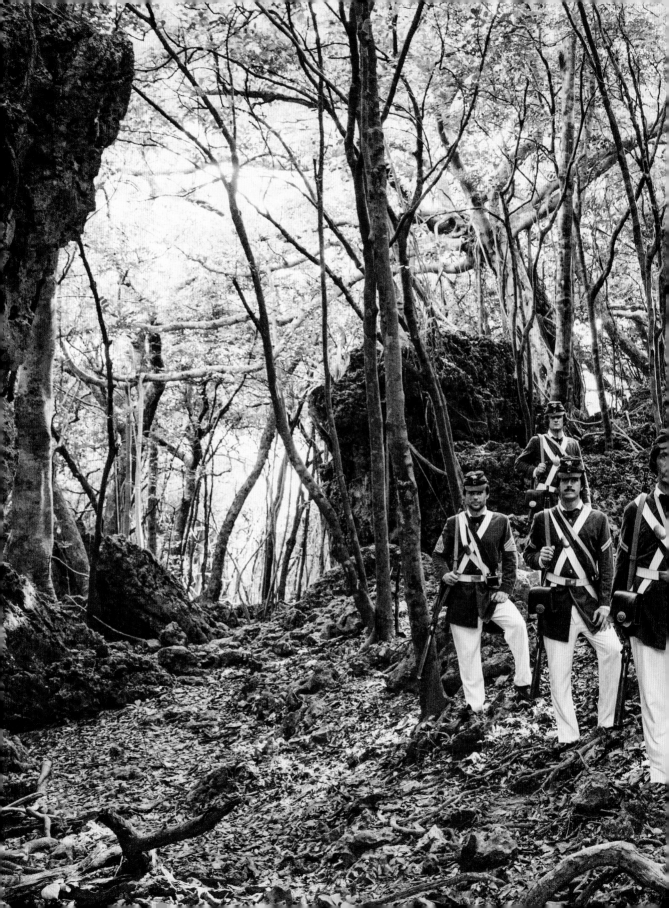

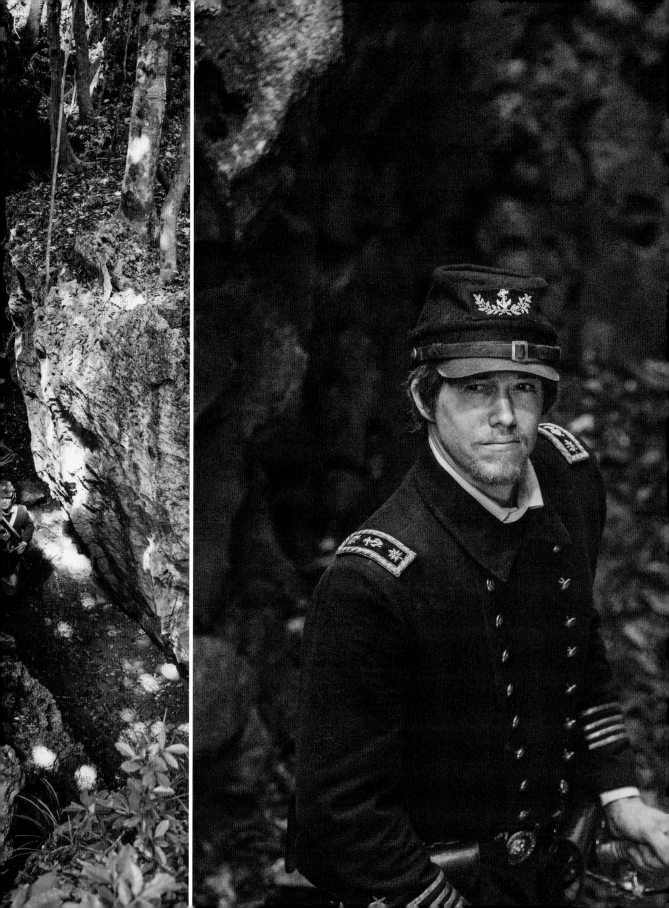

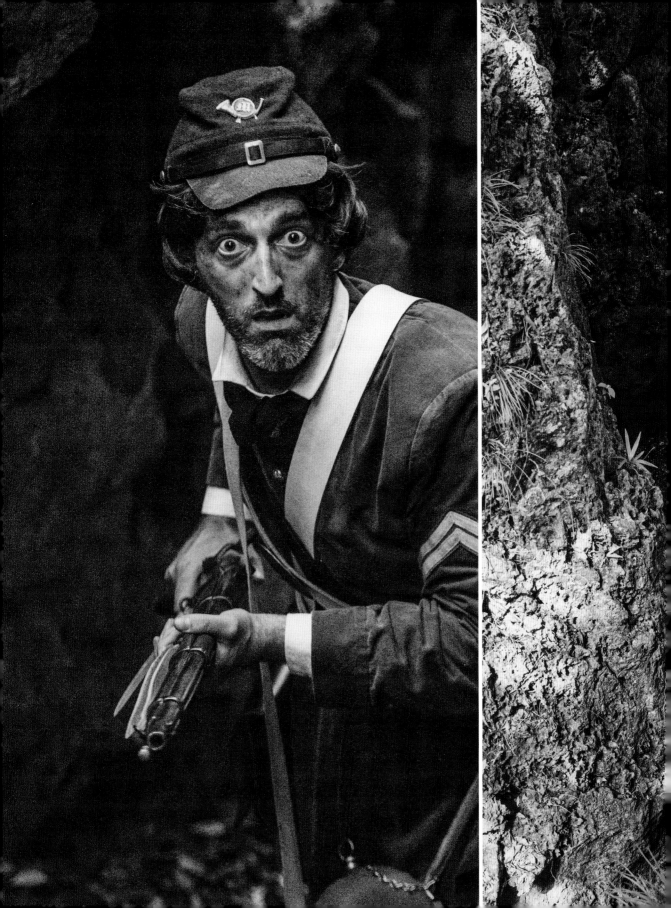

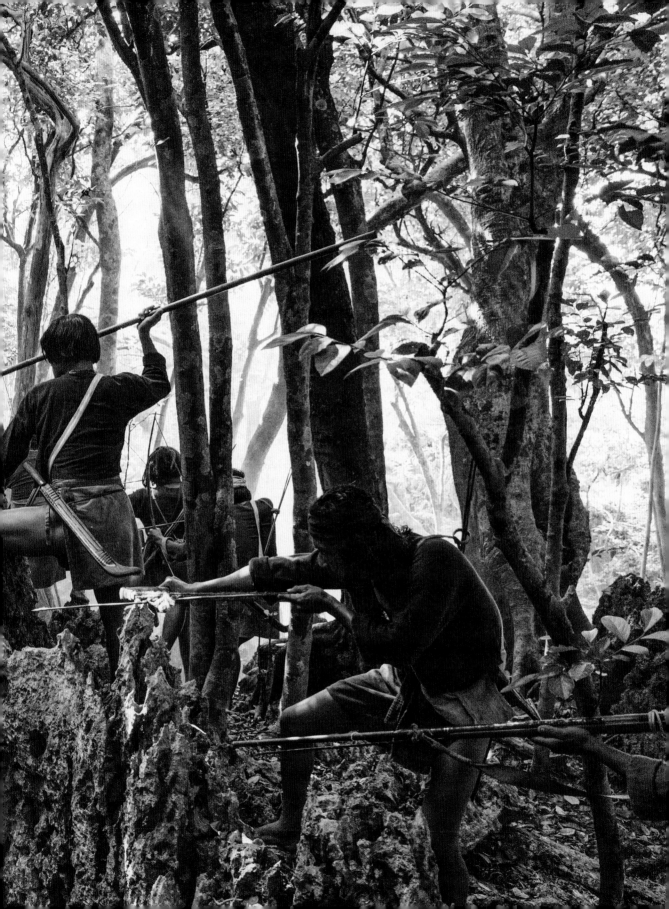

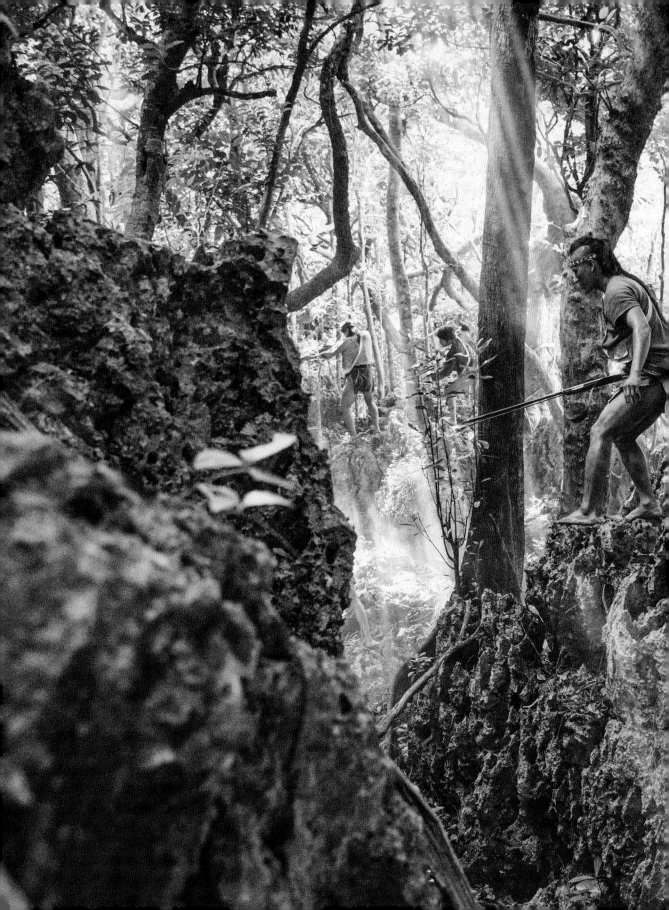

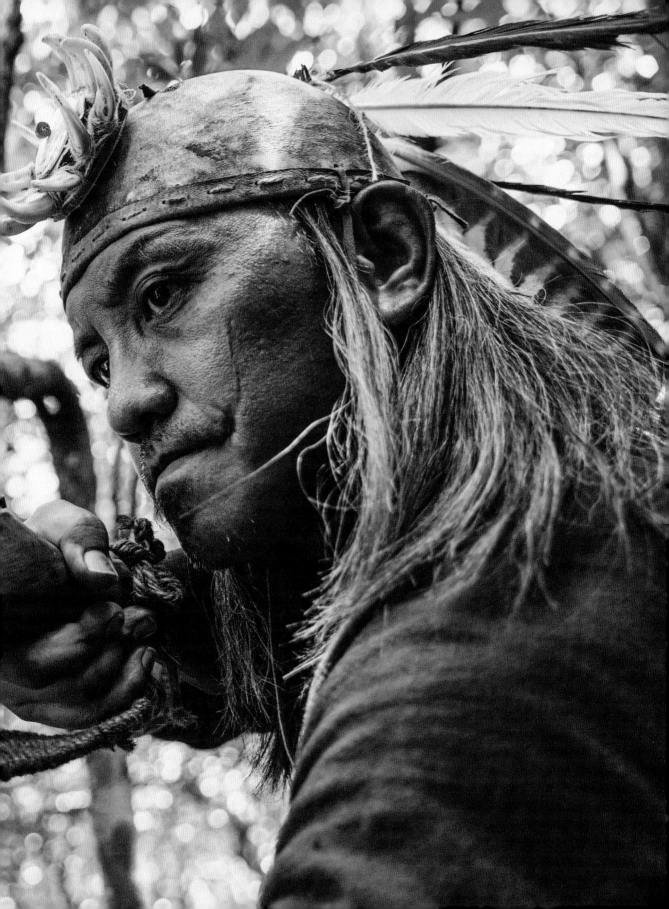

想跟祖先一樣，困在山裡，

連鐵跟銃都沒有嗎?!

山下白浪繁榮！

不跟他們往來，

不跟他們一樣繁榮，

部落會被消滅！

打贏美軍後，部落並沒有因為打贏洋人而有所好轉，面對漢人的恩怨不滿，和藏在五年祭將至的接班權力之爭，卓杞篤內心交戰。他不忍親妹妹的孩子流落在外，但留在部落裡的阿杰已引發了其他首領與貴族的後裔繼承危機；他也不願部落因仇恨而閉鎖山上，世界不一樣了，也該跟著轉變。對內，斯卡羅面臨著傳承的危機、對漢人選擇的態度；對外，斯卡羅得先解決洋人的憤怒，同時得防堵外人軍隊與山下白浪共組戰線。

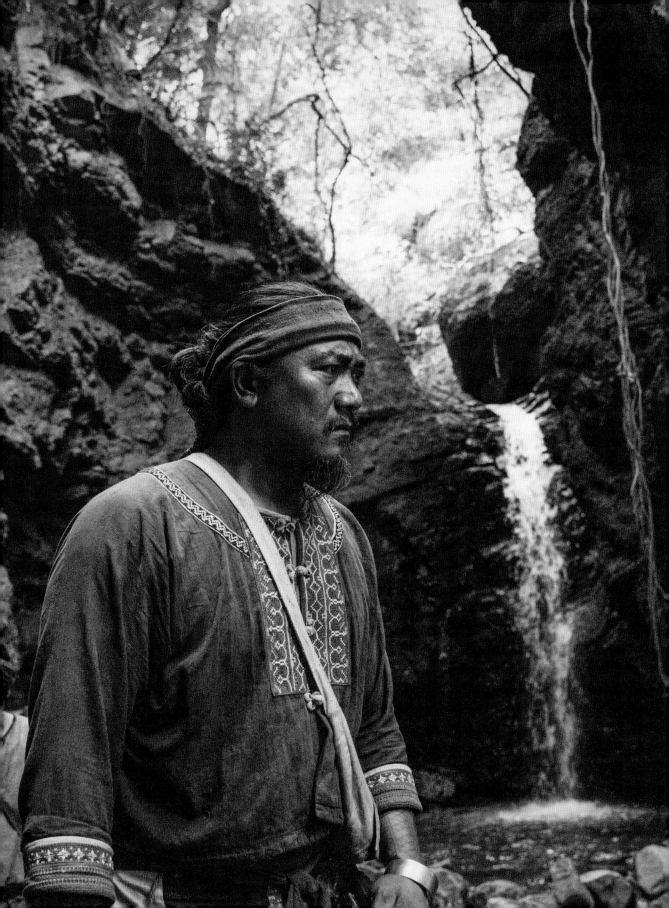

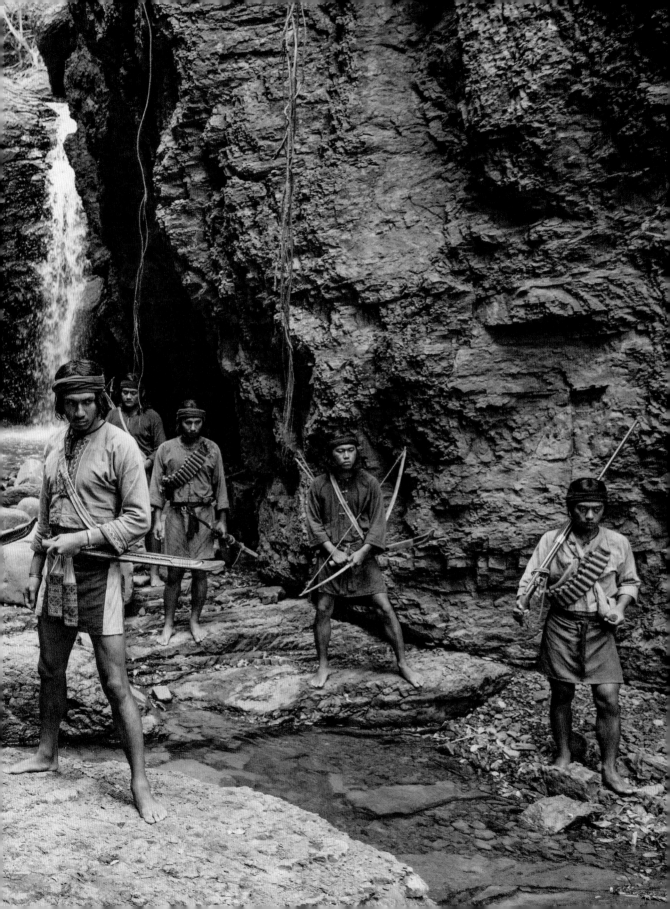

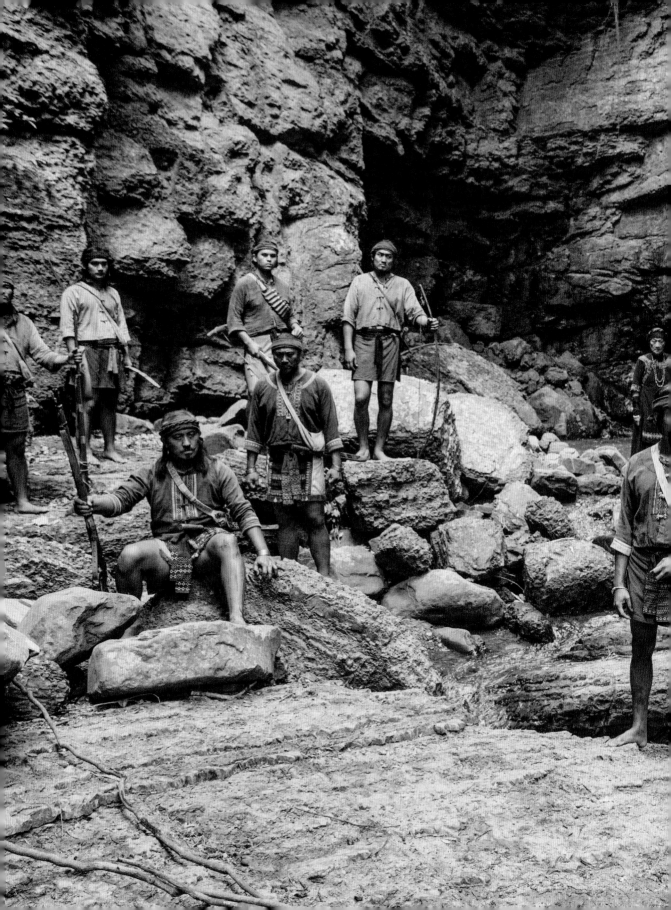

一升軍旗，
生番會草木皆兵，
談判交凶，
也容易些。

劉明燈脅迫著唯一能與閩客與部落溝通的水仔，要柴城、保力、社寮掛上軍旗以脅迫部落首領出面。但身為「土生仔」的水仔知道，部落在這裡的原生優勢，他們一旦報復，漢人可以逃出琅𤩝重新開始，但沒有其他生存空間的土生仔卻無路可去，為了活下去，他只能拉攏部落勢力，同時伺機在閩客資源中爭取重新分配的機會。

然而，在閩客各自衡量得失後，決定投靠勢力龐大的鎮琅軍，社寮終究先引來一場征戰，水仔帶著孤立無援的土生仔們，求助無門。

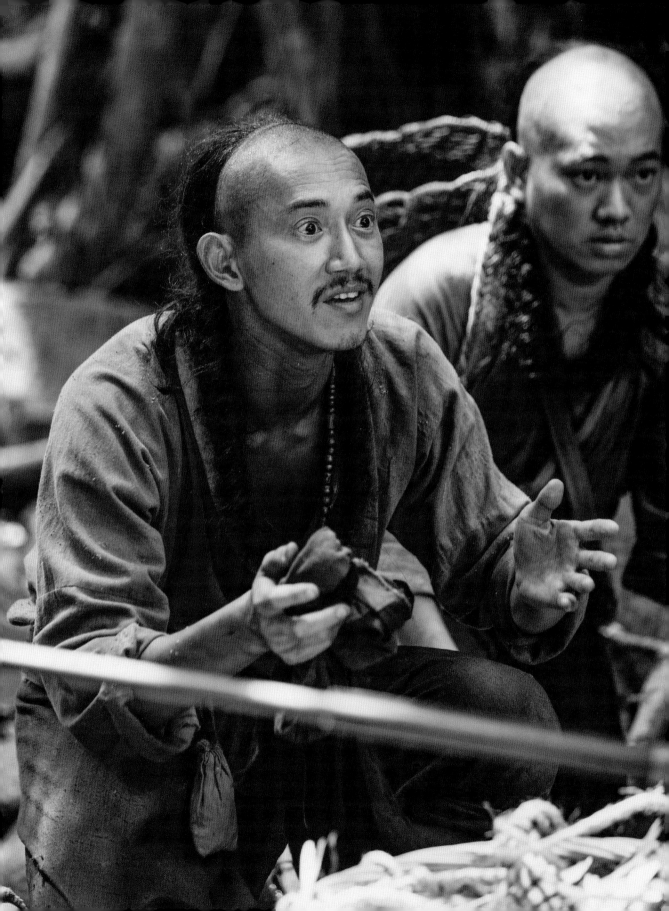

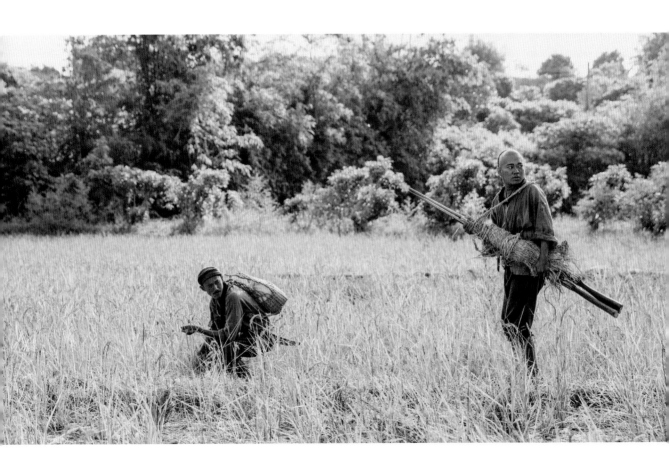

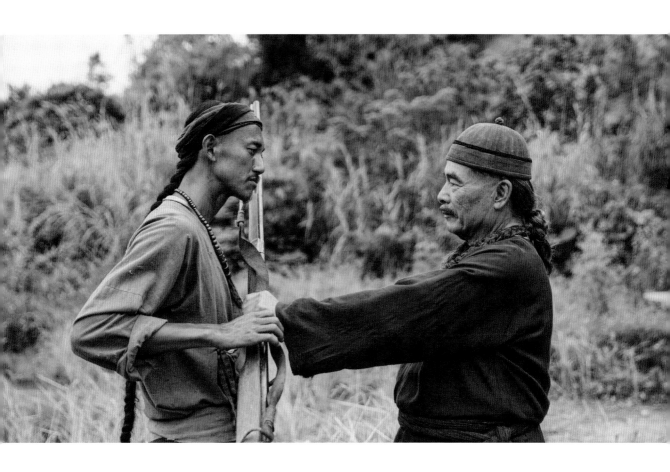

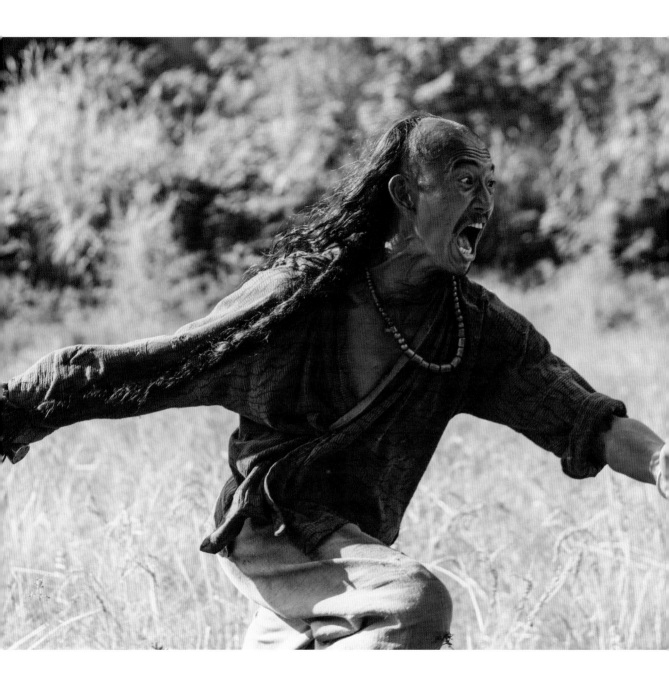

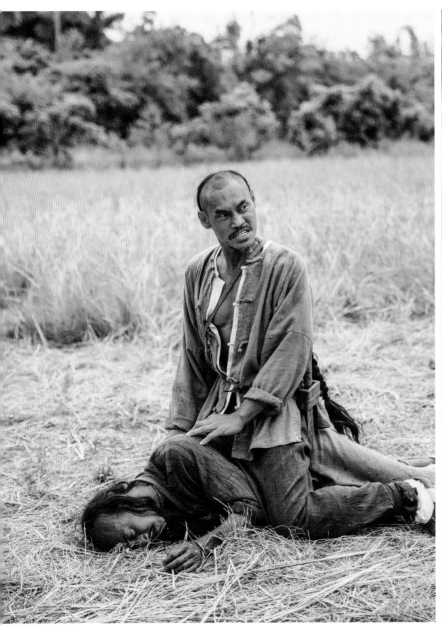

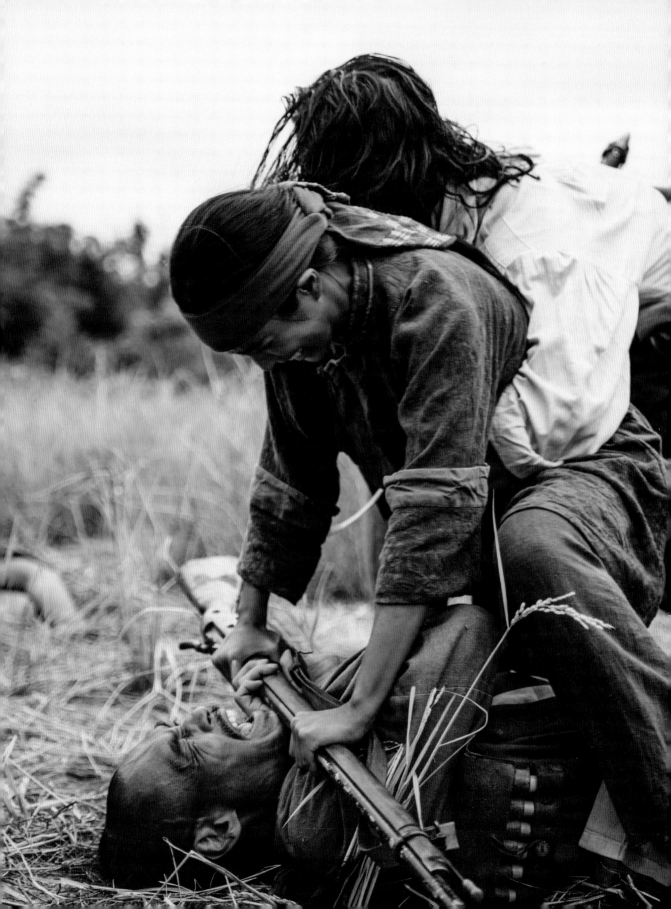

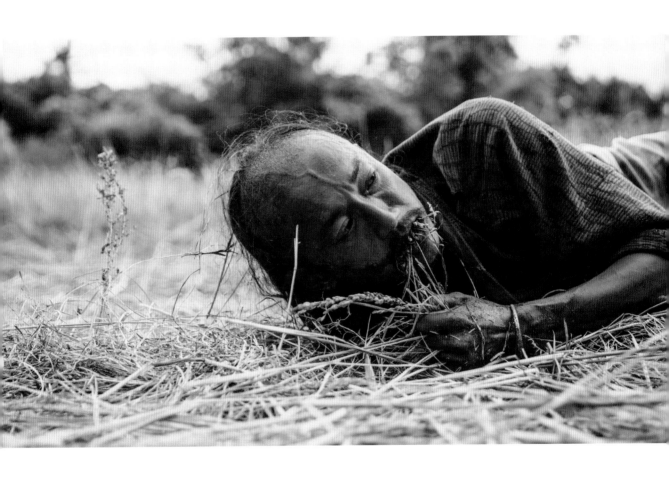

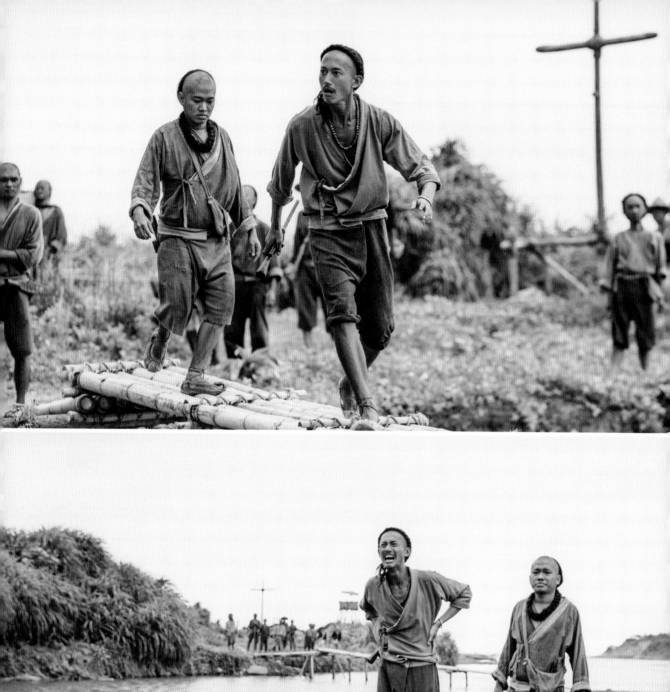

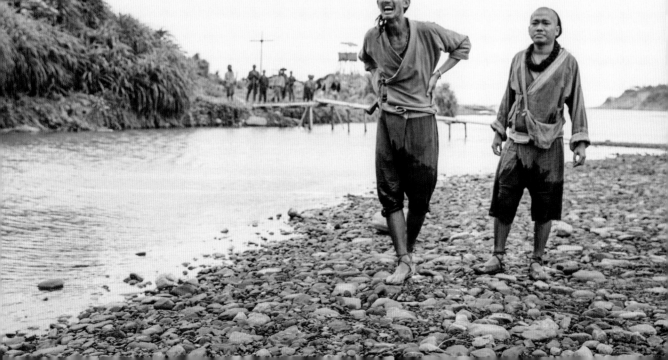

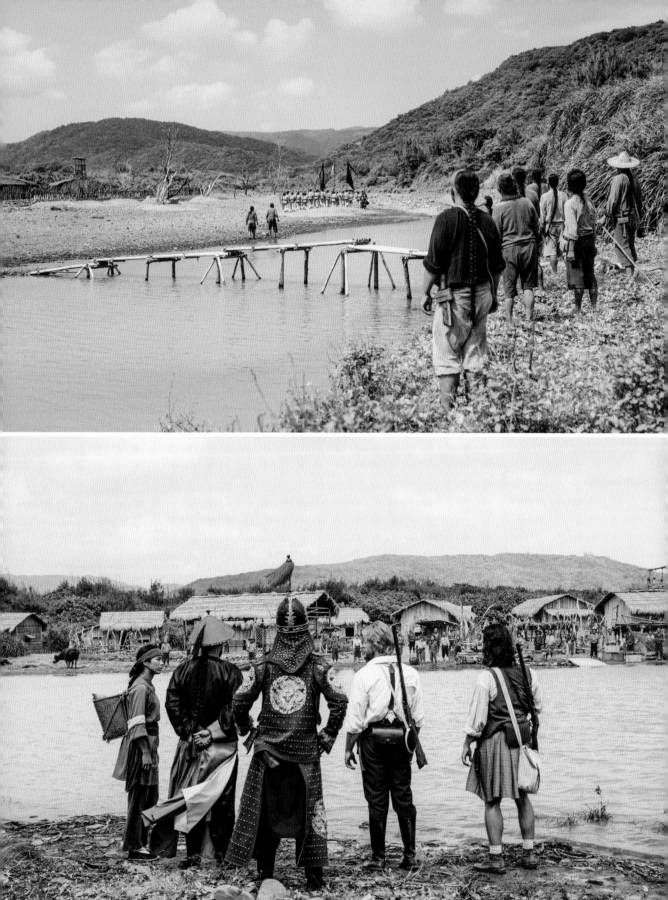

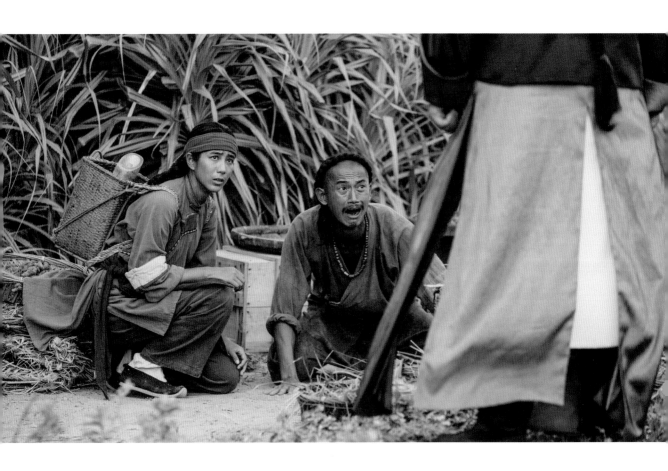

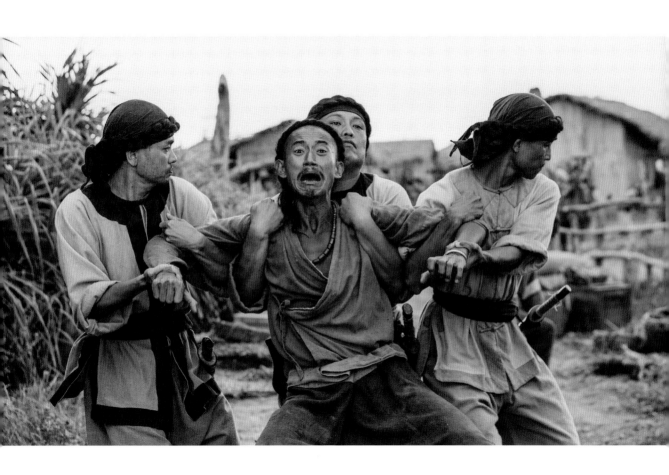

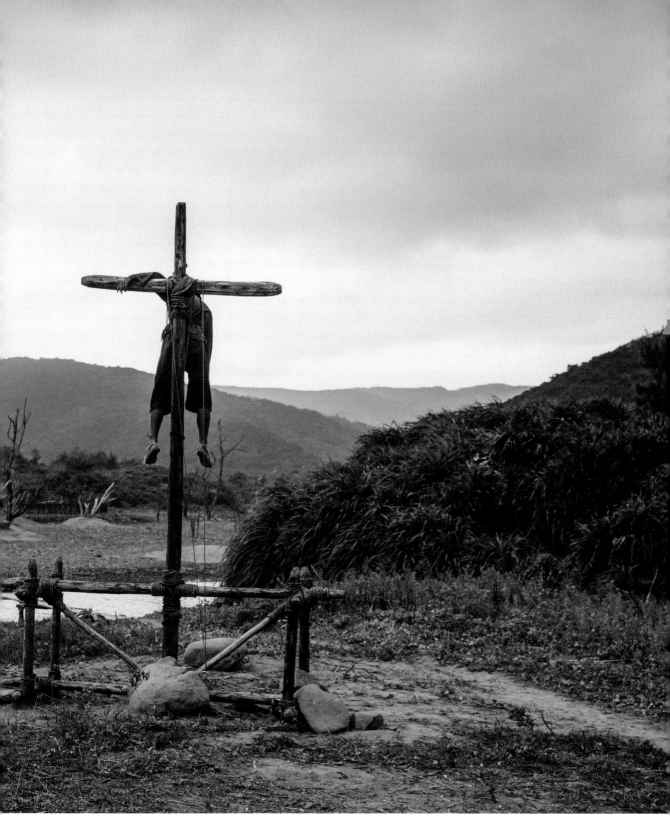

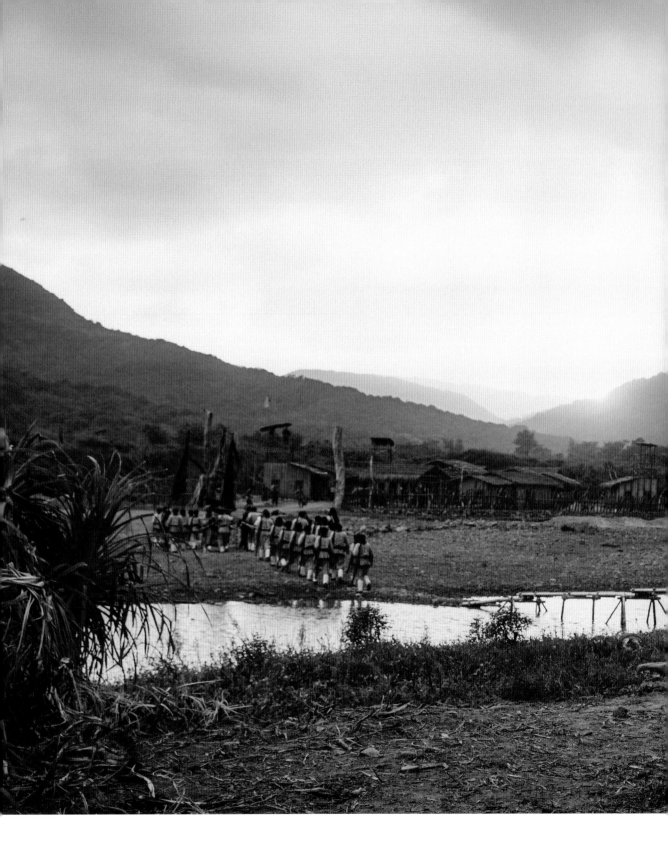

你姊像海浪，能把藍眼人、

外人的軍隊帶來……。

最後一戰，要開打了，

我得放你下山，

你得更像斯卡羅勇士……

背叛部落的人，全到齊了。

這場仗，打得贏嗎？大股頭！

部落裡，卓杞篤集合了各社首領，被漢人軍隊包圍已經是不可避免的事實，十八社需團結對抗外人，如果這次被消滅了，任誰當大股頭，領地也要給出去！然而，身為大股頭的卓杞篤因為匿藏被稱為外人的阿杰、放掉被當成叛徒的蝶妹而遭受反彈。豬勝束公主的女兒，領外人軍隊進琅嶠，跟洋人在一起；豬勝束公主的兒子，帶船員逃到府城、害得部落進退不得。想讓部落承認瑪祖卡的兒子？二股頭要阿杰得先證明自己是勇士，部落的傳承貴族也必須是勇士！身為瑪祖卡的哥哥、外甥的舅舅、斯卡羅的大股頭，卓杞篤天人交戰，遲遲無法下定決心。

漢人看不起、族人想殺他，阿杰決定去打探敵人消息，為部落盡力，就算被漢人殺死，也能成為真正的勇士了！為了將母親的靈魂接回部落、替姊姊取得族人諒解，阿杰告訴烏米娜自己會挺著胸膛回來，證明他不是漢人、是斯卡羅人！瑪祖卡，跟他的孩子，不是叛徒！

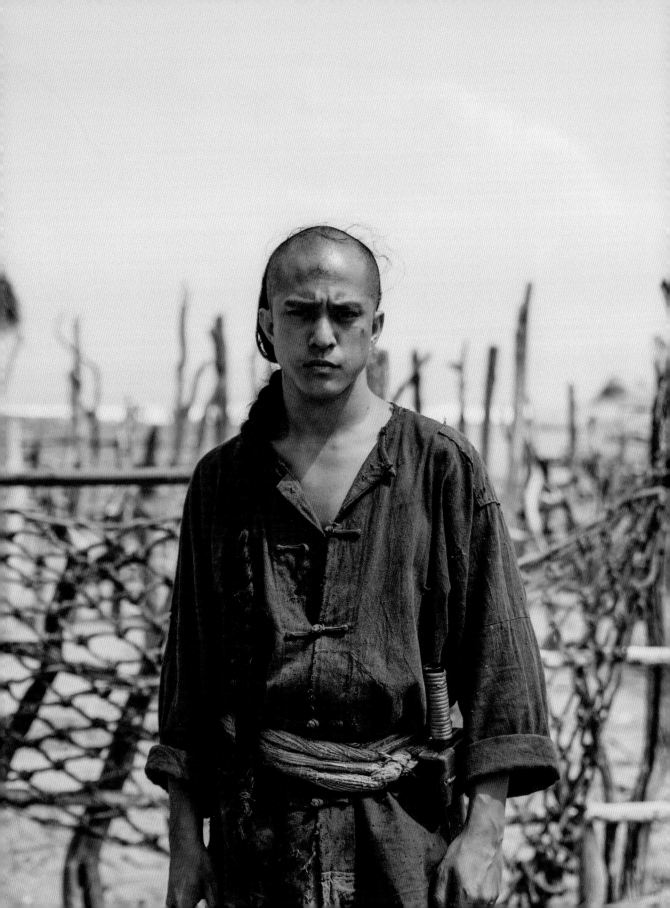

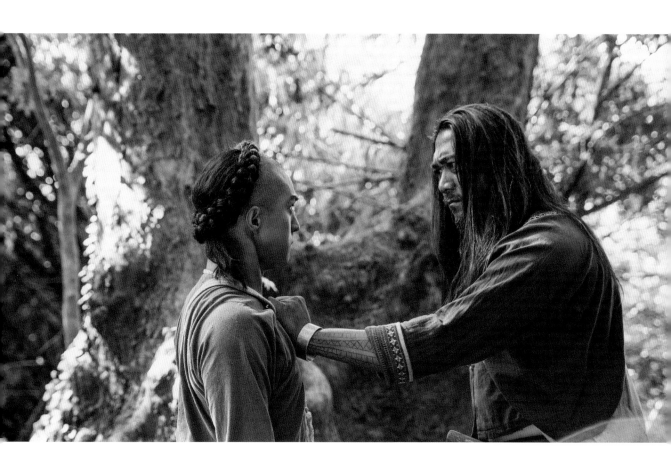

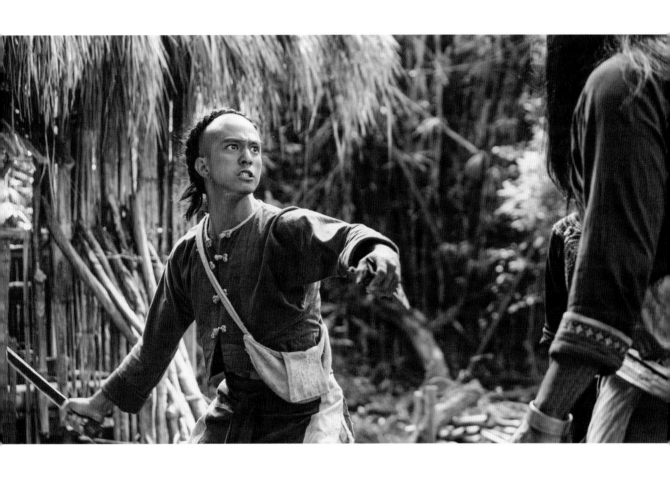

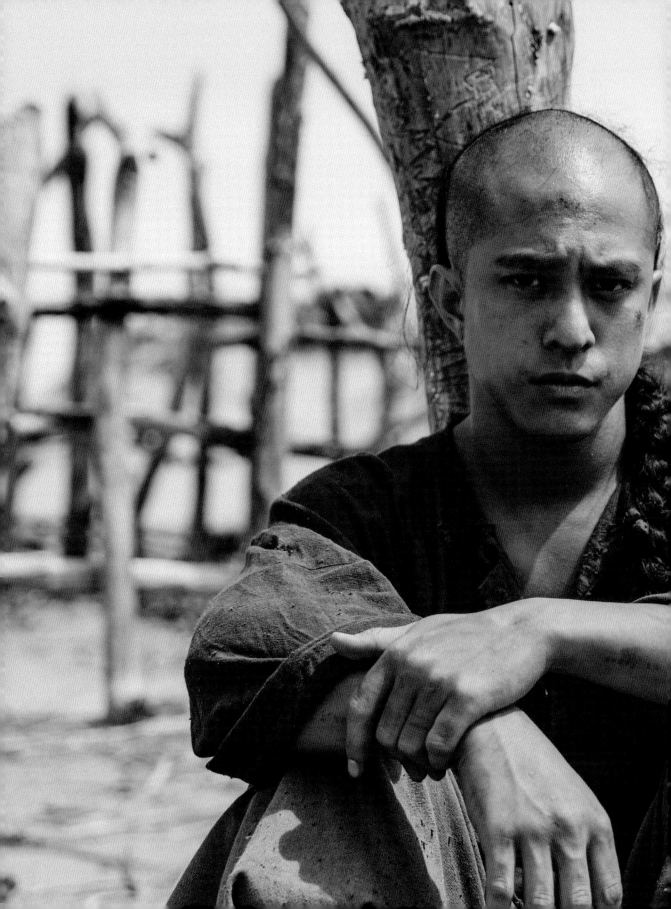

Sir, can I trust you?
Can I trust you, Tiap-moe?!
I preferred the time
when you were just the servant
that was distant to me.
At least I could still trust you then.

熱病侵襲著所有人，停滯不前的戰鬥令人焦躁，部落殺人是因為外人侵犯了土地、因為恐懼。然而在恐懼中被砍頭的船員，又犯了什麼錯？夾在無法談判也無法制止清軍出兵的李仙得，又得知居中溝通的蝶妹竟然是部落公主，兩人之間的信任開始動搖！

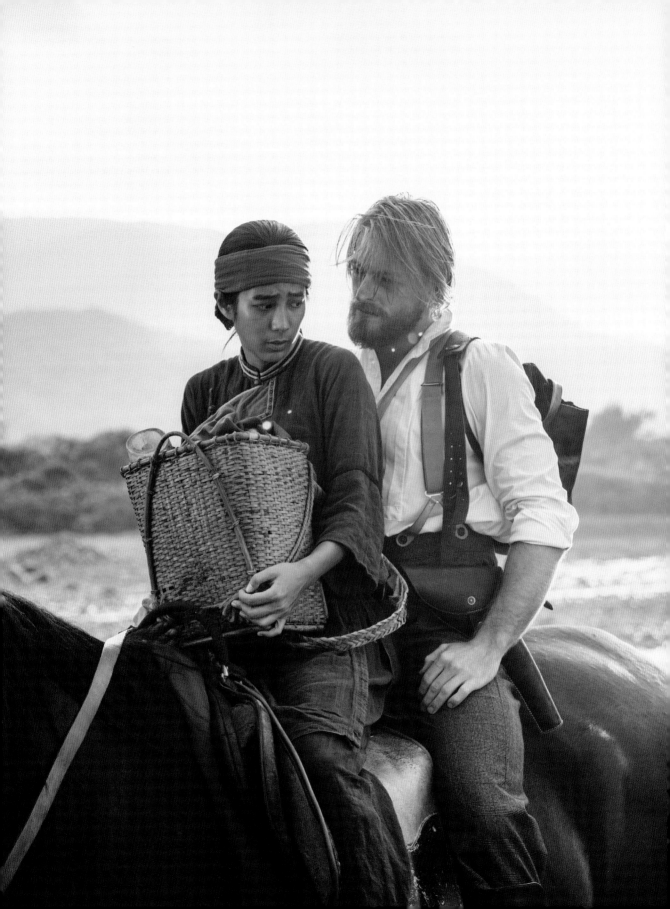

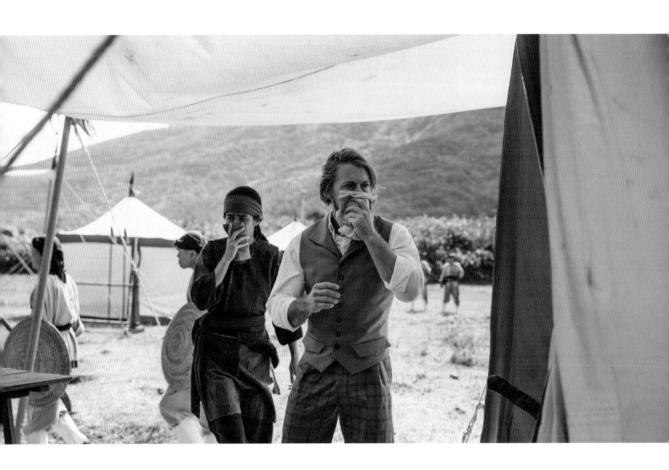

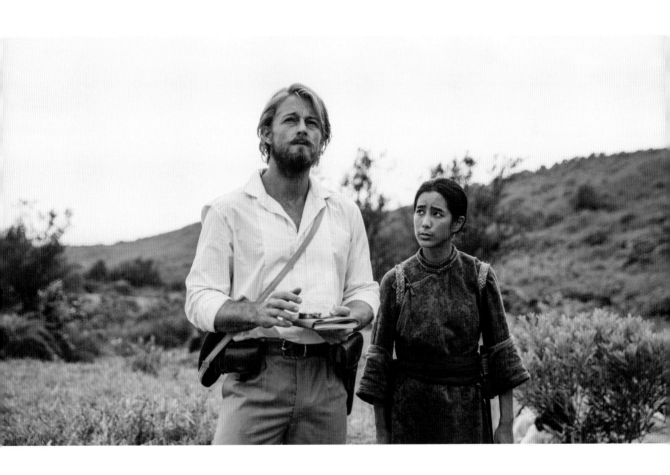

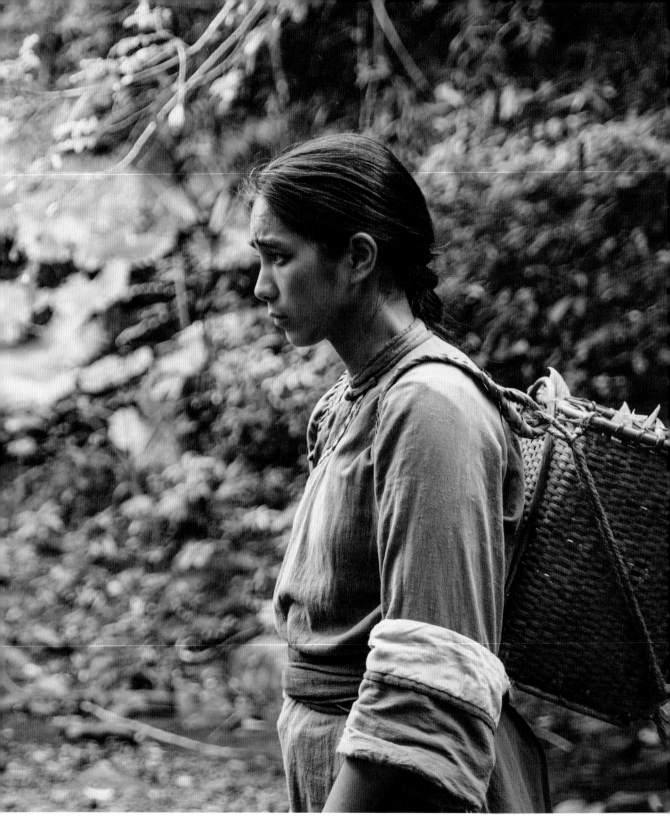

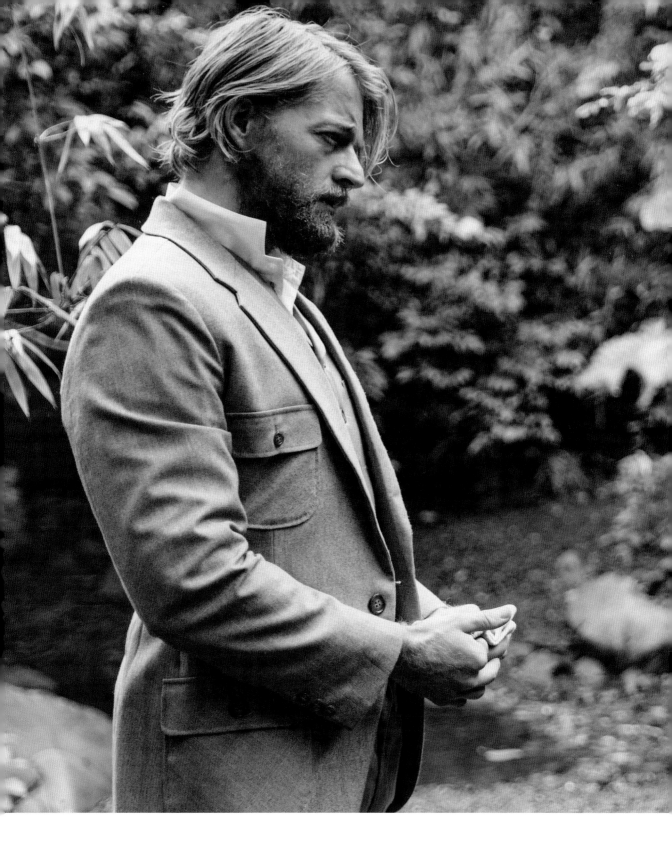

如果部落支持我攻擊外人軍隊，

我眼中祇有敵人，

沒有瑪祖卡的女兒⋯

我是大股頭，

我絕不出賣我部落兄弟！

族人犯錯，

我來承受！

巴耶林不遵從禁誡首的規定，殺了羅妹號船員；卓杞篤亦不願把巴耶林交給外人軍隊，兩方僵持之際，山下漢人正等著斯卡羅對外開戰，準備趁機搶走斯卡羅領地。卓杞篤以大股頭的威信召集十八社，決意用生命換取部落的團結，為了部落未來，寧可死在戰場上，再向祖靈贖罪！

各社首領們終於體悟卓杞篤的信念，二股頭伊沙、三股頭亞碌和接班的朱雷用血及生命服從大股頭，願意為了犯錯族人而付出生命的卓杞篤，終於讓十八社團結起來。

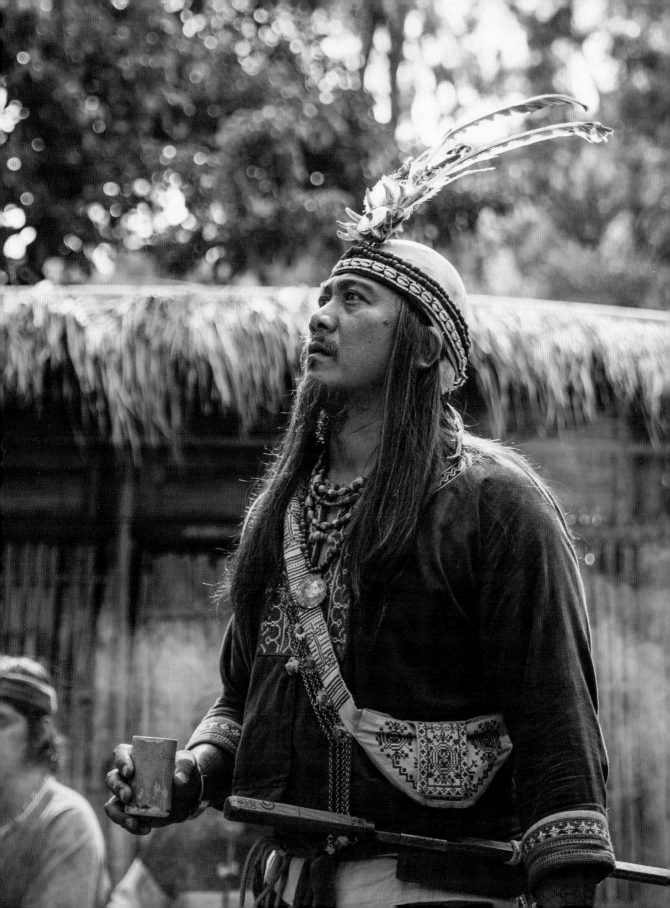

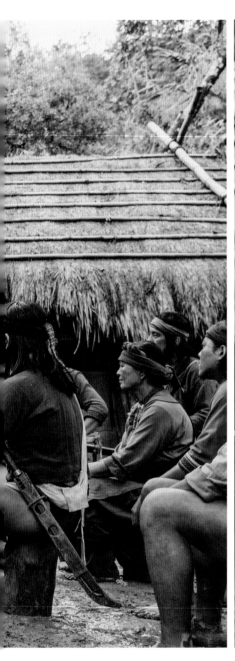
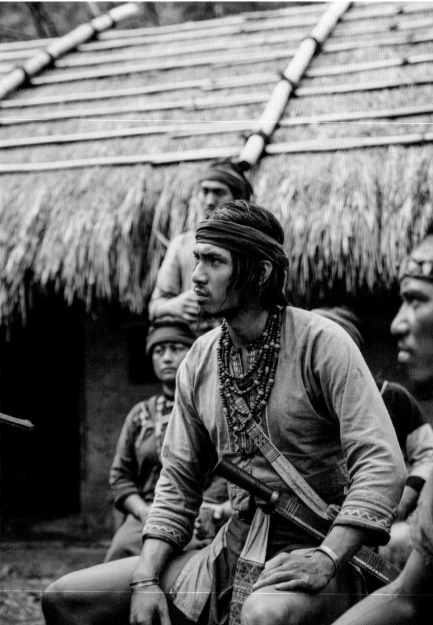

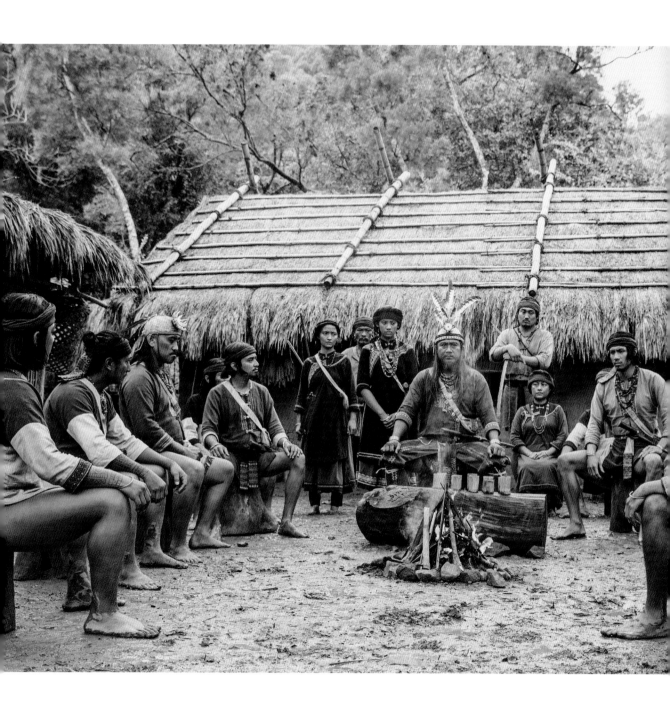

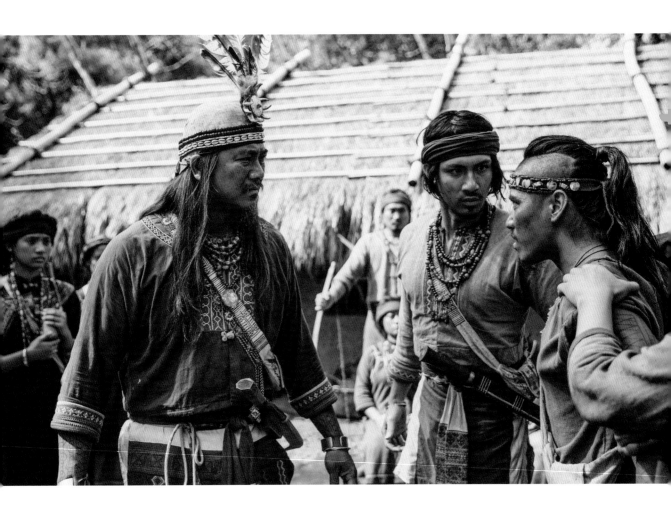

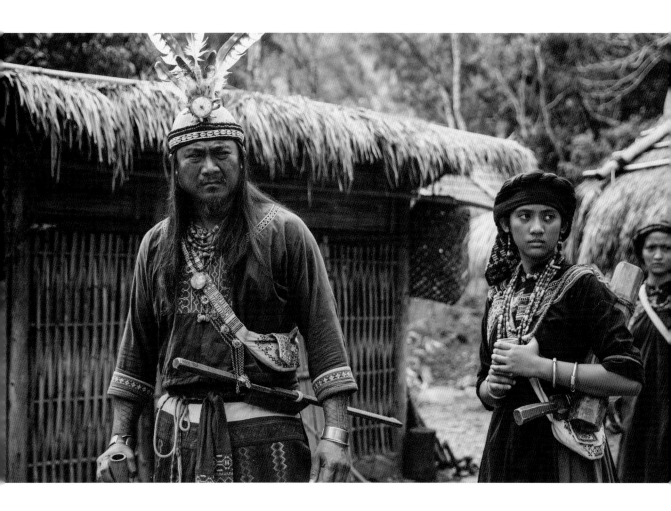

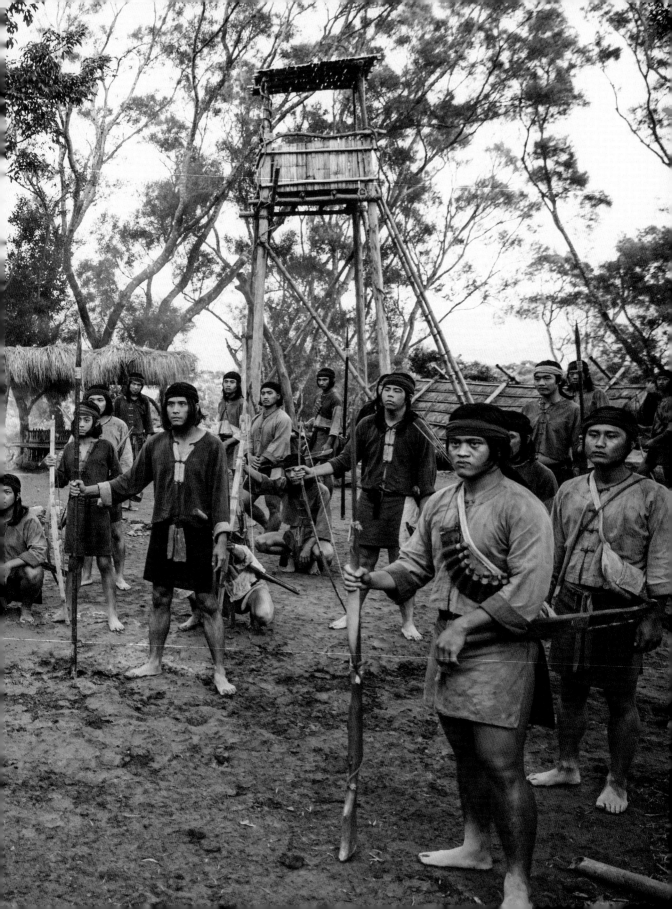

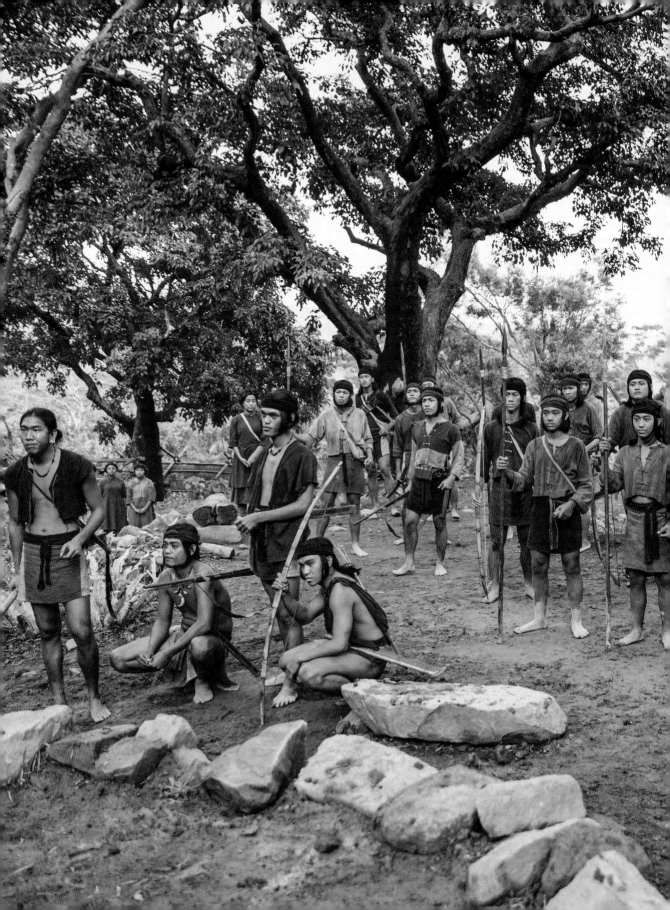

文明對妳的族人來說，
像熱病。一接觸，
很多人撐不過去。
撐過去的，
醒來，
一切都變得不一樣了⋯⋯。

缺乏醫療資源和藥品，熱病侵襲著半島，蝶妹也倒下。李仙得到瑪祖卡墳上乞求，希望蝶妹好轉，卻在蝶妹痊癒前，決定親自上山作個了結。臨走，他囑咐蝶妹到打狗去，至少不要因部落交戰傷害到她，不要跟著他一起喪命。

李仙得逼阿杰帶他和必麒麟進部落，卻遭到偷襲，成了斯卡羅的人質。雖然必麒麟對李仙得作為並不贊同、更氣他讓蝶妹陷入背叛族人的處境，但美國領事若此時死在部落，琅𤩝勢必會被美軍夷平，族人將無一倖免，蝶妹、阿杰都活不了，必麒麟苦思應變之道。

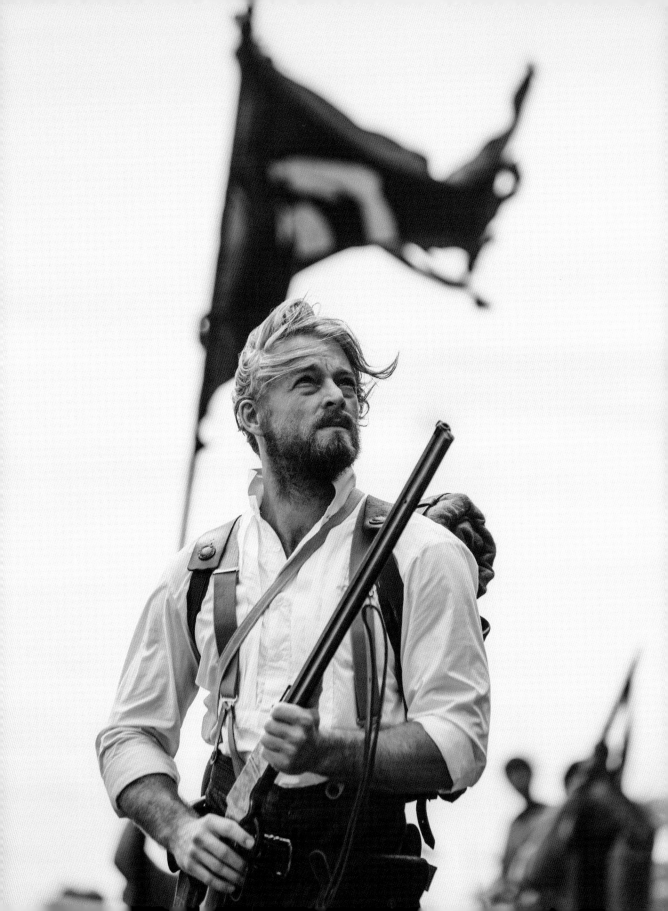

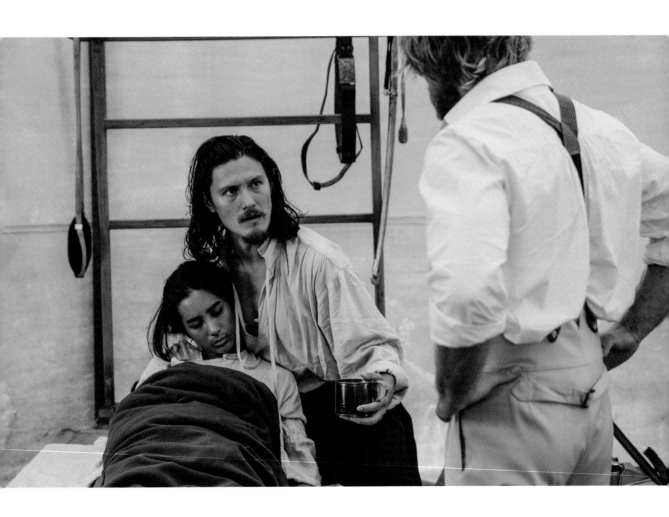

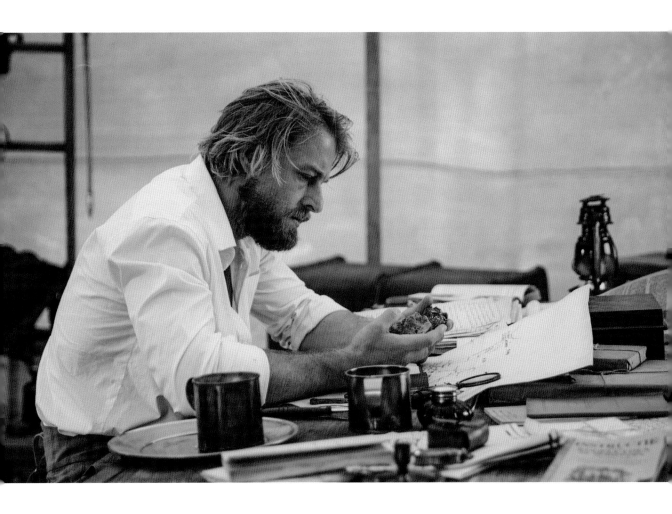

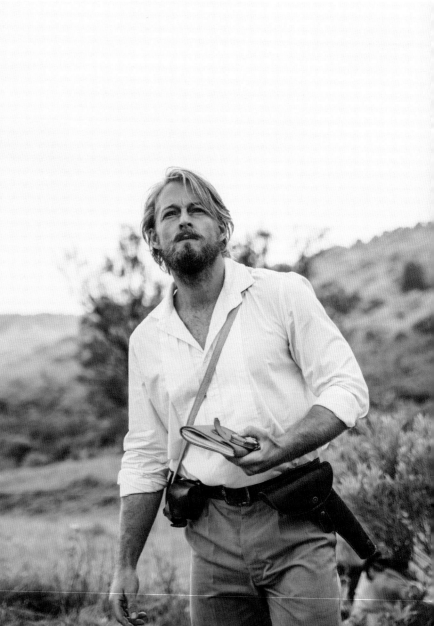

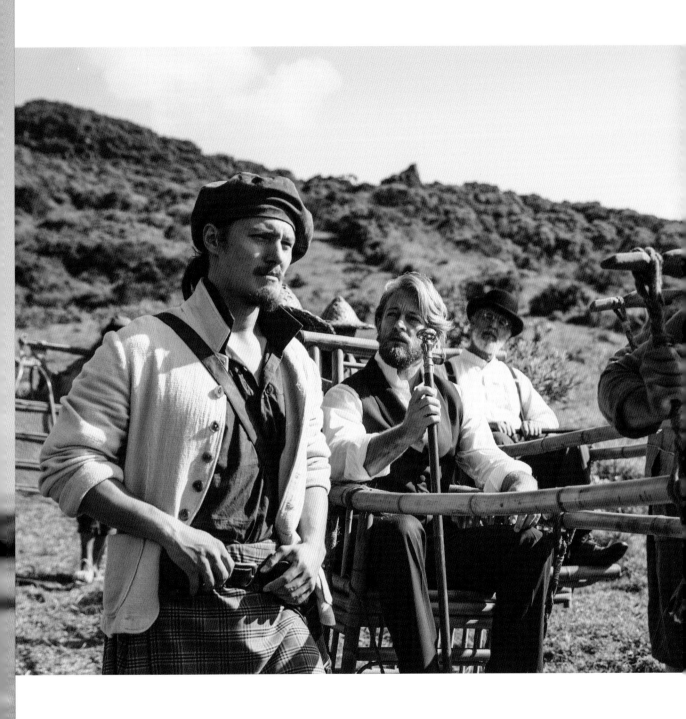

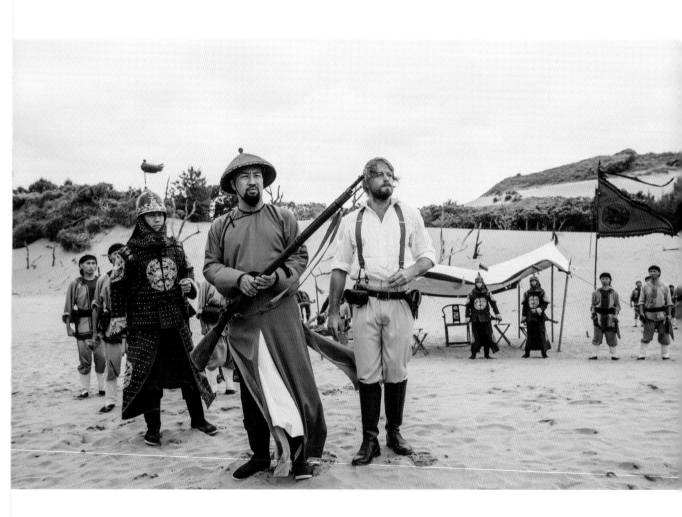

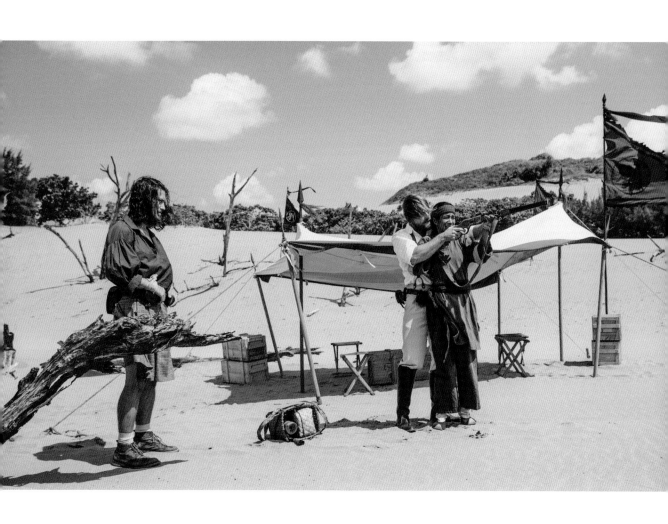

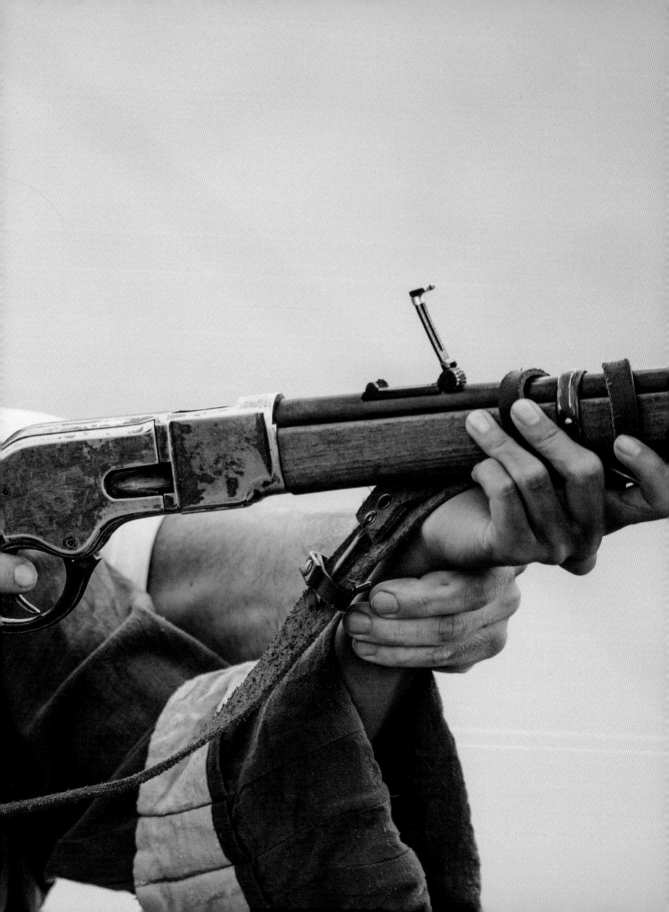

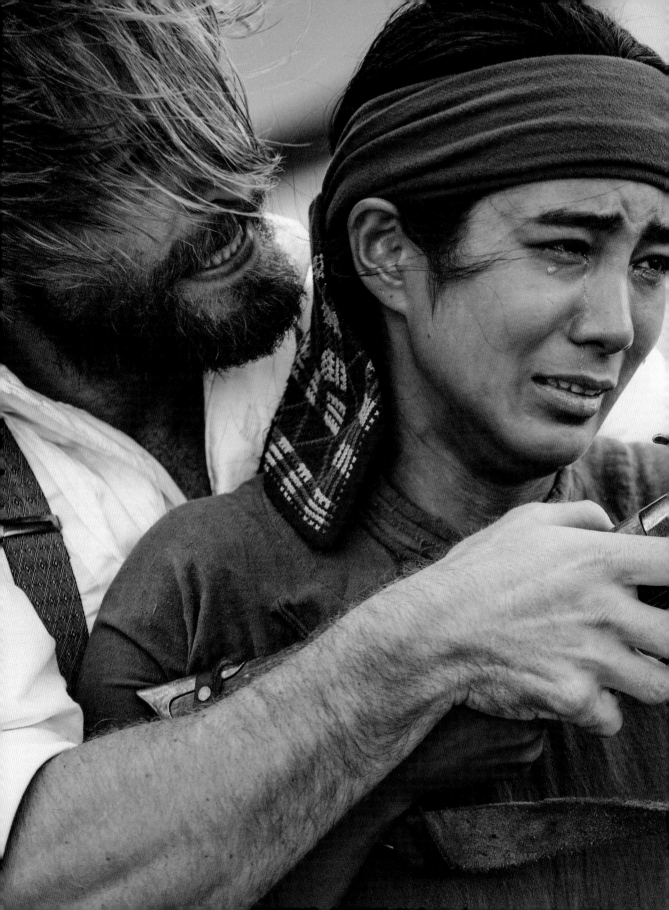

你從海的背面來，

看不清楚部落。

讓你看清楚，

再當部落的朋友⋯⋯

仇恨往往發生在無辜的人身上，李仙得堅持要真凶不要頂罪，卓杞篤堅持絕不出賣部落兄弟，族人犯的錯都由他來承受！卓杞篤帶著被俘的李仙得走訪部落、帶蝶妹親臨這片孕育生命的地方，卓杞篤要讓他們一起看看外人以為部落的「不文明」到底是什麼！

那片土地美如桃花林，部落早就不是用砍人頭解決紛爭，而是懂耕種、勞動、早已懂得與山林共存。卓杞篤決定放走李仙得，不願帶給部落更多的傷害。

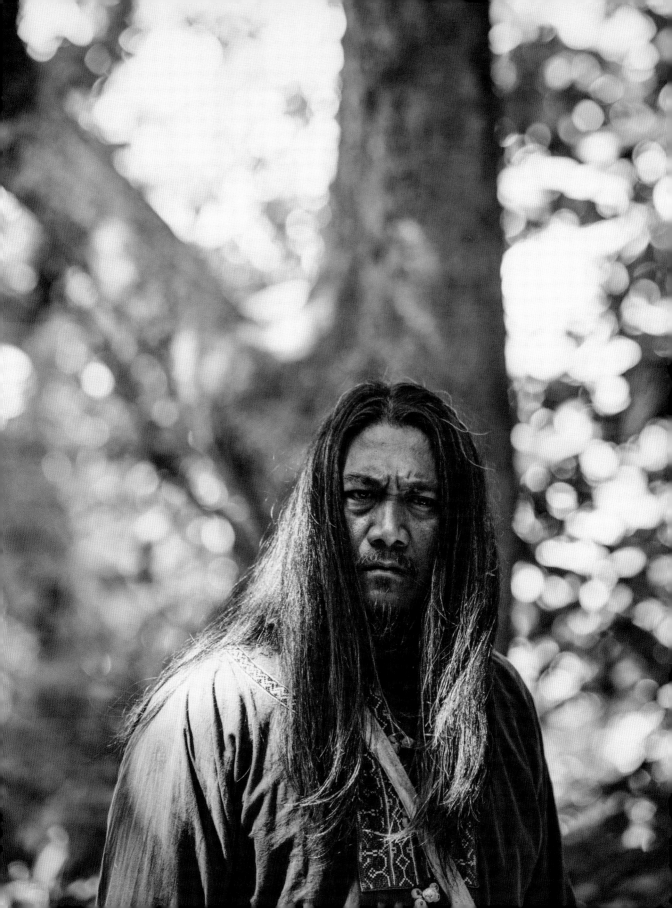

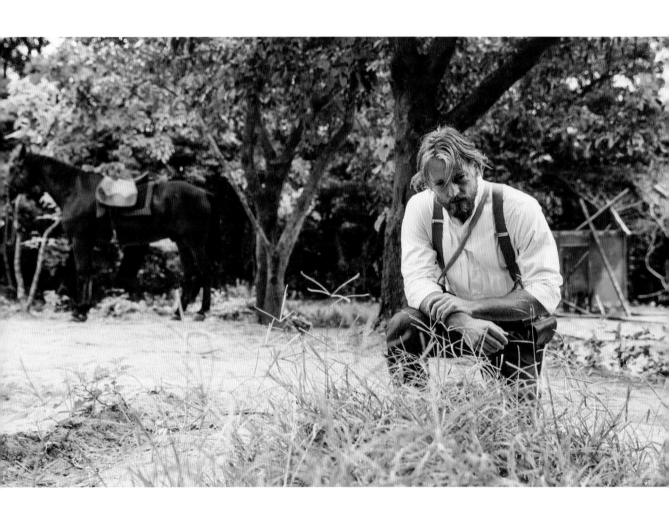

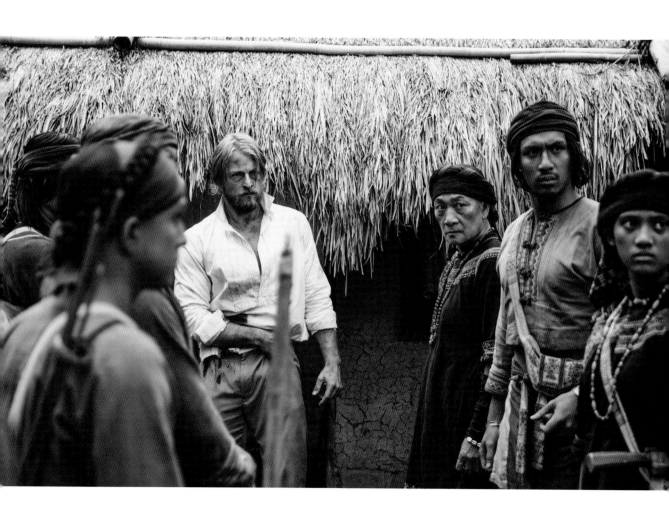

我們山居於此吧！

山下有鞋的足跡……

番刀留給山和風……

我們山居於此吧！

我束髮的紅布說……

儘管洋人答應不再追究，鎮琅軍卻在總兵一聲令下決定放火燒部落。部落勇士不曾害怕，在太陽閉眼時，他們用鮮血捍衛這片山林，李仙得趕赴府城請道臺勒令退兵，因羅妹號引發的戰鬥，終於告一段落。

在斯卡羅領地，十八社大股頭卓杞篤不跟清朝軍隊談，只跟洋人對話。他們訂下了日後如有洋人船員因風上岸，保障不受傷害的約定，受難的洋人會以紅布為信號，遭船難者，將受到斯卡羅十八社友善對待。

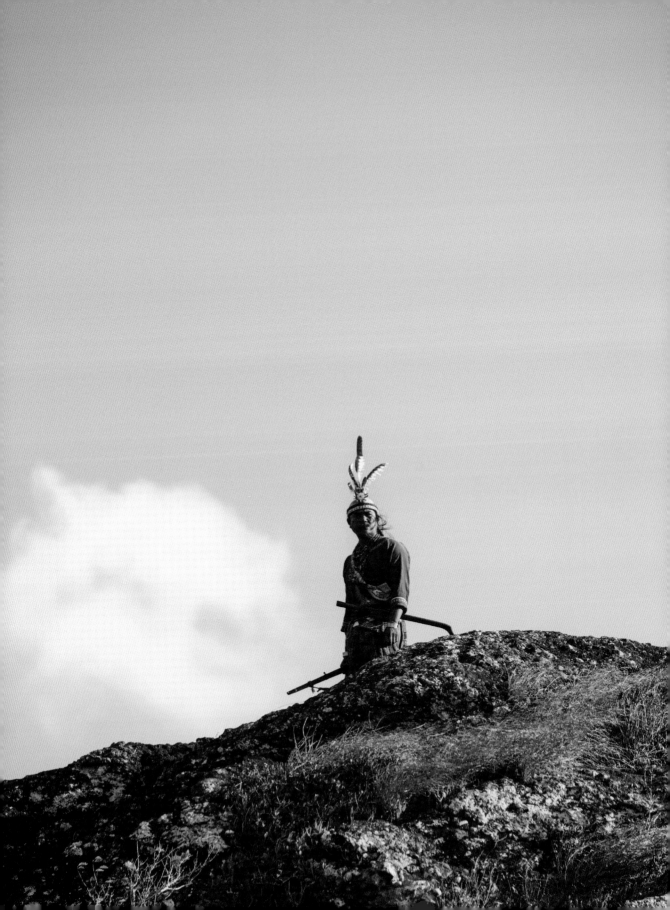

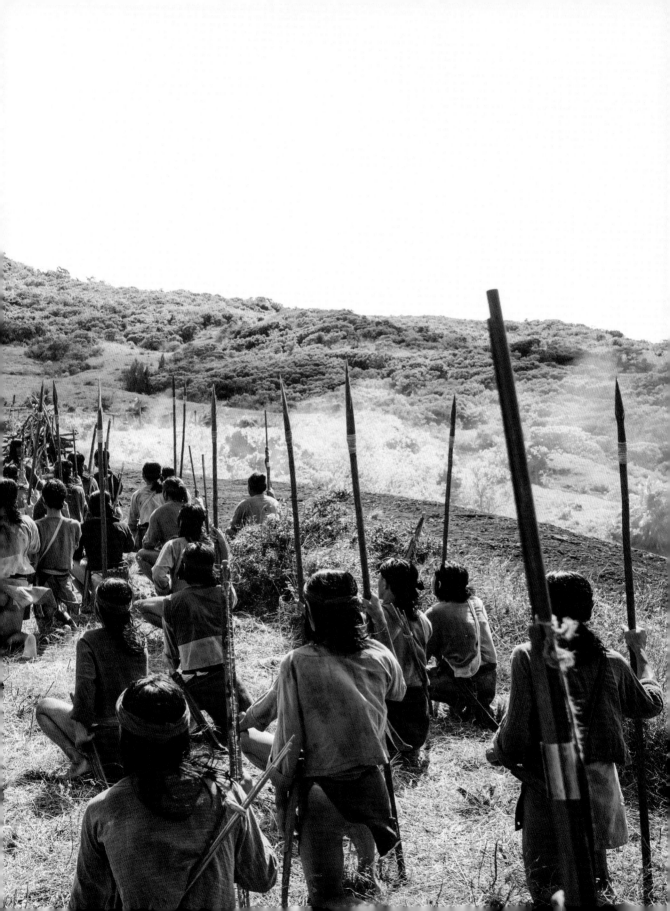

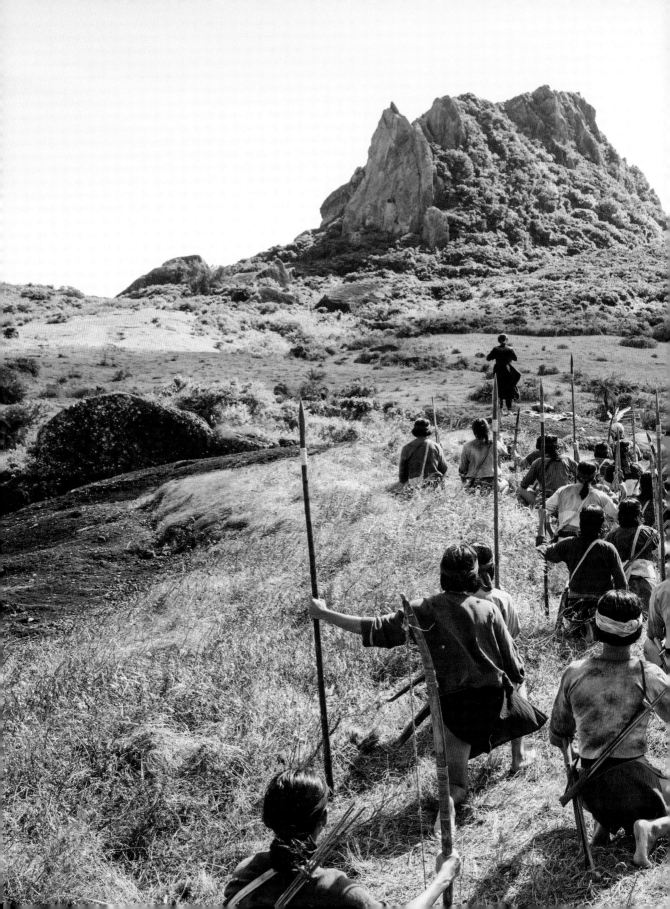

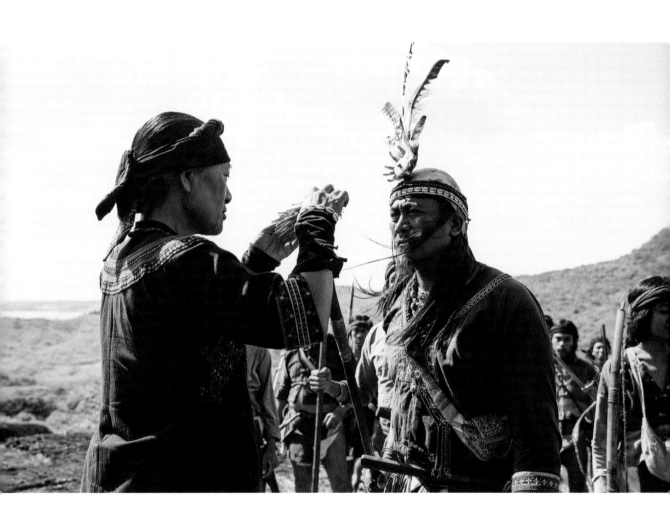

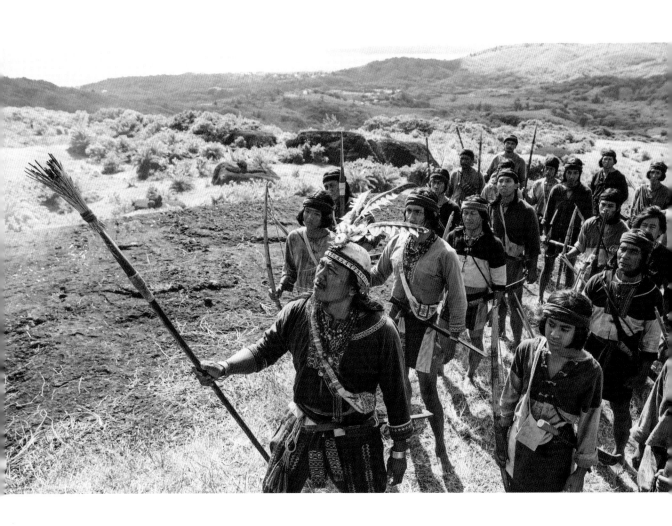

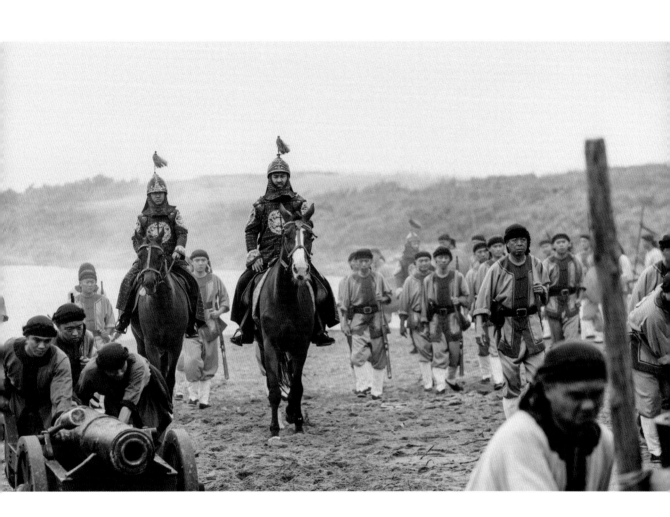

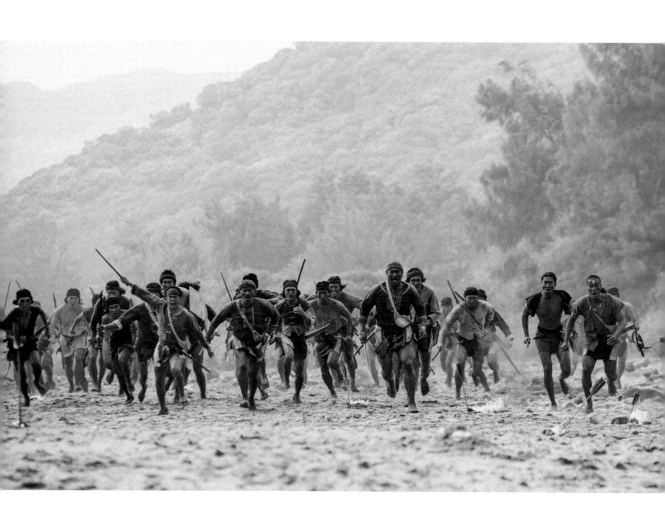

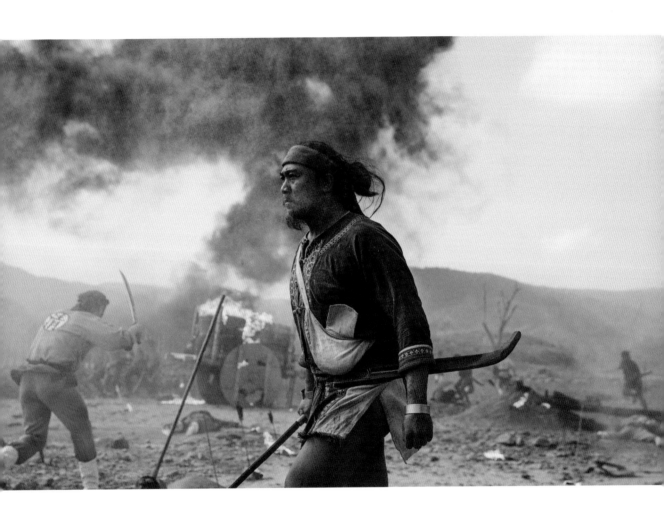

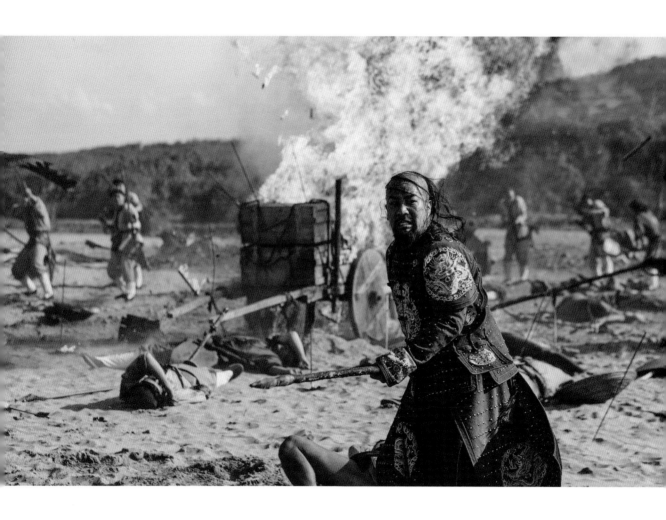

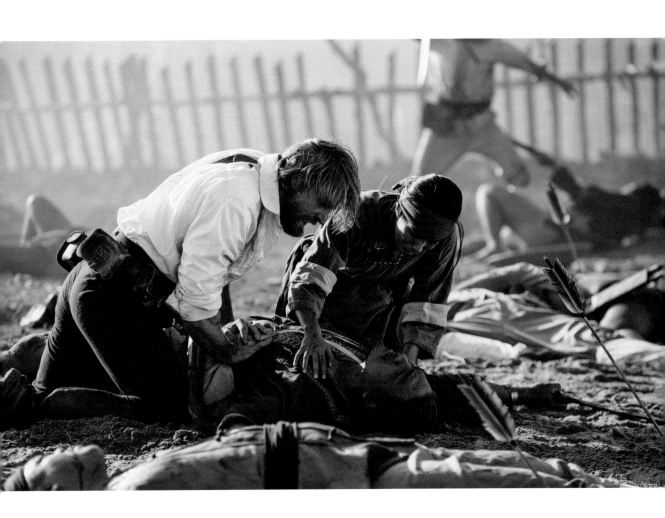

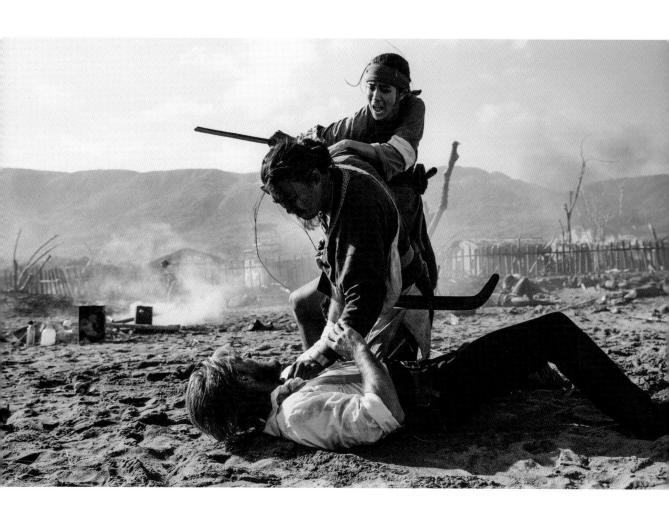

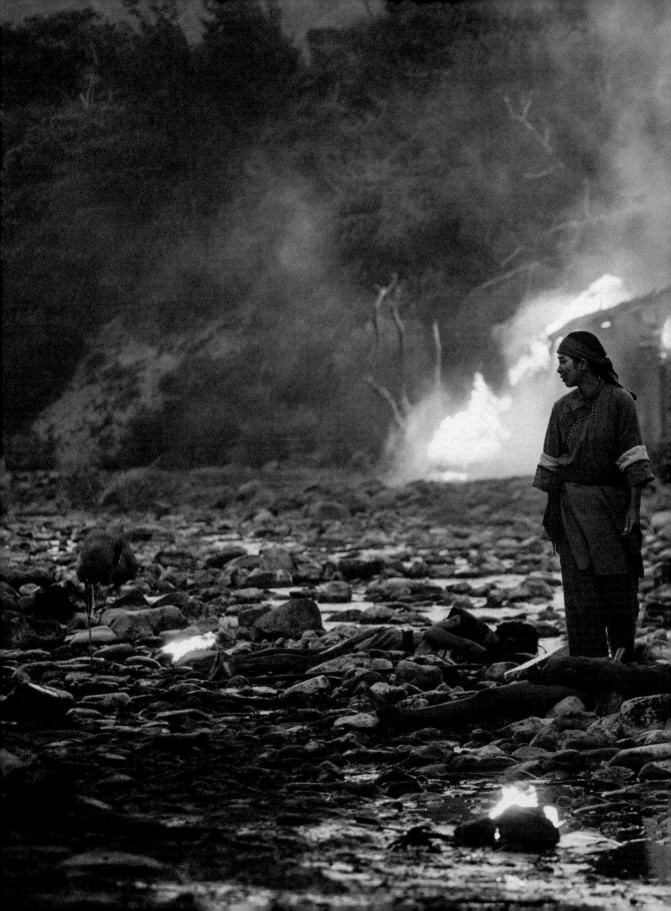

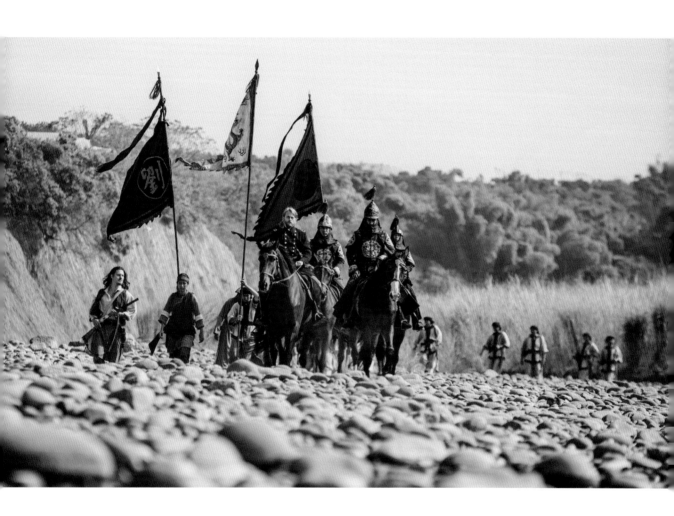

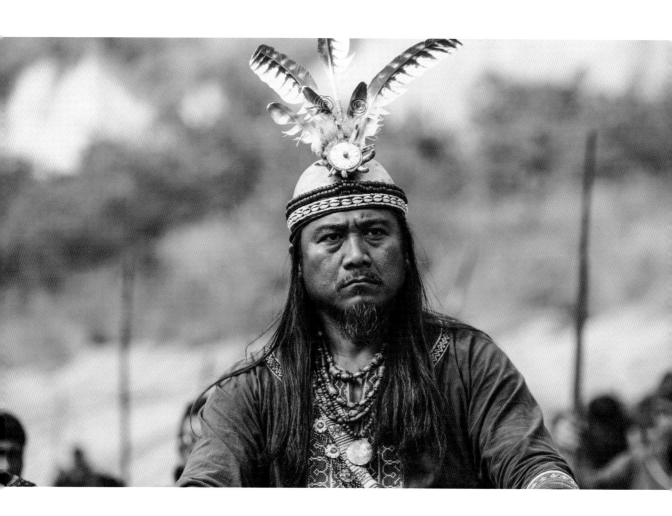

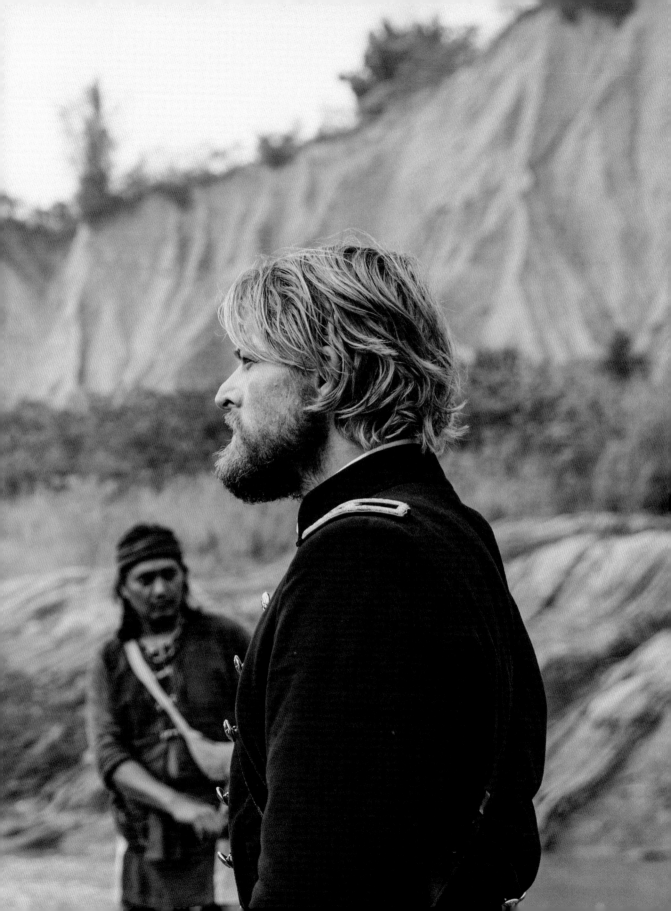

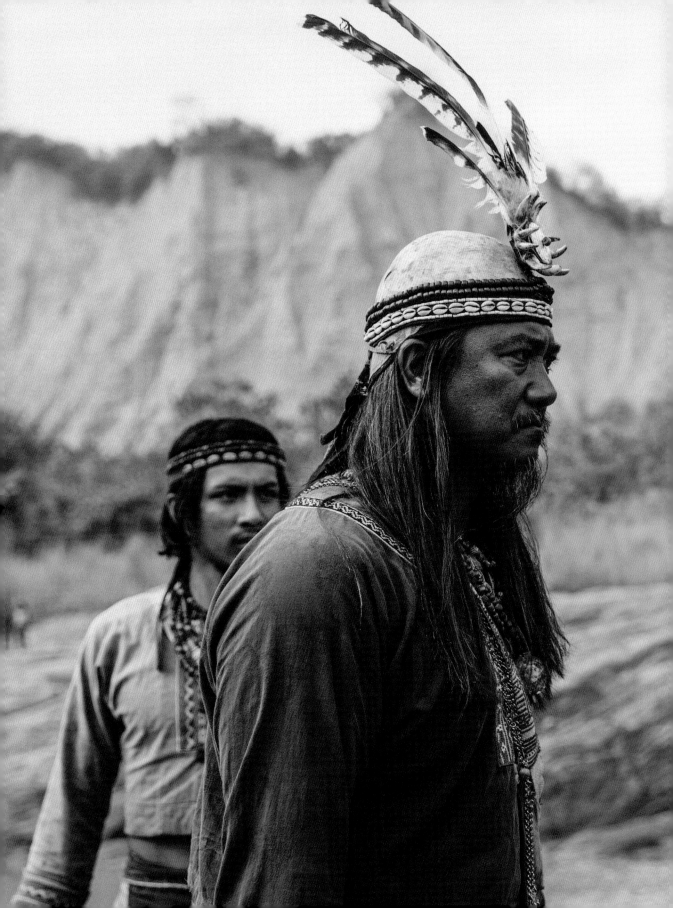

勇士會守住承諾，
藍眼人朋友也是勇士，
也不會忘記他曾說過的。

一八六九年二月，李仙得再度回到琅𤩝，二月二十八日與卓杞篤、阿杰再度會面簽署〈南岬條約〉，更重要的是，他與必麒麟、萬巴德醫師要去見那個對他而言獨特、美麗又如此勇敢的女孩。

I've returned to see you once again... You were my servant, my friend. Formosian Princess... TIAPMOE...

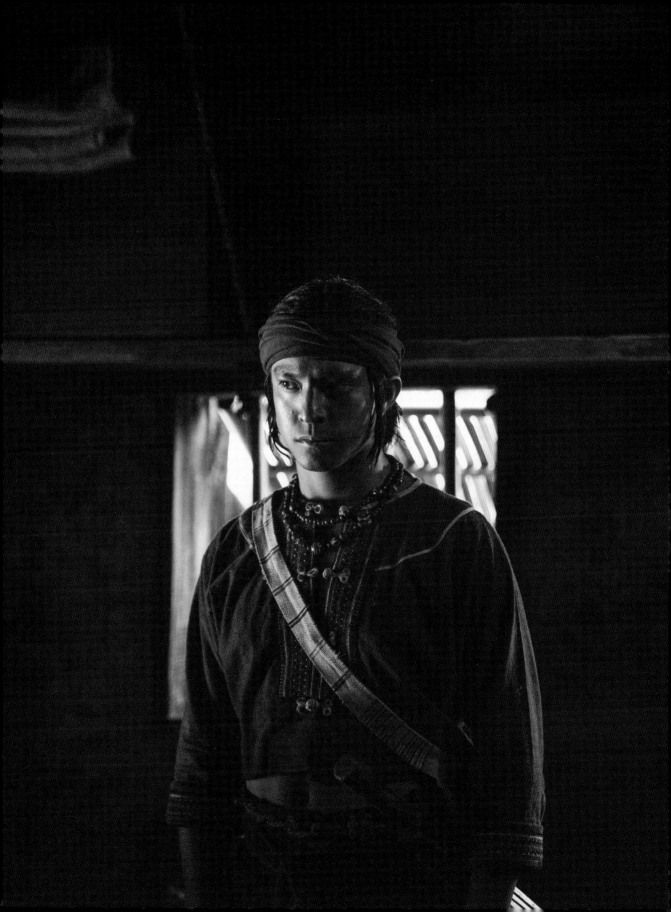

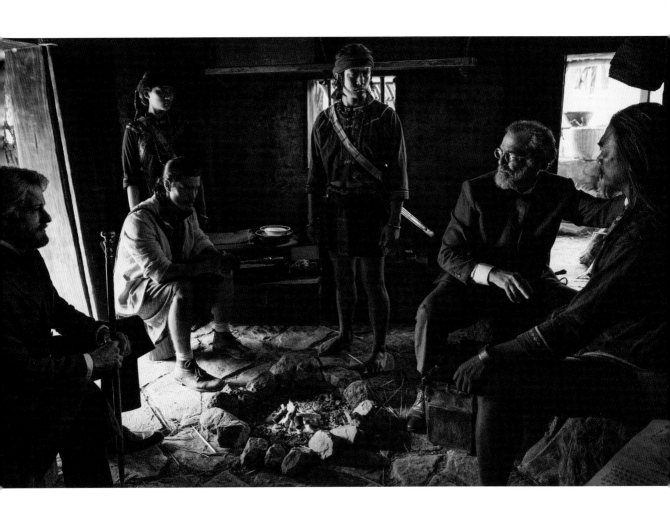

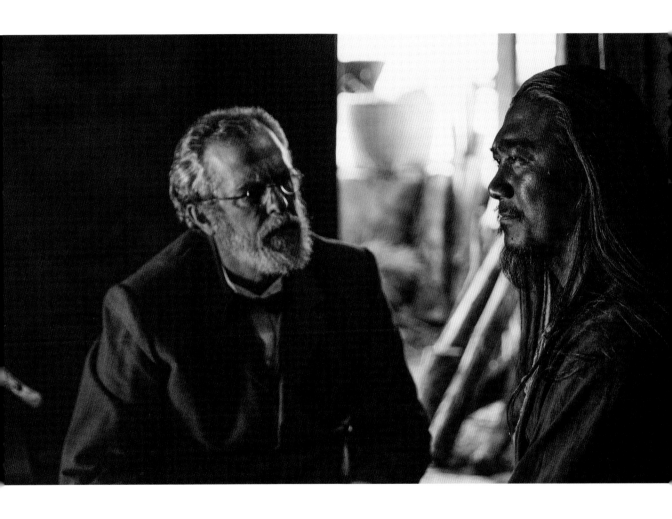

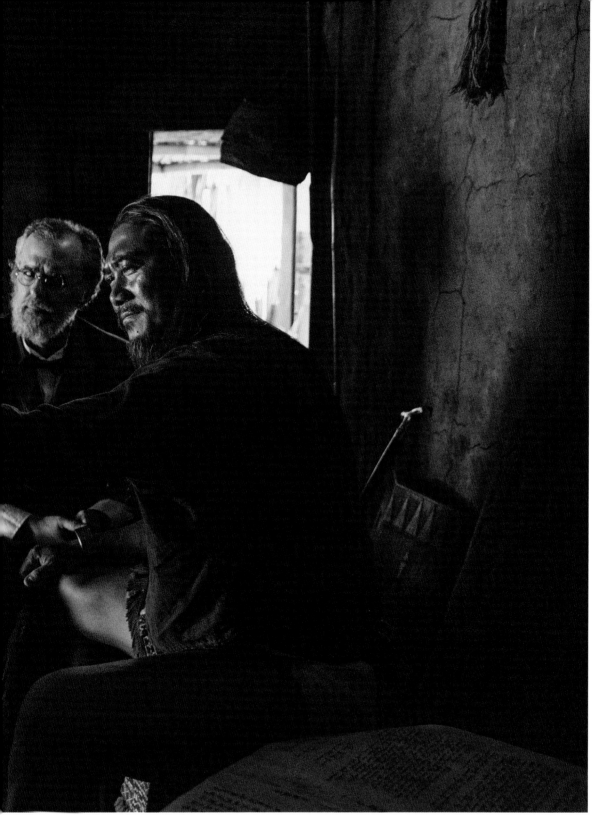

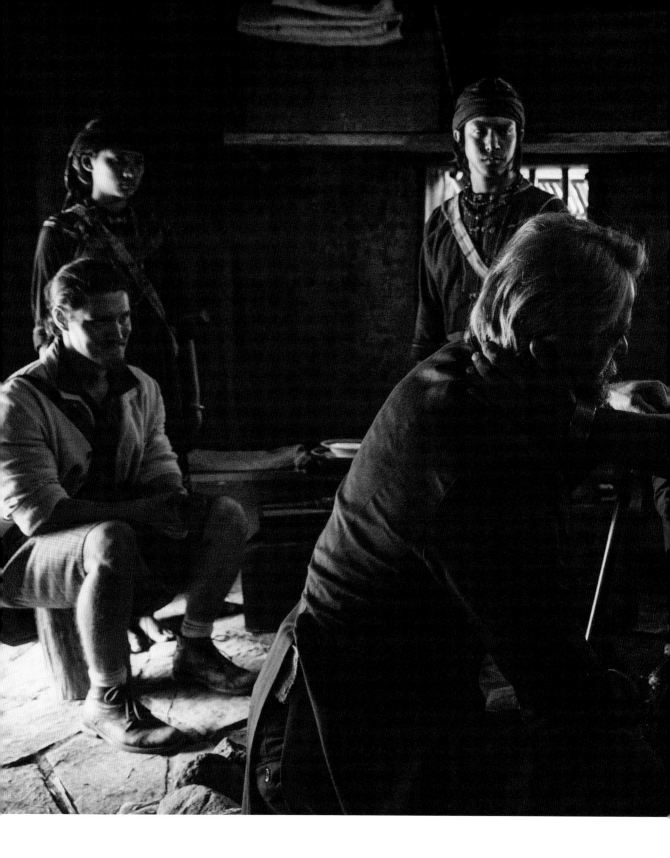

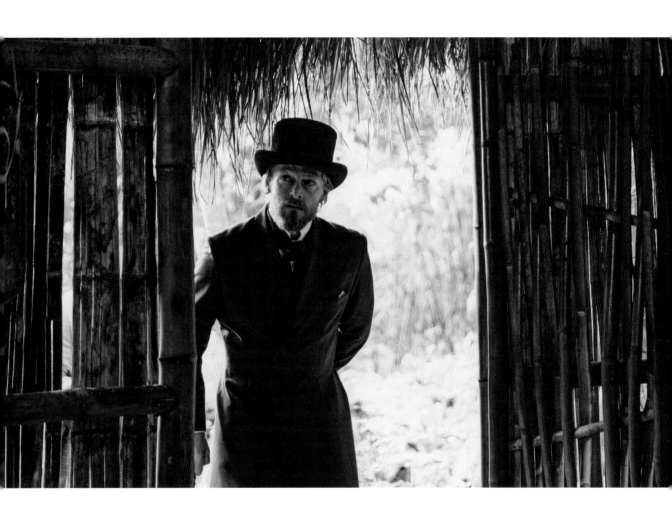

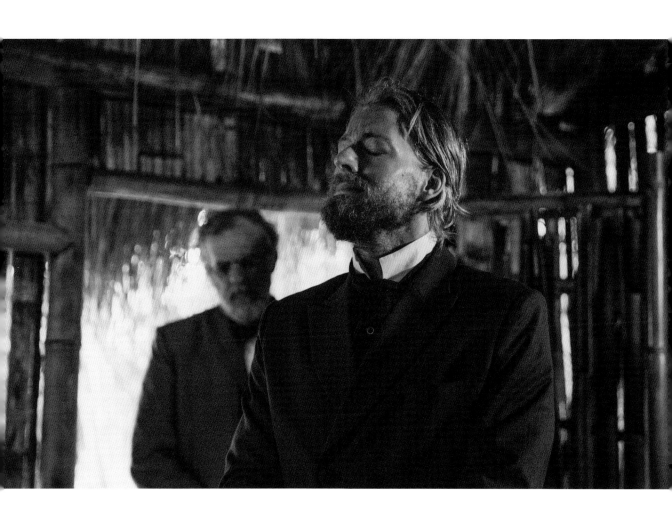

相思樹花飄
太陽閉上眼睛
水鹿飲下白彩虹
你從海的背面過來……

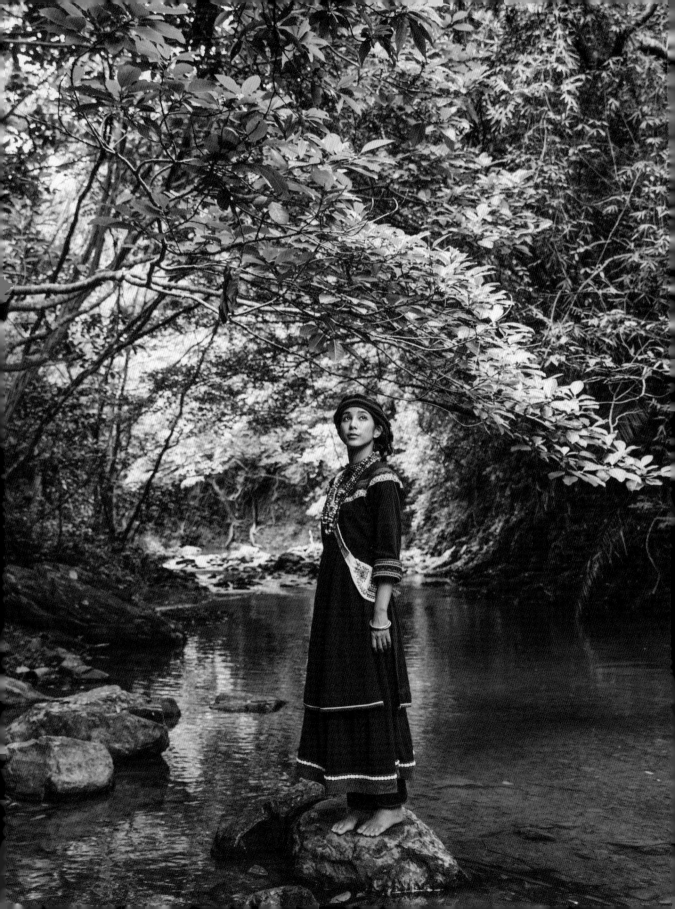

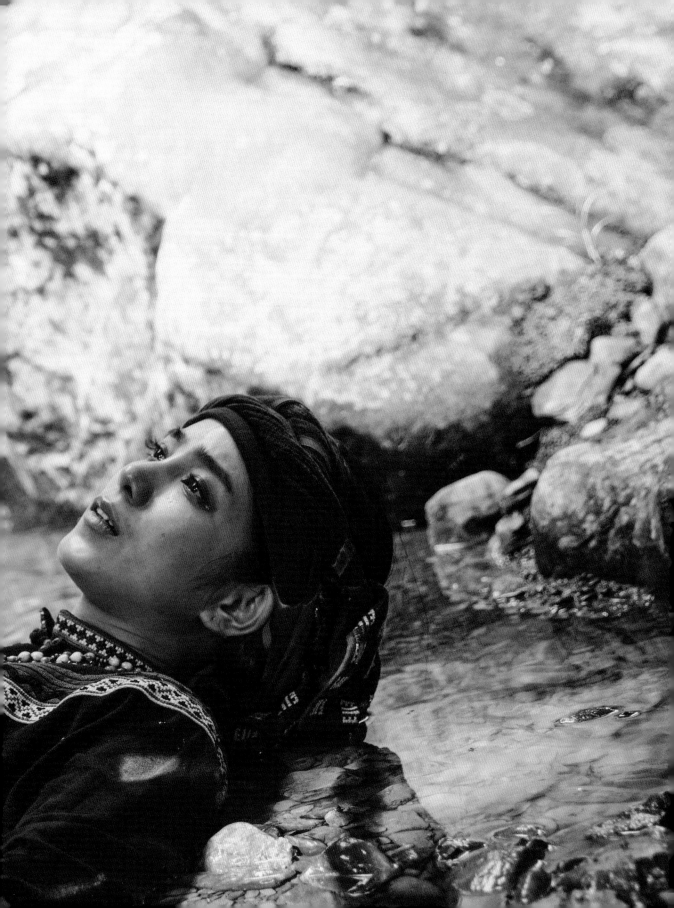

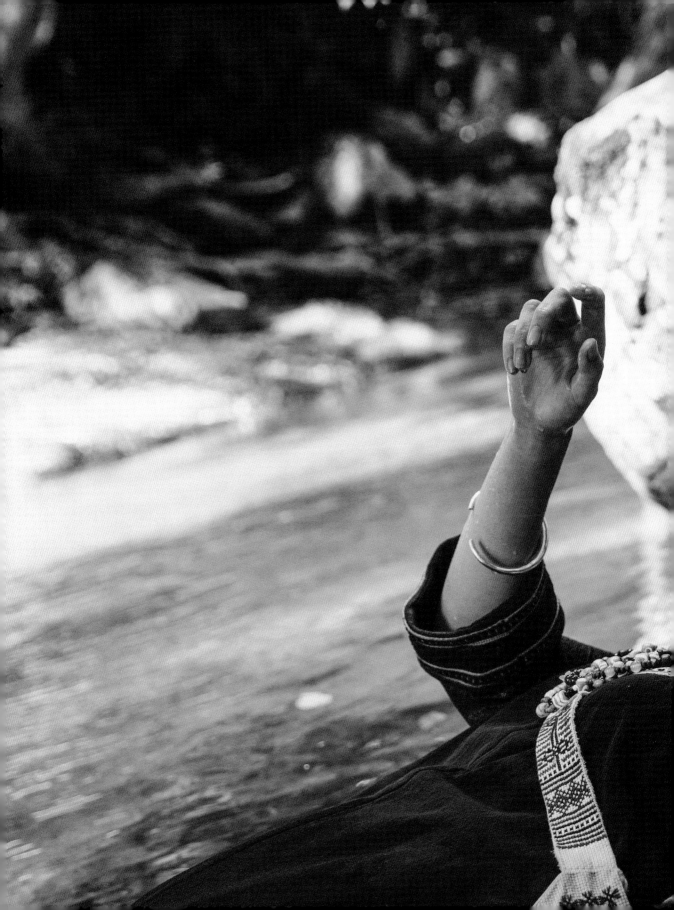

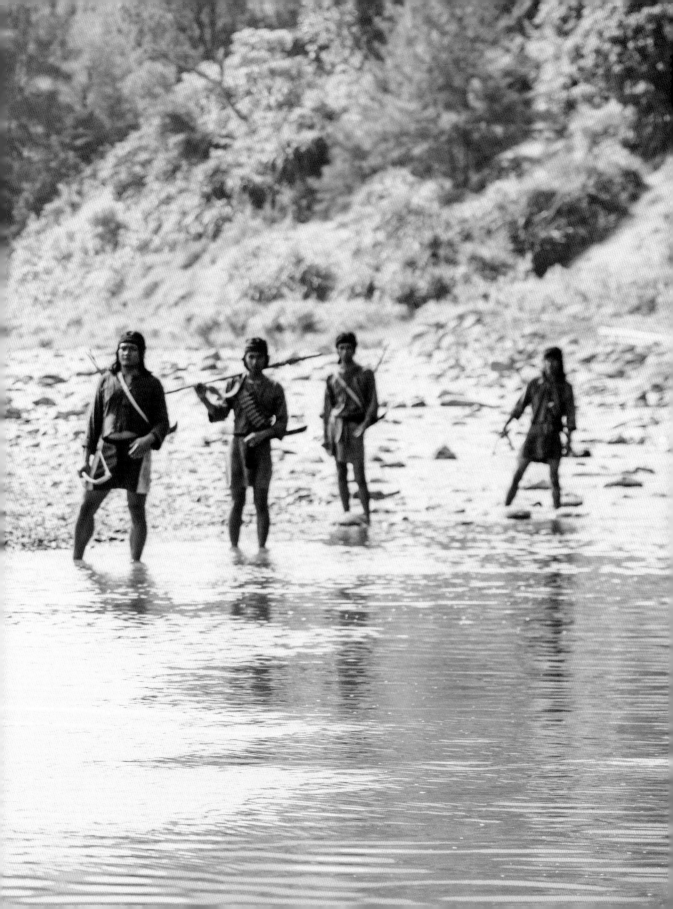

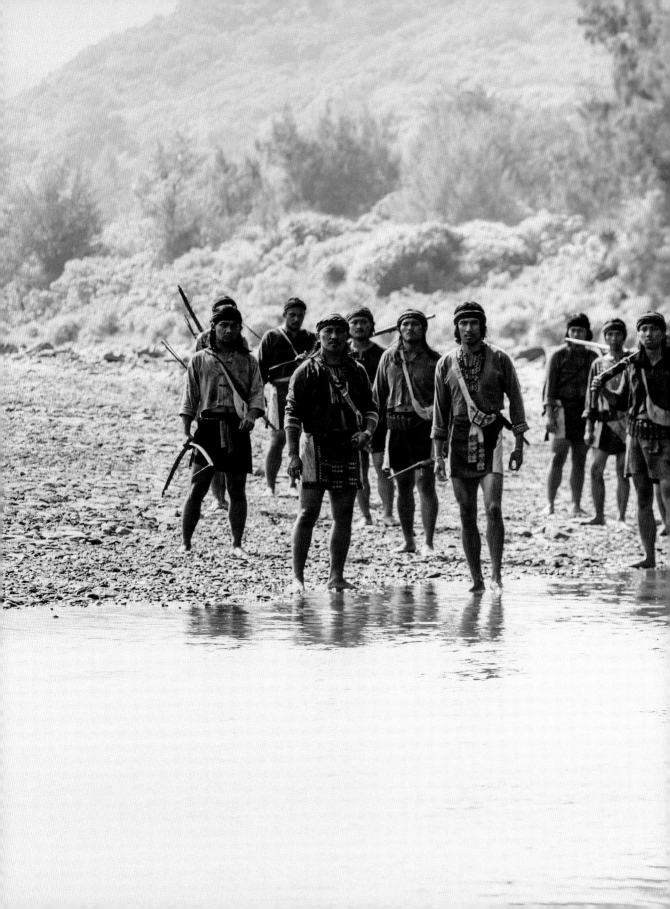

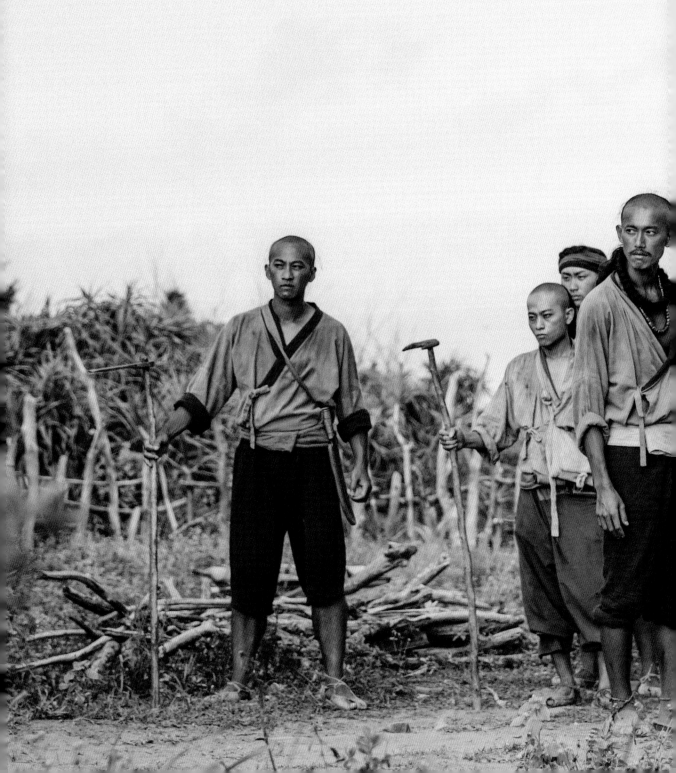

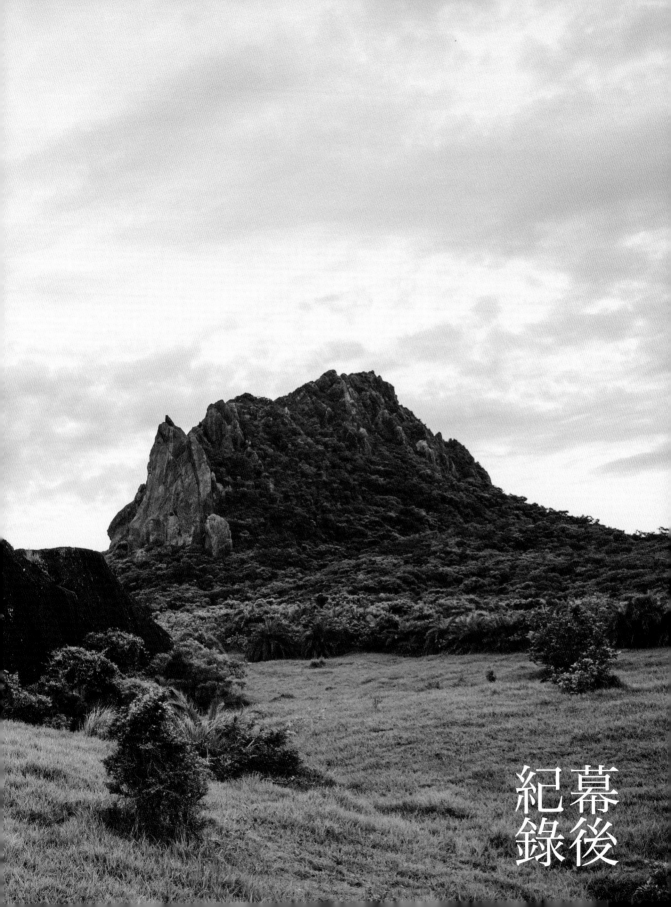

幕後紀錄

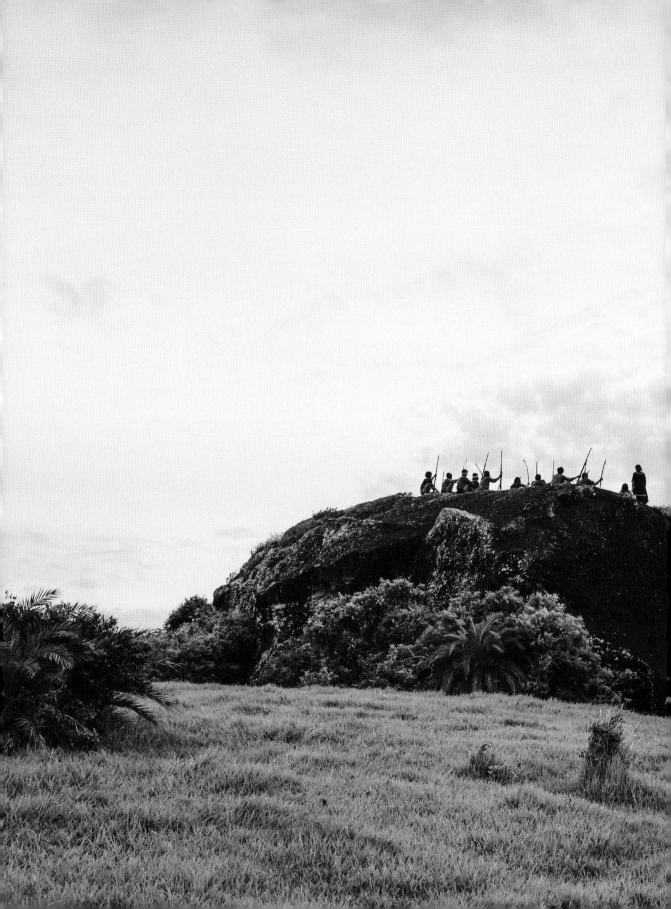

劇照師
陳威逸

――

尋找古旋律和古戰場
一部講述臺灣百年族群的故事
身處叢林與礁岩望向大海
一切開始有了想像
這是一段心靈的旅程
也是一場艱辛的旅程
我們在祖靈的大樹下
擺上檳榔、菸草和小米酒
誠心表示我們的善意然後喝下一口小米酒
小米酒若是甜的代表祖靈歡迎我們的到來
我們要比他們跑得更快
我們要爬得更高、潛伏得更低
我們得浸泡在海水和溪水，雨水和汗水
戰士的咆哮、祭師的禱念、頭目的宣示
像大山的堅毅，又像細川的涓流
崇敬的不是他們的身分
而是眼神流露出的堅毅情感
每一顆鏡頭都是賭注
萬里無雲的大晴天
可以只為了等一朵雲
在太陽下曬上好幾個小時

美術指導　許英光

這部戲主要搭建的場景有府城、豬勝束社、統領埔、柴城、社寮、保力、龜仔甪社，完全從零開始，要將空地變成部落、城鎮，搭景的房屋也不能太少，太少就不成一個聚落，所以全部加起來應該超過一百間。每個聚落都有各自的特色，不容易蓋，像是要還原當時的土角、茅草房、土牆壁，還要克服艱難的環境氣候，大風大雨大太陽，每天十幾次這種事，氣候真是最大的挑戰。

每一次進入原始叢林，鑽在大岩層底下，覺得自己像一條魚游來游去，旁邊都是海中浮出的珊瑚礁岩，還沒被破壞的原始環境，沒辦法言語形容，當下會發現大自然的力量偉大，自己在大自然中很渺小。

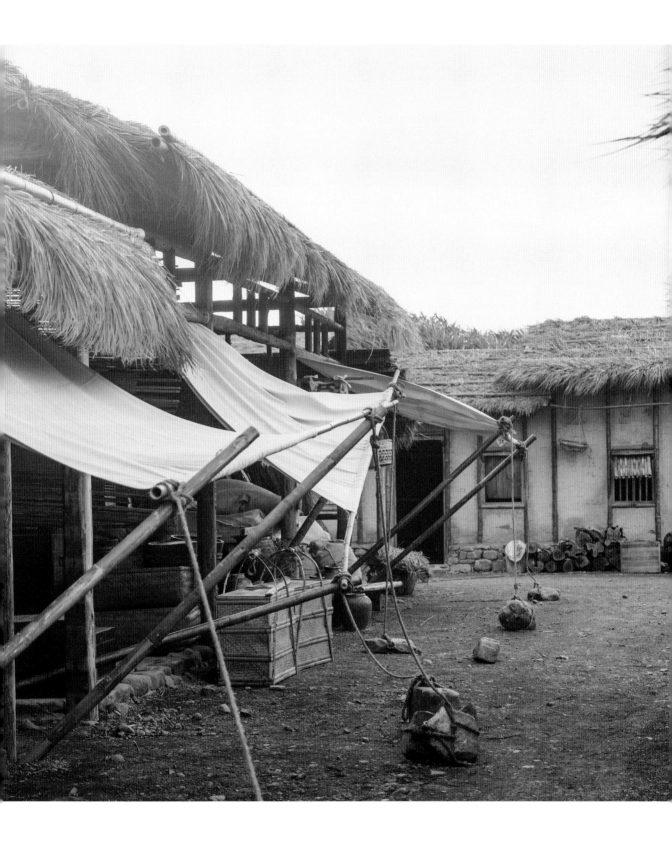

服裝 ——

姚君

為《斯卡羅》設計製作的服裝量至少有四百五十套。

我們堅持戲服不能省略傳統的手工刺繡。拜訪排灣族的設計師，如阮志軍先生，他是致力於排灣族傳統工藝的服裝設計師，我們的圖騰設計師花了三個月的時間設計出大量繡片，運用在所有的角色上，包括領片、袖口、頭巾、腰帶、裙片、裙襬上，在圖騰上做了非常多的考證。像是卓杞篤的開敞褲，戲中只有在重要的場次穿著，但它的製作成本卻是最高的，它的手工刺繡是所有服裝中最多最繁複的。

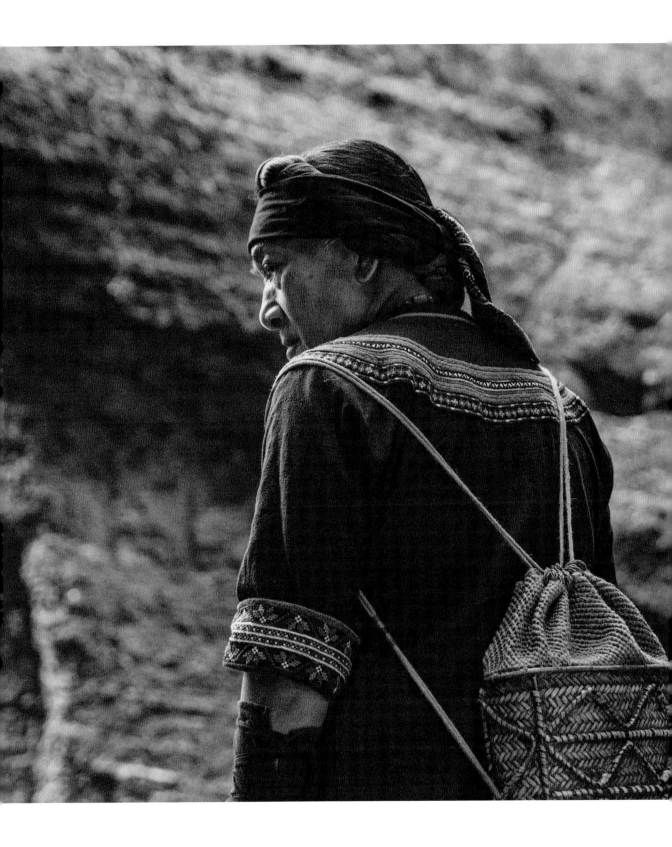

梳化

許淑華

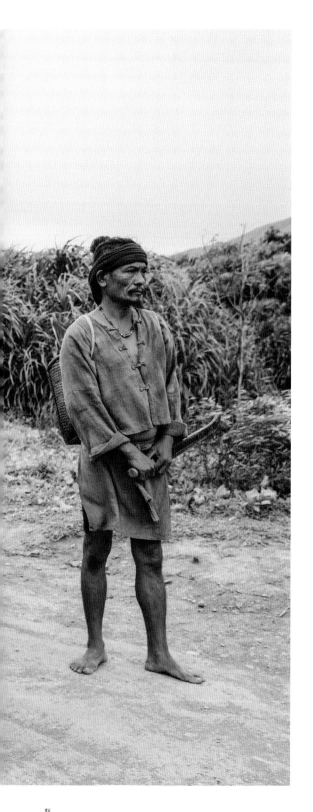

各族群的族勇造型，例如髮型和頭巾綁法，需加以分類，膚色和裝扮上，每個族群仔細看都有些許的不同。光族勇就需區分，龜仔角用當時比較悍勇，膚色比較深，其他族群如豬朥束、射麻里膚色差不多，則利用髮型區分。漢人男生剃半頭編辮子。婦女的話，包頭巾的多，少露頭髮。

以往拍攝年代戲，都是單一族群居多，《斯卡羅》則像是好幾部戲的各種角色都聚集在一起。梳化耗時，半夜三點半就要開始梳化，不只臉妝髮型，連脖子、手、身體和腳都要上深膚色，收工之後需卸頭套，洗頭套、頭巾，每天清洗，梳化跟收工後清理時間很長。

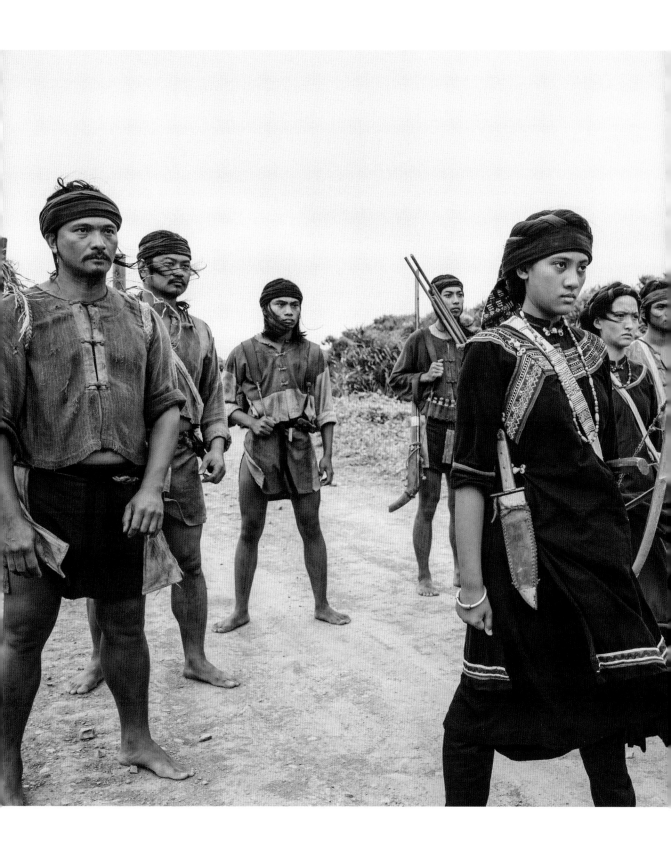

衷心感謝各部落領袖、長老、朋友全力協助

華阿財　潘進茂　陳明珠　潘佳昌　曾敏吉　龔山水　亞榮隆·撒可努
華恆明　許坤仲　張米枝　潘順枝　黃福妹　鐘明貴　葉吳鳳珠　葉德生
施雄偉　古英勇　杜詩豪　李德福　潘甄華　西格希·卡里多愛
林廣財　姚開陽　徐如林　童春發　曾貴海　邱若龍
施如芳　柯宗明　曹文傑　謝翠玉　林雍益　高君亭　張啟勝
吳村猛　徐慶餘　洪英修　蔡政良　潘顯羊　劉怡邑　鄭鳳　蕭惠美
陳志憲　董筱君　高加馨　許巴魯　鄭花金　撒古流·巴瓦隆

特別感謝
劉還月　施振榮　陳耀昌
潘孟安　吳麗雪　伍麗華　黃建嘉　葉澤山　饒紫娟
鄭麗君
文化部　屏東縣政府　台北市電影委員會　墾丁國家公園管理處
小墾丁渡假村　行政院農業委員會林務局　台南市政府

出品　公共電視台
威聖投資股份有限公司

出品人　邱再興　施振榮　曾繁城　雷輝
共同出品人　陳郁秀
出品人　楊奕蘭　饒紫娟
監製　於蓓華
協同監製　巫知諭
製作協調　李淑屏
製作人　林曉蓓
製作人　曹瑞原
總監製　許綺鸞

聯合出品
台北市電影委員會
Campbell Live Communication GmbH

台新創業投資股份有限公司
白氏資產管理有限公司
新光合成纖維股份有限公司

演出
查馬克·法拉屋樂　飾　卓杞篤
吳慷仁　飾　水仔
法比歐　飾　李仙得
黃健瑋　飾　劉明燈
雷洪　飾　朱一丙
程苡雅　飾　烏米娜
余竺儒　飾　巴耶林

雷斌·金碌兒　飾　伊沙
溫貞菱　飾　蝶妹
周厚安　飾　必麒麟
黃遠　飾　阿杰
夏靖庭　飾　林阿九
張瑋帆　飾　朱雷
曾美珍　飾　風祭司

谷無為　飾　萬巴德
王柏瑞　飾　貝爾
徐灝翔　飾　林老實
李信恩　飾　參將
吳湘純　飾　阿媽
許望生　飾　亞當
王振全　飾　道臺
法愛　飾　船老大
梅芳　飾　九媽

許辰安　飾　藍仔
陽吳恩　飾　麥肯吉
郭正宏　飾　瑪祖卡
林志祥　飾　司降

Gary Gitchel　飾　杭特船長
Viu Avalic　飾　加惹
Apuy kalauz　飾　小蝶妹
謝宇熙　飾　龔紅蝦
Piotr Mudra　飾　大副
Sascha Heusermann　飾　美軍士官長
Smith Brian Francis　飾　英國領事
吳坤　飾　理番同知
廖威迪　飾　道臺通譯

Erin Adele Clark　飾　船長夫人

張鶴騰　飾　德光
羅能華　飾　朱一丙助手
方致亮　飾　小阿杰
曾瑋中　飾　加別
陳冠豪　飾　理番通譯

賈斯汀　飾　美軍中尉排長
林道禹　飾　打石場師父
魏文俊　飾　哨官
杜葦立　飾　通譯阿清

Patrick McKinlay　飾　二副

蕭淑慎　飾　寡婦
吳朋奉　飾　船老大

卓杞篤隨行　林家祥　洪吳均　田金輝
伊沙隨行　方聖傑　山宏緯　黃凱倫　羅瑞平　陳曉華　賴承瑋　劉季陞
朱雷隨行　洪永潮　黃宇君　張劭勤　張劭祖　黃杜崴　江楚吳　秦佳年　楊海潤　許良賢
亞碌隨行　包耀榮　陳志偉　謝正男
司降隨行　鄭光廷　謝正男　紀勝文　陳瑞群
阿勞楚盜獵者　董康雨

林阿九助手　吳威慶
郎　黃正岡
武裝盜匪
打石場學徒　劉承昀　傅鈞澤　徐士桓
客家少年　蔡哲文　余昭慶　宋秉賢　張廷愷　許博硯　董廉強　蕭士鈞
澎湖少女　鄭伊庭　莊語珊　何婕瑜
澎湖船員　高振宏　陳柏憲　潘仕城　鄧軒奇
羅妹號船員　翁志泓　林立彥　鄧金富　陳柏村　陳瑞群　凌子皓
參　王堅煜　王欽弘　吳宇凡　李育修　林惇誠　黃鴻斌　廖國良　劉佳鎧　顏蜂駿
同知隨行　莊孟家　呂冠毅　辛子健　黃宏駿　謝育志　趙泳泰
德記洋行商人　胡彥騰　吳江益
洋行隨行
洋行老闆
洋行茶師　邱增郎
Sean Kaiteri
Jackson John Harve

斯卡羅

演出
何俊逸　李至晟　李郁飛　邱銘宸　陳柏憲　陳瑞群　鄧友迪

黑霸　黑霸
牧師　Andrew William Nicol
趙買辦　黃暉策

工作人員
導演　曹瑞原
編劇　黃世鳴
統籌副導　許綺鶯
副導演　黃駿樺
助理導演　林郁葉
場記　呂紹安
導演組支援　龐清正
製片總監　許光志
製片統籌　楊垣珊
生活執行　江秉叡
製片助理　李璨予　高詩雅
導製助理　陳莉蓉　游晨宜　吳秉樺　蕭士鈞
隨片醫護　廖思涵
司機組　李柏生　王俊雄　朱清暘　周初光　林勤輝　張哲雄
前導片醫護　何靜佳
財務總監　張瀚文
選角統籌　張亞菲
選角助理　張家禎　施采樓　許家瑜　文　捷
製作助理　林姿吟　黃益隆　張榮雯　康鎧雯　熊　偉　曾芷婕
　　　　　侯德芬　顏雍恩　蔡依霖　謝維哲　何俊逸
攝影指導　韓紀軒
攝影大助　闕壯萌
攝影助理　陳台勛　廖梓佑　王俊麟　賴忠毅
水底攝影　闕壯萌　黃駿樺
大場面支援　杜向勛
　　　　　　曹滿鑫　陳金助　何晟豪
攝影跟拍車組　力榮影視器材有限公司　蔣希禮　王宏瑋　呂偉銘　王曜愷

前導片助理　丁智盈　余元龍　葉柏逸
航拍師　動控科技有限公司　張政雄
D.I.T.　許哲豪
檔案管理協力　張政德
燈光組　盈鑫燈光技術工作室
燈光指導　丁海德
燈光助理　陳惠昌　吳毅宏　張龍恩　陳彥銘　謝家才
電工　蕭永森
氣球燈技師　阿榮影業股份有限公司　黃俊燦　陳秉宏　詹智傑
現場錄音師　陳維良
Boom operator　張譯鐈　吳正仁
錄音助理　張伊琇　郭家璇　蔡宛妤
前導片現場錄音師　李彥宗
錄音助理　許宛容
場務組　想飛企業有限公司
場務領班　程至中
場務助理　謝李瑞婷　李哲宇　巫國任　郭誠哲　沈建文
美術行政　林語樂
美術指導　于吉瀚
美術組
　黃燕平　沈羽倫　洪明成　李安弘　洪議曉　陳信順　張清華
　洪朝安　鍾英城　曾德福　張儀君　鄭曉玉　林家宜　陳忠明
　蕭羽彤　黃瑞南　高金玉　王士傑　林俊翰
陳設組長　曹政隆
置景陳設　許英光
技術諮詢　劉廣軍　劉　磊
道具設計　楊婷婷　陳巧為
場景組設計　陳政彥　楊雅嵐　廖宜昀
技術執行　蔡鎧鴻　林劭賢　陳葦杭
現場執行　曾約瑟
質感指導　林相如　顧越帆
質感師　陳姵羽
質感助理　陳文清　許英隆　胡慶發　楊苳永　楊世漢　羅紹煌
置景木工技師　陳永林　傅瑞澤　王聰敬　呂富田　莊佳叡　莊水文
　　　　　　　吳家禎　蔡芳源　連永富　黃貴強　謝承益

259

置景泥水技師 徐榮華 徐榮政 李清勇 邱軒浩 潘登峯 林素珍
置景竹藝技師 芳連明 黃俊童 黃元良 潘子煬 張傑智 張文建
置景竹藝技師 李清松 鄧勝火
置景草藝技師 李文斌 高天保 尤玉美 盧福桂 黃余來文 李福雄
置景協力 尤淑娟 詹秀香 黃月香 詹啟武

道具製作協力 眾鑫鐵材行 大明金實業有限公司 義和木業有限公司
佳信營造工程有限公司 盈翔建材實業有限公司 大昇工程行
沅一興業有限公司 隆安重機械出租行 金聖工程行
世樺木業社 泉記土木包工業 高新竹行 巴舒亞生活學苑
磐鑫實業有限公司 磐石企業有限公司 黃水吉
西灣海洋 樂樂手創屋 黃碧梅
古之塵原住民文物工作室 孫貴峯
寶島窯殿福志 兆意拼布 趙惠美 香河竹藝 詹秋河
原威物件創意文化有限公司 拉夫拉斯馬帝靈

製作助理 梅鳳企業有限公司 三和鐵工廠
遊玩生活文化創意有限公司 孫業琪
游主渝 楊筑喬 戴至宏 鍾承昀 陳昀蓁 紀品雯 郭亞欣

動物協力 朱容瑩 葉榮宗 劉繼文 宋炳堂 黃文林 張永忠
張勝輝 水牛學校水牛米米 德協犬舍

製作執行 葉伊宸 何佳容 趙婉伶 劉彥佐
協力執行 林千茹
服裝製作 阮志軍（巴魯祖孥工坊） 秦家班戲劇服裝社 盧克魯工作坊
梳化指導 姚君
執行造型 莊靜雯 田宇寧
服裝助理 許書瑋 莊千雅 方藝臻 陳可中
裁縫 顏柯寶蓮
髮型師 陳靖緁
化妝師 賴麗卉 林碧娟
化妝師 許淑華
頭套師 張樂
化妝大助 郭珈君
梳妝大助 王馨瑜
梳化助理 梁弘諺 吳昕玟 徐立珉
前導片助理 張允
前導片實習助理 凌施俊彥 陳泊銘 傅娟 呂姵珊
動作組 肆號動作影像工作室
動作導演 洪呈顥

副動作導演 范耕華
助理動作指導 陳俊宇
武行 陳昊森 涂力榮 林佳承 張威揚 黃君誠
萬明岳 林立揚 蔡哲文 羅梓誠 劉承皓
吳沛修 呂玫成 王盈凱 吳東軒 林家良
爆破組 澤影映像電影特效有限公司
爆破指導 陳銘澤
爆破助理 時懋楷 李榮哲 陳聖杰 呂革進 陳俊宏 任傑 曾葦菖
特殊化妝暨特道製作 王嘉瑩特效化妝造型有限公司
總監 王嘉瑩
團隊人員 徐永青 傅堯云 賀芊瑜 徐千婷 楊舒閔 盧玫璇 李靜姮
藝術總監 曹凱評
平面攝影 行影映畫
劇照 陳威逸 余到
劇照協力 陳又維
角色形象視覺 曹凱評 陳威逸 余到 莊少橙 蔣秉翰 李思敬
海報視覺設計 莊少橙
前導海報設計 方序中
前導片名題字 董陽孜
幕後紀錄片
製作 真視覺有限公司
導演 林劼軒
攝影 劉勁宏 陳傳銘
剪輯 吳曉蘆
文化顧問 龔山水
精神指導 獵人學校（台東新香蘭部落） 亞榮隆‧撒可努
族語監督 kivi華加婧
族語協力 sejeng周秀蜂
族語支援 sadrungay黃正男
特別感謝 李如意 台200線的部落vuvu們
客語指導 倪浚哲
台語指導
英語翻譯 杜南馨

英語共同翻譯　周厚安

對白字幕英譯　杜南馨

表演指導　杜南馨

表演老師　平颯絲　達瑪優瑪
　　　　　黃采儀　吳怡臻

剪接指導　杜敏綺

剪接助理　林谷芳

剪接協力　林雍益　江函涵

後期製作　大通影視　曹惠雯

數位套片　翁詩晴

數位調光　江怡勳

前導片調光指導　曲思義　江怡勳

視覺特效製片助理　馮靖雯

視覺特效製片　陳彥君

現場視效助理　陳晏平　蔡承錕　江怡賢

現場視效指導　嚴振欽

視覺特效總監　嚴振欽

視覺特效　罡風創意映像有限公司

CG視效指導　葉庭妤

片頭尾動態設計　陳晏平　閻柏安

角色和場景視覺設計　陳晏平　閻柏安

動態分鏡設計　嚴振欽

模型師　陳晏平　施和成　童譯白（白鹿動畫）

材質＆燈光師　江怡賢　曾彥偉　林璟鴻　陳莉容　丁鈺家
　　　　　　　黃聖芬　胡伊欣（白鹿動畫）　曾心妤（白鹿動畫）

鏡頭＆人物追蹤　應佩穎（白鹿動畫）　蔡政宏（白鹿動畫）

毛髮＆衣料模擬　鄭惠姍（夢想動畫）　郭紀威（夢想動畫）　李亞憲（夢想動畫）
　　　　　　　　陳晏平　曾懷儒　曾彥偉　林璟鴻　鄭惠姍（夢想動畫）

骨架綁定師　江怡賢　曾彥偉　黃俊瑋　李中魁（黑綿羊映畫）
　　　　　　賴彥霖（黑綿羊映畫）

動畫組長　江怡賢　曾彥偉　陳俊儒（黑綿羊映畫）

3D動畫師　羅唯嘉（黑綿羊映畫）　許博翔（夢想動畫）
　　　　　　江怡賢　陳威志（黑綿羊映畫）　鄭詠倫（白鹿動畫）　陳莉容　陳宜薇
　　　　　　曾彥偉　蔡承錕　白雅婷（黑綿羊映畫）　周芳瑩（黑綿羊映畫）
　　　　　　竇詠恩（白鹿動畫）　陳煜豪（白鹿動畫）　陳宜薇　李亮緯

專案經理　許博翔（夢想動畫）

FX特效指導　李佳彤（黑綿羊映畫）　李敏賢（黑綿羊映畫）

FX特效師　曾懷儒

2D視效指導　施和成　林秉言　黃緯誠

2D視覺特效師　林韋宏　陳文農（白鹿動畫）
　　　　　　　林韋宏　黃俊瑋　余采霈　李亮緯
　　　　　　　張藝騰　黃栢叡　林璟鴻　李芊吟　蕭于翔　蕭一慧
　　　　　　　彭智瑛　唐鈺淇　李婉鈴　劉文豪（白鹿動畫）

3D掃描　吳建寧（白鹿動畫）　熊各

動態擷取　許維家　許廷瑜　起點設計股份有限公司

製作協力　許允聖　中國科技大學數位多體設計系

主任　史曉斌

算圖農場主持人　郭嘉真

成員　連江祥　張國相　王明仁　王志維　蕭邵庭
　　　陳翊庭　劉佳育　賴傳霖

國家實驗研究院
國家高速網路與計算中心

後製錄音　嘉莉錄音工房

混音　黃大衛

音效　吳冠倫

對白編輯　王婕

編曲　張藝

作曲　陳小霞

音效指導　吳柏醇

音樂　張藝

音樂總監　陳小霞

片尾曲　風

片頭曲　陳小霞

製作　屋頂音樂工作室

執行長　蔡妃喬

專案經理　蔡振南

專案企劃　楊承坤

行銷總監　胡心平

行銷宣傳　徐家敏　高美娟　陳慶昇

節目發行　施悅文　童雅琴　吳岱穎　簡幸玲　蘇慧真

公眾行銷　杜宜芬　陳金德

行銷推廣　池文騫　黎佳嘉

公視＋影音串流平台

總監　林孟昆

督導　廖宸語　李彤

企劃　伍致穎　鄭文欣　陳珊珊　張毓如　張世傑

醫療諮詢　恆基醫療財團法人恆春基督教醫院
　　　　　恆春分隊　滿州分隊　墾丁分隊

防火支援　屏東縣政府消防局第四大隊

祭祀祈福　張米枝　張順枝　黃福妹　林志祥（司降）　鐘秀妹

頻道視覺宣傳　莊幼圭　蔡家銘　蘇惠玲　林怡慧

山域嚮導　鐘明貴　葉吳鳳珠　許溶智　丁新棟　王金華　葉吳鳳麗
　　　　　旭海夏客　潘佳昌　潘貞佩　李奕豪　鄭豐緕　潘文隆　潘鄭文鐘

山海戒護　曾敏吉　江新聰　賴龍仁　謝明清　鍾文明　古江評　林寬龍
　　　　　吳宜蓉　連聖凱　沈煒琇　衛俊德　潘登峯　徐士永　伍安慶
　　　　　林鼎育　簡富章　林武秀　王學仁　王韋堯　黃漢謹　莊力士

車輛協力　莊周敏　張又穎
　　　　　行情大腳車隊　台運大腳車隊　飆沙達人大腳車隊
　　　　　陳華龍　林志雄　王世豪　鄺政仲　張家銓　閻慶君

馬術協力　謝育志　林郁婷

馬匹協拍　恆春維多利亞馬場

馬術指導　格林馬術中心

大槍教導　中華民國八極拳協會　吳家瑋

清代禮儀諮詢　孔令偉

府城建築顧問　國立成功大學建築系所　徐明福教授研究室　吳秉聲教授研究室
　　　　　　　大門室內裝修設計工程有限公司　群牲聯合建築師事務所

攝影器材　蜻蜓製作傳播有限公司

航拍器材　動控科技有限公司

燈光器材　盈鑫燈光技術工作室

場務器材　力榮影視器材有限公司　想飛企業有限公司

車輛器材　協明影視器材有限公司　阿榮影業股份有限公司
　　　　　協明影視器材有限公司　大象汽車租賃行

參與演出

丁伊尚　丁宇軒　山宏緯巴　力巴　弟　支元均　尤永福　王品果　王亮凱
王志騰　王秀惠　王良偉　王世杰　王堅煜　王國豐　王麗芬
王郁評　王佳欣　王庚筑　王程加　王昱翔　王禎詰　王志宏
王奕凱　王麒銓　王浩宇　王憶萱　王榮耀　王佐　王蕾　方聖傑
王鴻斌　王靜茹　王靖瀚　王憶雯　王嘉柔　王世傑
方緯安　方文桂　方有玄　方靖睿　方柏渝　方磊明　宋文心　宋秉賢
丹瑋崇　田中昱　田金輝　田勤偉　包宇藏　包志銘　包有名　包耀榮　包淳堂
白凱倫　白　史強勳　古呈煥　古俊豪　朱又年　朱浩憶　朱有賢　朱政軍
朱峻承　江芷蓉　江錦雲　江水源　江和瑾　江怡萱　江楚昊　伍翊華
艾承諺　伍添福　李子晴　李子豪　李少允　李文風　李東翰　李玉章
李玉華　李坤霖　李定方　李柏毓　李卓華　李詠瑄　李亞峻　李建霆
李溶致　李沛良　李惠珠　李峻安　李柏賢　冉　李　寬　李世強
李詩彥　李永勝　李永豐　李思漢　李冠銘　李哲宇　李偉君　李佳恩
李振耀　呂阿源　呂聖揚　呂寶猜　呂豐澤　呂鴻榮　余金福　余昭慶
余建昌　余竝帆　沈仁祥　沈巧愷　沈煜榕　沈子堯　沈佳駿
杜家銘　杜秦瑜　阮漢森　阮宗哲　宋皓偉　宋屏陽
宋曉仙　何信緯　何家浚　何紹強　何俞樺　沙哲維　車仁愿　汪建忠
巫皓恩　林大容　林惠煊　林聖雄　林嘉輝　林儫嫻　林志成　林威承
林威宇　林華懌　林香澈　林振威　林緯緯　林德惟　林燕如　林文財
林文軒　林文華　林立彥　林智遠　林佳諺　林怡伶　林相如　林泳文
林樺玄　林凱恩　林恩萃　林恩華　林富水　林易平　林昱叡　杰
林泓均　林孝能　林裕祥　林羽裕　林怡禎　林宗水　林信翔　林威承
林彥豪　林雪兒　林逸昇　林淑貞　林煥然　林建岑　林彥聿
林駿騰　林孝彬　林哲煜　林亮均　林焕然　林其坣　林芳義
林郁修　林暐傑　林志祥　林正瑄　林彩蘭　林詠喧
林雨晴　林幼晴　林傑泓　林芷瑩　林緯如　林詠喧
林彥睿　林慶泓　林宇祥　林哲瑄　林育慶　林芳義
巫皓恩　何家诜　周士傑　邱胤銓　周政賢

斯
卡
羅

262

涂昱騰　翁志泓　翁俊洋　凌子皓　徐子茜　徐文龍　徐士桓　徐志豪　徐紹華
徐家豪　翁翰玟　徐墊誠　徐諍宜　袁雅琴　唐天賜　唐世昌
唐嘉佑　唐舜澤　馬力梵　馬于婕　唐振祥　唐俊傑　唐敬堯
秦生年　許良賢　許博碩　許珈華　許家豪　許義達　許嘉和　許嘉原
許芮妮　許燕鈴　許雲硯　許士銘　許裕成　許仕杰　許翔　許競
許詠傑　許翰軒　許聖賢　陳天德　陳阿珠　陳輝鴻　陳彥揚
陳詠宇　陳國盛　陳義勇　陳聖賢　陳暋宏　陳峻宏　陳威銘
陳素貞　陳國鑫　陳維銘　陳葦楠　陳珠　陳俊霖
陳東杰　陳麗照　陳冠翔　陳培元　陳芷穎　陳孟祥
陳建宇　陳彥勳　陳映泉　陳信宏　陳嘉元　陳昱堯　陳建銘
陳希桐　陳裕翔　陳宇德　陳柏村　陳臆安　陳舉宗
陳家偉　陳曉華　陳榮全　陳溶彰　陳兆祥　陳勇廷
陳柏　陳家儀　陳瑞羽　陳品宏　陳　陳軍
陳聖志　陳克明　陳正宇　陳巧瑄　陳芯鴻　陳志偉
陳祺程　陳泰若　陳正崴　陳正綱　陳志筠　陳清鴻　陳建煒
康家麟　郭曉方　郭旭方　郭益強　曹佑銘　曹昌澤　陳建皓
梁瑜庭　莊子恩　莊永樂　莊孟家　莊宇廷　莊惠木　康博森
張文彬　張亞迪　張亞雷　張悅俊　張家維　張家睿　張維迅
張聖麟　郭凡杰　郭旭方　曹佑銘　郭麗雲　郭鋒鴻
張宗佑　張宗博　張政邦　張秀慧　張漢賓　張恩佑　張怡隆
張榮雯　張皇森　張碧君　張　宇　張志捷　張哲偉　張宏育
張展鵬　張權均　張辰誌　張舜仁　張庭愷　張哲睿　張錦樑
張清鎮　張顯毅　張鳳城　張藝騫　張劭祖　張瑋哲　張俊霖
張祐限　張祐潭　黃小嵐　黃以安　黃守謙　黃益隆　黃敏容
張詠嵐　張詣智　黃育仁　黃育楷　黃秋月　黃正岡　黃尚
黃詠賢　黃冠宇　黃育誠　黃育楷　黃秋屏　黃靖凱　黃瀚德
黃　悅　黃俊通　黃悅俊　黃家名　黃威豪　黃誌裕　黃瑋亭
黃志錦　黃俊廷　黃俊鴻　黃秀峰　黃家豪　黃俊誠　黃瑋亭
黃昱豪　黃遵學　黃秀花　黃峻為　黃雍霖　黃東立
黃博諺　黃光廷　黃凱斌　黃明昌　黃瑞笛　黃宇君　黃杜威
溫主恩　溫克佑　溫若岑　溫思伯　童新宏　黃美滿　馮修德
彭鴻蕙　傅芸涵　游朝宏　游尚謀　游承彥　彭祖恩　彭瑋廷
舒志皓　曾少東　傅中威　傅雅涵　傅鈞澤　程于宸　歐雨品
曾彥融　曾博祥　曾議生　曾冠允　曾牧弦　曾俊皓　曾鼎凱
董康雨　董廉強　楊子誠　楊文慶　楊京修　童又瑋　童亮宇
楊龍松　楊溢鉉　楊禮勳　楊雁文　楊海淵　楊智宇
楊志賢　楊承勳　楊政傑　楊博凱　楊盛閔　楊朝清　楊新川　楊宜國
葉泳義　葉德生　葉　濤　萬于穎　楊佩瑜　葵娜　葉承叡
廖美柱　廖信傑　廖冠傑　鄭好杰　詹馬汀　詹孟順　葉承妏
葉　泳　廖冠傑　廖富敬　廖國成　熊偉能哲　熊俊懿潔　趙健智
趙致毅　劉乙置　劉人瑋　劉元信　劉江海　劉家成　趙宗富
劉季陸　劉貴鳳　劉玉廷　劉宸均　劉宜辰　劉亥豪　童鼎凱
劉承昀　劉勇辰　劉選傑　劉怡邑　劉府金富　劉　劉份億均
劉萬榮　劉德華　劉俊男　劉志皓　鄧金富　劉佾劉彥成
鄭力綱　鄭又誠　鄭元傑　鄭文鳳　鄭宗鑫　鄭宇翔
鄭季陸　鄭德華　鄭光廷　鄭文鳳　鄭志強　鄭祐勝

鄭智禮　鄭孝忠　鄭明享　鄭克強　鄭培維　鄭安賦　鄭揚融　鄭彥晨
鄭慈麗　鄭紘禧　鄭詢澔　鄭詢憲　蔡玟娟　蔡孟勳　蔡政昌　蔡朝隆
蔡天成　蔡恒源　蔡金枚　蔡宇晴　蔡金花　蔡靜芬　潘子媽
潘仕城　潘宗祐　潘秋卉　潘星瑪　潘昇東　潘瑋婷　潘玟潔
歐弘路駱子埔　駱冠宇　駱　克駱　羿蕭士鈞　蕭明健　蕭惠文　賴民瑋
賴香吟　賴縈玄　賴奕宇　賴建中　賴富義　賴美華　賴
賴思偉　賴暐婷　閻　玉　鍾定樟　鍾愷辰　鍾慶福　錢仁豪
賴乾雲　賴承瑋　賴雅瑩　賴俊成　錢彥豪　盧建村　盧紹勳
閻少晨曦　杰蘇昆盛　蘇致全　蘇昱禎　蘇辰煒　蘇適
蘇桓毅　蘇肇正　嚴家慶　簡俊偉　曾林有均　鄭振育　權信子　余范足妹
麥凱維　鍾丹貝　鍾敬文　鍾振凱　鄭林富升　潘呂金珍
林周皓鈞　柯畝撈祖　簡俊偉　曾林有均　曾謝金玉
張潘孫乃邦　歐陽寅峰　潘張鶴齡　戴江世彬　馬憎杰　高安詠

感謝

鍾佳濱　鄔鳳蘭　黃國維　顏成仁　蔡文進　鍾沛臻　蕭旭志　張學農
潘坤福　黃金蓮　陳志明　許立功　李文斌　林秋珍　李世安
謝明清　吳企慧　劉玠成　江宜芳　張福生　黃耀寬　賴慶安
陳冠明　葉榮洲　戴榕伸　陳律仁　尤信化　江進教　陳儀成
陳志興　陳寬龍　陳依淳　張明輝　林美惠　歐建友　周明傑
邵定國　詹素娟　段洪坤　林瓊瑤　童元昭　曾明德　鄭人豪

Aaron James Mastropieri　Anjrej Lucansky　Alfonso　Bahadur　Ben Danzer
Brian Kelly Cragun　Clarke Thomas Adam　Clemens Dorr　Marc Bourasse
Damien　Deuja Chhetri Binod　Elmostofa Hayar　Clemens Dorr
Fernando Miguel Palma Suazo　Fouillaret Loic Daniel　Martin Fisnar
Fumagalli Coudere Carlo Renato　Granelli Simone　Hayar Musada
Ian Sinnott　Igor Duleso　Jean-Baptiste　Joel Karlee　Johannes Nenwig　Jonathan
Juraj Markovic　Lukasz Parchera　Mager Jason Cole
McKay Ryan　Nathaniel Synge Murray　Nikolai Garecz　Patrick Digby
Pierre Henry Bastin　Prokop Holy　Ric Lorens　Samuel Rafael　Samuel Wade
Stanislav Stephens Jeremy Allen　Toussel Julian　Tomas Bocak
Tomas Frederic　Walter Botha Cirne　Wambst Dylan Patrick Guy
Yurkov Oleksandr　Zsolt Kormendy　Zurtionic Federico　Brais Gaelle
Sarah Jane Couture　Raymond Richard Murdo

印刻文學658

出　品　公共電視
製　作　台北創造
原　著　陳耀昌
導　演　曹瑞原
劇照攝影　陳威逸　余　郅　陳又維　行影映畫
封面圖像　莊少橙
撰　稿　陳郁秀　李易安　陳耀昌　巴　代　簡　娟　朱和之
總編輯　初安民
責任編輯　陳健瑜　宋敏菁
美術編輯　楊啟巽工作室
校　對　陳健瑜　宋敏菁　許綺鸞
發行人　張書銘
出　版　INK印刻文學生活雜誌出版股份有限公司
　　　　新北市中和區建一路249號8樓
　　　　電話：02-22281626
　　　　傳真：02-22281598
　　　　e-mail：ink.book@msa.hinet.net
網　址　舒讀網http://www.inksudu.com.tw
法律顧問　巨鼎博達法律事務所
　　　　施竣中律師
總代理　成陽出版股份有限公司
　　　　電話：03-3589000（代表號）
　　　　傳真：03-3556521
郵政劃撥　19785090　印刻文學生活雜誌出版股份有限公司
印　刷　海王印刷事業股份有限公司
港澳總經銷：泛華發行代理有限公司
地址：香港新界將軍澳工業邨駿昌街7號2樓
電話：(852) 2798 2220
傳真：(852) 2796 5471
網址：www.gccd.com.hk
出版日期　2021年8月30日初版
　　　　2021年8月初版三刷
ISBN　978-986-387-460-7
定　價　500元

Copyright (c) 2021 by Taiwan Public Television
Published by INK Literary Monthly Publishing Co., Ltd.
All Rights Reserved
Printed in Taiwan

國家圖書館出版品預行編目資料

斯卡羅 = Seqaku : Formosa 1867/公共電視出品 曹瑞原 導演.
-- 初版. -- 新北市：INK印刻文學生活雜誌出版股份有限公司, 2021.08
面；　公分. -- (印刻文學；658)ISBN 978-986-387-460-7(平裝)

1.電視劇 2.照片集　　989.2　110012096